中國現代繪畫史

民初之部
（一九一二至一九四九）

李鑄晉　萬青力

石頭出版股份有限公司
Rock Publishing International

中國現代繪畫史

民初之部（一九一二至一九四九）

作者：李鑄晉、萬青力

文字編輯：高明一

圖版編輯：黃思恩

美術設計：李螢儒

社長：陳啓德

發行人：龐愼予

出版者：石頭出版股份有限公司

地址：台北市敦化南路二段67號20樓

電話：（02）2378-1685

傳眞：（02）2737-8228

劃撥帳號：1437912-5

登記證：行政院新聞局局版台業字第4666號

印刷：利得印刷有限公司

定價：NT. 1800元

初版一刷：2001年10月

ISBN 957-9089-28-0（精裝）

Address: 20thFl., No. 67, Tun-hua South Road, Section 2,

Taipei,106,Taiwan

Tel: 886-2-2378-1685

Fax: 886-2-2737-8228

Price: US $ 53

Printed in Taiwan

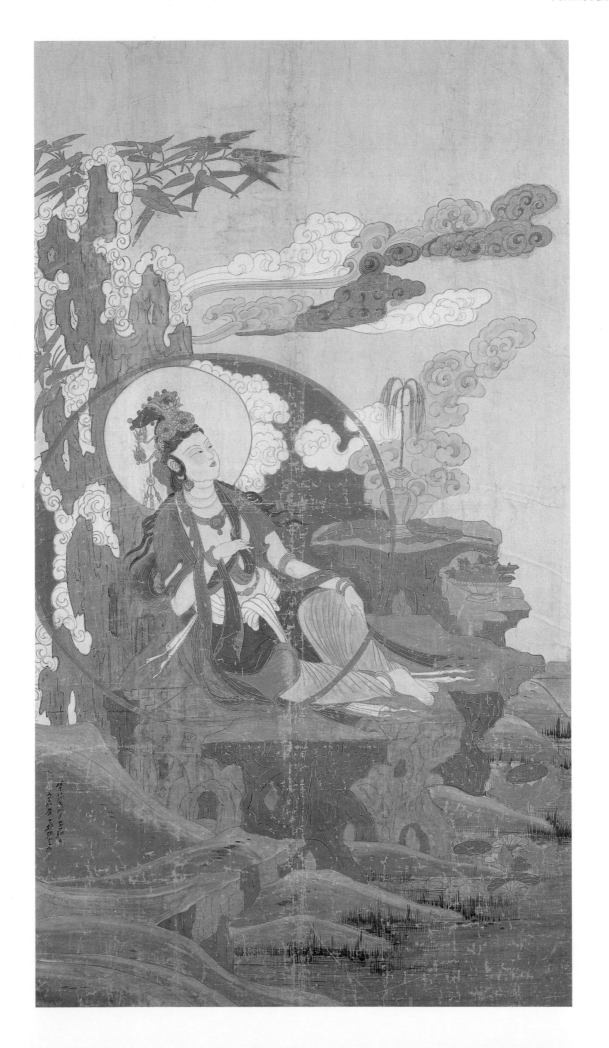

序

　　這是《中國現代繪畫史》的第二卷，概括的歷史時期是從一九一二年中華民國成立，到一九四九年國民政府遷移台灣，在大陸則至中華人民共和國成立爲止。這一階段，雖然僅有短短的三十八年，卻是中國歷史上發生國體巨變，由封建帝制蛻變爲民主共和的轉折時期。因此我們可以稱之爲《民國之部》。又因中華民國一九四九年後繼續在台灣存在，故也可稱爲《民初之部》。這個期間，中華民國經歷了多次的政府更替、首都遷移、內戰與日本侵略，美術的發展不可能不反映這一激劇變動的歷史時代。

　　在這個時期中，全國時常處於四分五裂的狀態，台灣則完全在日本統治之下。抗戰時，由於國民政府與共產黨分治地區的出現，美術的發展各有不同。而且因爲抗戰期間，藝術家大量西移，結果產生了新的藝術中心，取得了極有意義的新發展。同時，不少到日本及歐美學習的畫家陸續回國，對美術的發展亦有重要影響，而國畫與西洋畫的並駕齊驅也是此時期的一個特點。

　　與上卷的情形相近，這一部的材料，也是以台南石允文先生的收藏佔據較大比重。石先生對晚清及民初繪畫的收藏極爲豐富，成爲研究這一階段國畫的重要資料，他對本書的寫成，協助最多，在此再致謝意。此外，最近新構成的紐約大都會博物館的艾思遠捐贈藏品，以及舊金山曹仲英及費班神父的收藏，都以這一階段產生的作品爲主。而且，在美國的博物館中，亞里桑那州之鳳凰城博物館、波士頓博物館、阿拉巴馬州的伯明罕博物館以及堪薩斯大學的史賓塞美術館等，都開始注意現代中國畫的收藏，在美國、歐洲不少大學的美術史研究生，論文題目以現代中國美術史的研究越來越多，在台灣、香港以及中國大陸美術史界，近年來多次舉辦有關二十世紀中國繪畫的研討會，學術研究著作以及資料彙集不斷出版，中國現代藝術史研究似乎開始形成顯學之勢。

　　在寫這一卷的期間，我們還得到不少中國大陸、台灣、香港以及海外友人的幫助，包括北京故宮博物院、中央美術學院、中國美術館、上海博物館等，在美國則有舊金山曹仲英、費班神父及舊金山亞洲博物館賀利女士、鳳凰城博物館Claudia Brown女士、克利夫蘭博物館的周汝式先生、波士頓博物館的吳同先生、紐約大都會博物館的何慕文（Maxwell Hearn）先生、華盛頓弗瑞爾博物館的張子寧先生以及康乃爾大學的潘安儀先生等的幫忙。此外，香港藝術館的朱錦鸞館長、黃仲方先生、練松柏先生等，及台灣的王澄清先生、葉啓忠先生和周海聖先生都給予我們不少的協助，特此致謝。

　　本卷之寫作，仍由李鑄晉執筆，萬青力修訂。至於本書的第三卷「當代之部」，從一九四九年到二〇〇〇年，大陸部分將由萬青力執筆，而海外、台灣、香港部分則仍由李鑄晉執筆，現正在收集材料及寫作之中，希望盡快可以出版。

<div align="right">著者共識　二〇〇一年夏</div>

目　次

前言

　　從中華民國成立的一九一二年到中華人民共和國成立的一九四九年，期間只有三十八年，是這部現代中國繪畫史最短的一段。但在這三十八年間，中國經歷了空前未有的大轉變，從一個封建王朝轉變爲一個廣泛接受西方思潮與文化的民國。這一個轉變使中國成爲現代世界中的一員，當然難以避免的也經歷不少變亂。而這一階段的繪畫，則反映了這些複雜變化。

　　從晚清到民初時期，由於租界的設立與外洋貿易的發展，使得上海在數十年間，在經濟及文化方面都逐漸居於領導地位，成爲吸收外來文化及影響中國現代化的一個指標。在現代化的過程中，並非除了上海以外，中國的其他城市就處於停滯的狀態。當時，全中國都籠罩在這歷史的巨變中，只是在上海在這態勢之下，呈現出明顯的變化。本書將側重上海對於外來文化的衝擊所採取的因應之道，因爲這對於中國有著深遠的影響。

　　民初時期，留學生赴日本及歐美學習美術的人數增多，他們大多在國外曾學習過素描、水彩、及油畫等西方的繪畫媒材。這些留學生返國後，在教學上仍採中、西繪畫分科教學。同時在創作上，常出現以中國的繪畫工具、題材來表現中國傳統的畫風；以西方的繪畫工具、題材來表現西方的畫風，顯得涇渭分明。很少有藝術家能將把中、西繪畫融會貫通，創作出兼具東西藝術風格的作品。因此，本書仍將中、西繪畫作分別的論述。

　　新教育制度從西方的引進，最初從晚清開始，到了民國以後，獲得進一步的發展。上海租界內美、英、法、德等國家，通過傳教士成立具西方教育制度的學校，影響了中國傳統的教育方式。在此風氣下，國人也開始自辦大學，如北京大學，天津的南開大學，上海的暨南大學、復旦大學、交通大學，以及廣州的中山大學等等。這些大學訓練出不少師資，在中、小學執教，促進了新式教育制度的推廣。

　　在新式教育制度的影響下，新式的美術教育在民國初年迅速興起，最先出現的是私立的專門美術學校，如上海美術專科學校。一些大學、師範學院也設置美術課程，如北京大學的畫法研究會。到了二十年代，北京及杭州等地成立了國立藝術專科學校，中國美術教育進入了新的歷史階段。在日本美術教育的直接影響，新式的教育制度中，圖畫或手工是初等及中等學校普遍設置的課程，因此需要大量的師資。社會需求的擴大，吸引了不少有志從事藝術的青年，學習美術並從事研究。尤其在民國初年，經過蔡元培的極力提倡，美術及美術史都成學校教育所必備的一門學科。赴日本或歐美留學歸國的學生，也自然而然地投身於美術教育事業。

　　在文章的結構上分成兩部份，分別是地域畫風與新變局的衝擊。這兩部份同時有風格論述與時空背景的介紹，但未必同樣有相等比重；前半部份主要以民初時期的上海、北京、廣州、台灣地域畫風論述爲主，時空背景的介紹則相對佔較少的比重。後半部份的重點則以中國對新世界的變局，在藝術思潮上所產生的衝擊與反思，因此對於時空背景的介紹佔較多的篇幅。其中在上海部份較爲複雜，上海兼具傳統的遺存與修正，更甚有外來的影響與變革，於是在文章的處理上涵蓋了前後兩部份。在上海傳統的部份置於地域畫風的探討，變革的部份則在新變局的衝擊予以較多的討論。

　　這裡所指的民初時代，是指全中國在國民政府政權所管轄的時期。當然，一九四九年以後，國民政府的政權在台灣至今仍不曾中斷。但是本書所涉及的民初時期是指從一九一一年到一九四九年這一歷史階段。一九四九年以後的歷史轉變，將在下一部詳細討論。

第一部份　地域畫風

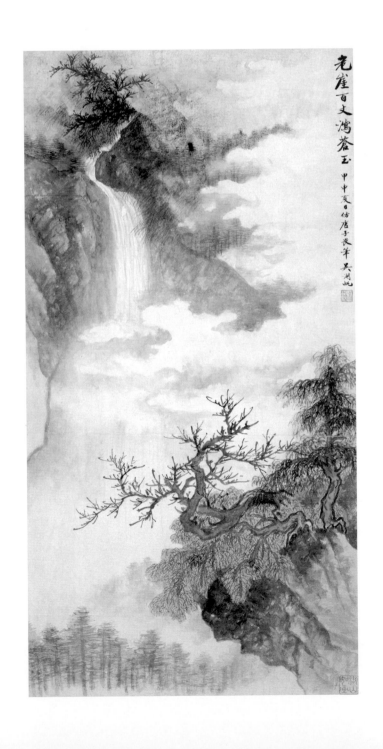

第一章　上海

從晚清開埠已來，上海很快就成為書畫家集中之地。由於商業社會的發展、工廠製造業的設立，以及與外國通商的結果，產生了許多的社會新貴。這些新貴大多為商人、買辦及經紀人，或為工廠老闆、經理，形成了一個新的社會階層，取代中國舊社會的官僚與地主。由於上海商業的日漸繁榮，他們所累積的財富也就日益豐厚，於是形成了一個新的高消費階層，而書畫及古玩的蒐集與典藏，便成為這些新貴們的嗜好。在這樣的環境之下，上海新興的書畫市場，吸引了全國各地的書畫家，紛紛來此尋求發展機會。民國成立之後，趨勢更為明顯。

這些來上海的畫家大多來自江南，尤其是蘇州、無錫、常熟、嘉興，以至於杭州及浙江北部一帶。後來其他地區的畫家也都紛紛前來，如廣東的高劍父、高奇峰二兄弟，江西的陳師曾，山東的俞劍華，安徽的黃賓虹，以及來自四川的張大千等。他們原先在家鄉接受當地傳統書畫的訓練，來到上海之後彼此相互影響，將各地的畫風相互融匯，形成一種新的風尚與品味。

畫家來到上海，必得謀求立足發展的機會。按照以往的晉身途徑，不外乎供職於朝廷、或者依附於權貴，但這些早已不合時宜。所以，最直接的方法莫過於以賣畫維生，但大多也只有靠裱畫店和社團來推銷。晚清時上海的書畫社團，最初的主要目的是相互觀摩作品，推動書畫的搜集與收藏。如早期的平遠山房、小蓬萊閣以及萍花社畫會（1851-1874）等。其後重要的有海上題襟館金石書畫會，參加者均為海上名家，並有代為推銷畫作的服務。後來又有文明雅集（1907年左右）、上海書畫研究社（1910年創）及青漪館書畫會等等。這些專以推動書畫買賣的社團，到了民國時期又有所發展。另一種賣畫為生的方式，則是像任伯年那樣，在城隍廟的商場中擺攤子。

在上海地區，畫家也有從事於別的行業，而以繪畫當作副業的情形。有些畫家在中、小學教書，或在出版社、報社、雜誌社擔任編輯，或者從事其他相關的文化工作。另一些畫家則開始創辦美術學校，不但可以謀求個人出路，又有助於推廣美術教育。最早有周湘所主持的上海圖畫美術院，其後有上海美術專科學校、中華藝術大學（1925-1930）、新華藝術專科學校（1926年創）、上海藝術大學（1920年創）等。然而這些都是私立學校，缺乏基金，僅憑學生所繳學費維持。因此設備簡陋、濫收學生，而教師往往只是兼任，不過仍為不少畫家提供了棲身之所。曾經在這些學校擔任教職的畫家，有劉海粟、汪亞塵、王濟遠、俞劍華、鄭昶、錢瘦鐵、黃賓虹、吳湖帆、陳之佛、潘天壽、豐子愷、丁衍庸、王一亭等人。

在上海的傳統畫家，基本上可分成三種類型，分別是以吳昌碩為主的新海派、以吳湖帆為主兼具文人畫與院體畫的流派、及以中國畫為主但在某些程度上受外來影響的新傳統派畫家。

（一）吳昌碩及其追隨者

辛亥革命後，晚清較爲知名的海派畫家，如四任、胡公壽、蒲華、倪田、王素、錢慧安及沙馥等人相繼謝世，海派畫風似乎後繼無人。另有一些繼承文人傳統的畫家，如陸恢、何維樸、顧麟士等人仍然在世，但影響不大。以致在晚清最後的十多年間，上海的畫壇較爲沈寂。

相對於傳統的另一面，上海是接受西方文化的重要窗口。民國初期，留學日本的畫家陸續回國，他們不僅帶回日本美術的影響，更重要的是，經由日本帶回了最早西洋美術的影響。在藝術教育上，許多美術學校開始設立，並且採用西方的方法訓練年輕的學生。青年學生間接受此鼓勵，紛紛前往日本接受新的美術教育，有些學生則直接前赴歐洲，接收西洋美術的訓練。於是，民國時期的美術進入了中西文化交流與衝擊的歷史階段。

吳昌碩（1844-1927）

在這種新舊文化交替的歷史背景下，吳昌碩成爲一個對於傳統中國文化的繼承與創新的關鍵人物。吳昌碩是金石畫風從晚清過渡到民國的主要繼承者，在當時的上海畫壇，其地位與影響力沒有人能與之相比。原因之一是由於他的長壽，辛亥革命時，吳昌碩已六十幾歲，直到一九二七年方才謝世，享年八十四歲。另一個原因則是，吳昌碩晚期繪畫的發展，將金石畫風推向一種新的境界，同時也形成一個新的傳統，成爲中國美術史上的重要人物。

清代乾隆、嘉慶以後，中國古代的石刻及青銅器陸續地被發掘，重新地受到重視及研究，這些石刻及青銅器的古文字，對當時的知識分子產生了極大的影響。在清代樸學的導引下，考據學、金石學、及文字學取得了前所未有的發展，同時也孕育出新的審美觀念。在殘舊的古碑及彝器中，書畫家體悟到一種古樸而原始的美感，並對晚清的書法發展起了決定性的影響。

在中國悠久的書畫傳統中，吳昌碩可以說是集大成的人物之一，其藝術係由書法、篆刻入手。吳昌碩的書法，多得力於石鼓文。石鼓文雖然早在唐代便已被發現，而且歷代均有拓本，但直到晚清包世臣、康有爲提倡「碑學」之後，才對書法產生直接的影響，吳昌碩便是「碑學」書風的代表人物之一。此外，吳昌碩也鑽研篆刻，從乾隆時代的浙、皖兩派入手，並上溯秦漢，進而形成蒼鬱渾厚的個人面貌，自創一派，爲中國篆刻史打開新的局面。

海派初期的繪畫，如任熊、任薰、任伯年等人，大多迎合一般市民口味。如人物畫題材以採用通俗傳說及民間故事爲主；在表現手法上，則用鮮豔的顏色和誇張的手法來引人注目。吳昌碩的繪畫除了繼承趙之謙「詩書畫印」四全及以「碑學書法入畫」的新作風外，也與任伯年交遊，因而吸收一些海派的作風，

進而將金石派的古雅與海派的平易合而爲一，形成個人嶄新的面貌。因此，在民國初年，吳昌碩的影響不僅限於上海，更由其追隨者帶到全國各地。

吳昌碩年少時曾經度過一段顛沛流離的生涯，在生活稍微安定之後，於鄉間讀書，並考取秀才。自稱曾出任安東縣令一個月，即辭官返鄉，絕意功名，而專注於藝術。此後，曾赴蘇州，於潘祖蔭、吳雲及吳大澂家中，獲見不少古物及書畫，進而有新的領悟。五十歲以後多居上海，與海派畫家如任伯年、胡公壽、蒲華等交遊，發展其畫藝。由於吳昌碩將「詩書畫印」集爲大成，並將金石趣味學養體現於繪畫之中，超越同輩畫家的成就，影響了不少當代的書畫家，甚至及於日本、韓國。

吳昌碩的畫藝發展及作品，在本書的第一部已經詳細談到，現在僅提出晚期的兩件作品，做爲此一階段的說明。「歲寒三友圖」（圖1.1）爲吳昌碩八十歲所作，寫松、竹、梅歲寒三友，是文人畫常見的題材，也是他常用來畫贈友人。在筆法上，松竹梅各用不同的線條表現，展現了他深厚的書法功力和個人風格。在構圖方面，上半部梅枝的斑點，與下半部松竹石的疏密恰成對比。這種表現說明了，直到晚年他在畫風上並無太大的轉變。民初的學者羅振玉，在此畫的右下方有一題跋如下：

吾越趙悲庵司馬，以六朝書法作畫，浩逸蒼雅，爲畫苑翹格。吳興吳倉碩大令，初師悲翁，七十以後，益勁健古穆，蓋倉翁善古篆籀，以篆籀之意入畫，遂獨樹一幟，與悲翁後先競爽矣。此爲最近所作，如觀古彝斝，不當以畫家常理繩之，質之方雅，當以爲知言。

吳昌碩的另一件作品「朝霞」（圖1.2），係仿米芾潑墨山水之作。全畫均用粗筆點染，墨色濃淡交替，少見線條。或爲偶然之嘗試，藉米芾之雲山畫法，由於他點法用筆的沈厚蒼勁，使人耳目一新，也代表著他的另一種作風。吳昌碩曾自題三次，除了指出該作乃仿自米芾外，也提到對金石趣味的追求：

大鶴謂是幀蒼古可把，若染以瓜皮綠，來日光價當不啻如商周彝斝之可珍也，呵呵！

題跋中以瓜皮綠來比喻青銅器的鏽蝕，這說明吳昌碩到了晚年，仍繼續嘗試筆法之變化，以求新的表現。

吳昌碩晚年的山水，還有一部份是仿石濤、梅清等明末清初的遺民畫家而來，但吳昌碩用筆較粗，速度較快。他的「仿石濤梅清山水」（圖1.3）用筆頗爲豪放，用的墨點較大，似乎是一氣呵成。因此造成山石、樹木、亭榭，不合理的比例表現，但此畫的筆法鮮明，爲一幅書畫如一的作品。

吳昌碩晚年在上海畫壇的地位很高，光緒年間所成立的「海上題襟館金石書畫會」，即選他作副會長。一九一五年，會長汪洵逝世，由吳昌碩繼任會長，直到逝世爲止。一九〇九年的豫園書畫善會及一九一〇年上海書畫研究會的成立，吳昌碩均爲發起人之一。

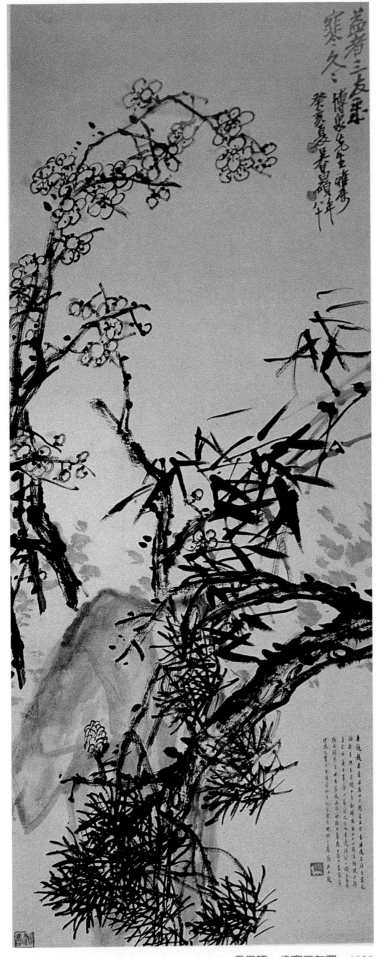

1.1 吳昌碩 歲寒三友圖 1923

1.2 吳昌碩 朝霞 1912

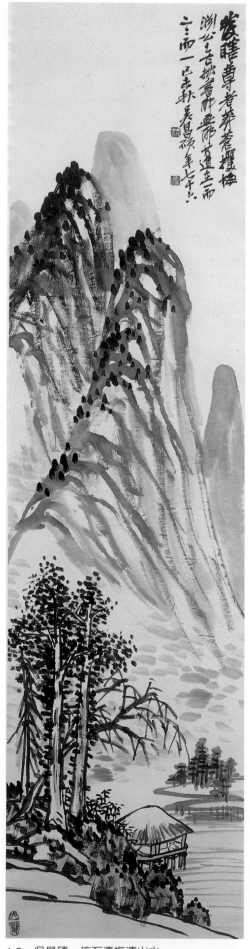

1.3　吳昌碩　仿石濤梅清山水
　　　舊金山曹仲英藏

王一亭

　　吳昌碩的追隨者不少，其中在風格及題材上與其最為接近的是王一亭（1867-1938）。王一亭，名震，號白龍山人，原籍浙江吳興，家境貧寒，自幼發奮苦學。後寓居上海時，先入錢莊作學徒，兼習外語，進而進身商界。三十歲後，即擔任日清輪船公司買辦，成為上海著名的實業家之一。辛亥革命時，全力支持革命，並加入同盟會參加上海起義。袁世凱稱帝時，王一亭曾資助討袁軍隊，因而受到袁世凱通緝。然而，對其一生影響最大的，卻是書畫及佛教。

　　王一亭的繪畫最初受任伯年影響，後來結識吳昌碩，與之成為莫逆之交而時常相互切磋，畫風亦趨於相近；王一亭對繪畫的看法，也與吳昌碩完全相同。不過，王一亭不像吳昌碩精通詩書畫印，而僅以繪畫為其主要成就。其畫作線條剛直而少婉轉，粗獷有力，尤其擅長佛像人物。

　　「紫藤」（圖1.4）是王一亭為燦星先生所作的巨幅佳作，畫中紫藤由上垂下，其中最長的一枝直達水面，以錯落有致的線條穿插構成疏密相間的佈局，以色代墨，一氣呵成。此畫自成一格，是不可多得的佳作。

　　王一亭是一位虔誠的佛教徒，吳昌碩於一九二五年為其所作的小傳中，有如下的敘述：

> 更喜作佛像，信筆莊嚴，即呈和藹之狀。寫十六應真、種種故實，及釋迦成道出山諸相，慈悲六道，神而明之。雖吾家道子再世，亦當合十贊歎，是蓋具有夙根印於心，而現於一指禪也。

　　此外，王一亭熱心於慈善事業，一九一九年，五省大水災，特作「流民圖」印發募捐救濟。一九二三年，日本關東大地震，損失慘重，王一亭即募集物資運往東京救濟。一九三一年，日本侵佔東三省，又募捐救濟東北抗日義勇軍。由於這些慈善活動，使他成

為上海名符其實的商界領袖，此外，王一亭也曾擔任上海總商會主席及中國佛教會會長等職。

　　王一亭常以佛教題材作畫，如無量壽佛、觀世音、達摩、布袋和尚等人物，然而這些題材，在海派或吳昌碩等畫家的作品中並不多見。日本所流傳的中

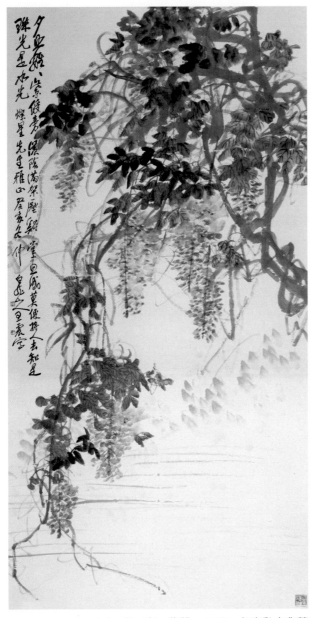

1.4　王一亭　紫藤　1923　台南私人收藏

國早期佛教繪畫中關於禪宗畫的部份，為數不少；兼及禪宗佛教在日本仍極盛行，故所作佛像為數極多。由於王一亭擔任日清輪船公司經理之故，時常往來東京等地，所見禪畫不少，因而所作佛教題材的畫作，也受到日本的影響。此類畫作可以「布袋和尚」（圖1.5）為代表，畫中布袋和尚手持一書，坐於樹下。線條雄強奔放與其個人書法風格一致，頗具吳昌碩「以書入畫」的特質，也顯示了王一亭對佛教的信仰。

　　王一亭的畫雖然深受吳昌碩影響，但也時常顯現出個人獨特的作風。「雲裡龍現圖」（圖1.6）描寫黑龍翻騰於深厚的雲層之中，怒目逼人，全身隱現於雲間，只見數爪從雲中探出。畫中雲霧以層層墨色渲染，有滿紙煙雲飛動之感。這種雲龍的描繪，令人想起南宋道士畫家陳容的作品，其畫作現存於美國及日本。王一亭的雲龍似乎受了陳容影響，但其筆墨更加蒼勁有力，體現出一種新的時代氣息。

　　王一亭與吳昌碩的情誼在師友之間，感情甚篤。吳昌碩晚年居住上海時，曾得王一亭多方相助，從而建立起優越的社會地位。一九二七年，吳昌碩逝世後，王一亭為了紀念吳氏，特發起創立昌明藝術專科學校，自任校長，顯示了他對吳昌碩的敬重。

　　吳昌碩在上海所收的弟子不少，有幾位在畫風上與吳昌碩頗為接近。趙起（1873-1955），字子雲，號雲壑，蘇州人。初在蘇州追隨任預、顧澐等人學畫，後事師吳昌碩。從趙起的「玉堂富貴圖」（圖1.7）中可見其筆法、構圖、題跋均與吳昌碩十分接近。謝公展（1885-1940），名翥，江蘇丹徒人。所作的「後莊詞意圖」，其畫風與吳昌碩頗為相近。另外還有一位王个簃（1896-1988），江蘇海門人，一九二〇年拜在吳昌碩門下。他們三人均曾任教於上海美專及其他美術學校，算是上海名家。此外，吳昌碩外甥諸聞韻（1894-1938）、諸樂三（1902-1984），亦是吳昌碩藝術的忠實繼承者。

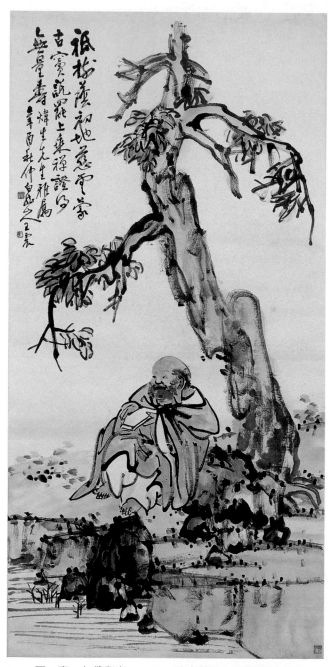

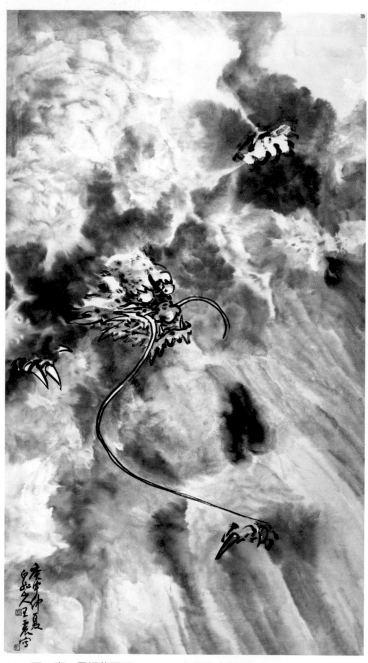

1.5　王一亭　布袋和尚　1921　瑞士蘇黎士瑞堡博物館藏　　　1.6　王一亭　雲裡龍現圖　1920　台南私人收藏

1.7　趙起　玉堂富貴圖　1925　台南私人收藏

（二）繼承文人畫及綜合院體畫傳統的畫家

　　民國初年在上海活躍的畫家群中，基本上還是以繼承文人畫傳統的畫家居多，這些畫家主要是沿襲清代所謂「正宗派」的畫風。正宗派起源於晚明的董其昌（1535-1636），董其昌的畫風由元四家而來，並經由「南北宗」的理論影響了清初的許多畫家。尤其是江南的幾位畫家，如太倉的王時敏、王鑑和王時敏之孫王原祁，常熟的王翬、吳歷，以及武進的惲壽平等人。其後由於王翬和王原祁先後進入清宮服務，極得康熙皇帝賞識，因而他們的畫風便成為清朝的正統，不但風靡了整個清代，其影響甚至及於民國初年。此後有許多畫家均以王原祁及王翬的繪畫語彙作為入門的基本畫法，所以依此畫風從事創作的畫家自然也就不在少數。然而，從「明四家」中的唐寅、仇英時代，已經可以明顯看出院體畫風對蘇州畫壇的影響以及文人畫與院體畫合流的趨勢。晚清時代，蘇州職業畫家甚為集中，清宮「如意館」中的畫師多來自蘇州，他們也把宮廷畫風（如郎世寧畫風）帶回蘇州。

　　從明代以來，蘇州一直是手工業中心，為當地累積了不少財富，許多富裕人家興建豪華的屋宇和庭園，招攬文人墨客標榜風雅，收藏歷代書畫。許多青年學子也都前來蘇州投靠名師，蘇州成為人文薈萃之地，也使文人畫及院體畫傳統得以延續。到了晚清，蘇州鄰近的太倉、常熟、無錫、武進、宜興，以及浙江北部的嘉興、吳興、杭州等地，也出現了不少畫家，因而成為書畫藝術中心地帶。

　　十九世紀中葉，上海開埠以來，由於商業發達，逐漸形成書畫買賣的市場。而上海距離蘇州不遠，許多蘇州畫家因此時常往來上海，以謀求生計。晚清幾位繼承文人畫傳統的重要畫家，如顧澐、吳大澂、陸恢等，均為蘇州人，而後移居上海。

顧麟士（1865-1930）

　　繼顧澐、吳大澂、陸恢之後，由蘇州前來上海的畫家，以顧麟士最爲重要。顧麟士出生於蘇州富裕的家庭，家中築有「怡園別業」，時爲蘇州文人雅士聚會之所。祖父顧文彬爲當時最有名的收藏家，其「過雲樓」之收藏，堪稱富甲天下。顧麟士受到環境薰陶，成爲一位風格秀雅的傳統畫家。

　　顧麟士的「鼇峰夜雪圖」（圖1.8）可以作爲其畫風的代表，畫中描寫山水全景，由近處之山岡、雜樹、小橋、村居，經過中景的河流、湖泊，及於遠處的高山、雲霧，在構圖上似乎是要追求宋人雄偉的氣魄，但在筆墨技巧的表現上，則是繼承四王的傳統。

1.8　顧麟士　鼇峰夜雪圖　1925　台南私人收藏

1.9 趙叔孺 柳馬圖 1939 台南私人收藏

趙叔孺（1874-1945）

民國初年的上海畫家中，有「海上四家」之稱的分別爲趙叔孺、吳澂、馮超然、吳湖帆四人，其中以趙叔孺的年紀爲最長。趙叔孺爲浙江寧波人，是清朝諸生，曾任福建同知。辛亥革命後，即隱居上海，並收門徒授畫。趙叔孺的收藏十分豐富，藏有古代彝器五十餘件。此外，趙叔孺亦工篆刻，受金石派趙之謙的影響，能兼浙皖兩派之長而自成一家。但其創作仍以書畫爲主，又喜畫馬，受郎世寧影響。

趙叔孺所作的「柳馬圖」（圖1.9）爲其精品，手法寫實，形神兼備，背景有垂柳一株，近景爲平坡搭配小草，遠處有河，隔岸隱約可見。此一畫法甚爲工細，與郎世寧接近。此外，趙叔孺也工花卉、翎毛及草蟲，有時或寫落花游魚，風格寫實細緻，但意趣清雅，與其他草蟲畫家的表現略有不同。

吳徵（1878-1949）

　　吳徵，字待秋，浙江崇德人。爲晚清畫家吳滔的次子，自幼即受家庭薰陶，詩文書畫均有修養；亦工篆刻，爲西泠印社創始人之一，曾任職於商務印書館，擔任該館編譯所美術部主任。

　　吳徵在書畫上，與其父的畫風相近，爲清初四王、吳、惲的忠實追隨者。「谿山蕭寺」（圖 1.10）爲其典型之作，全畫有層次地由近至遠描寫山岡的綿延，而且山岡彼此間相互呼應，皴法則源自四王，亦可上溯元代的王蒙。吳徵有時受人批評，認爲太接近四王而無新意，但此畫筆墨運行自如，全畫氣勢雄偉而富生機，爲吳徵畫作中較爲突出的傑作。

馮超然（1882-1954）

　　「海上四家」中，無論從畫藝或表現而言，均以年紀較輕的吳湖帆和馮超然的成就爲高。馮超然，名迥，號滌舸，江蘇武進人，生長於松江（即上海）。自幼聰慧，喜好書畫，早年從明代唐寅、仇英之人物畫入手，畫法嚴謹，得吳門精髓。青年時代曾應張履謙之邀，居於蘇州補園，張氏收藏頗富，馮超然遂盡得其覽，畫藝因而大進，並開始專注於「正宗」山水，進而仿宋元名家。後曾遊北京，返蘇州後，與當時畫家陸恢、顧鶴逸交遊，並與從事革命的清朝官員李平書熟識。一九一九年，隨李平書赴上海，居於嵩山路，名其齋曰「嵩山草堂」，以賣畫維生。

　　馮超然的畫作無論山水人物，均能廣採諸家之長，而能融匯成個人風格。「洞壑奔泉圖」（圖 1.11）爲其巨作之一，描寫樹下文士觀賞洞穴奇景，溪水自洞中蜿蜒流出，頗似吳派畫家沈周、文徵明、陸治等的構圖。畫中自題「此圖意在文待詔（徵明），一經渲染，便落耕煙（王翬）畦徑，維識者鑒之」，說明其畫風並非以一家爲宗。因爲在蘇州，馮超然有不少機會能得見宋、元、明之名畫，並以其領悟力融會貫通；況且在蘇州或上海，得以與當時名家切磋書畫，因此畫藝精進。此畫爲其典型之作，可以說綜合了明清山水畫的不同傳統。

　　馮超然的畫藝亦可從「椿陰讀書圖」（圖 1.12）得見，畫中描寫高士仰臥於椿樹下的巨石旁，椿樹綠葉成陰，枝幹奇曲，似乎也是得自吳派文徵明、唐寅、仇英等人之構圖和表現。當時馮超然已六十餘歲，正值巔峰時期，人物樹石嚴謹工整，一筆不苟，在民國初年普遍被認爲是畫藝不凡，門生弟子也因而不少。

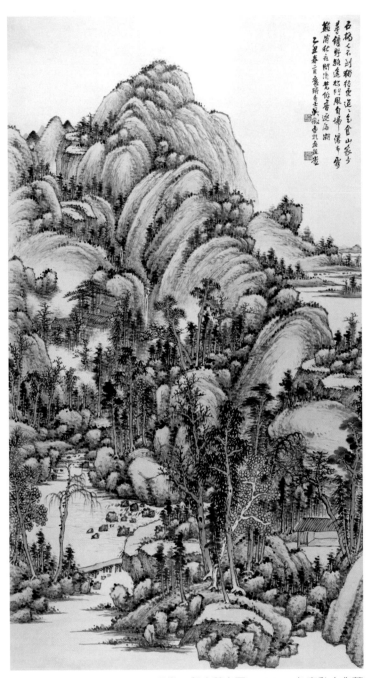

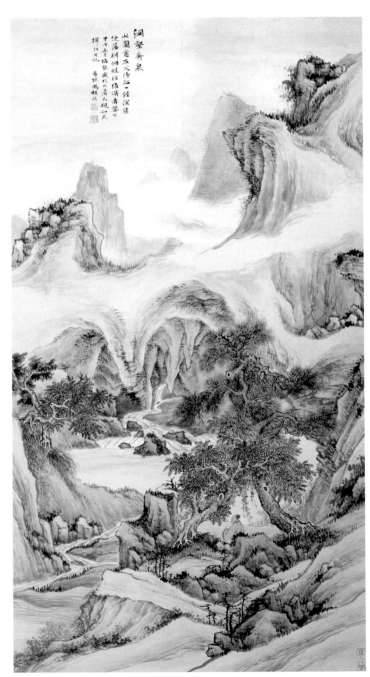

1.10　吳徵　谿山蕭寺圖　1925　台南私人收藏　　　　　　　　1.11　馮超然　洞壑奔泉圖　1934　台南私人收藏

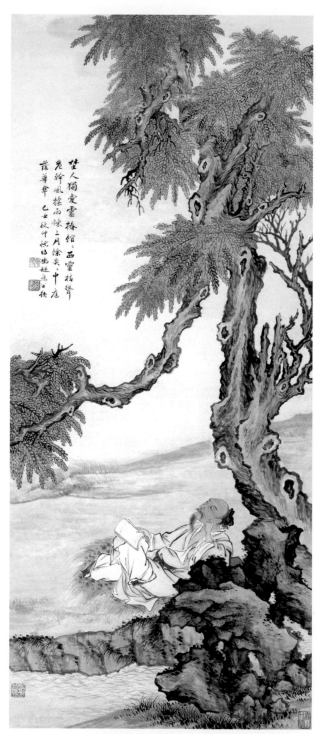

1.12　馮超然　椿陰讀書圖　1949　台南私人收藏

吳湖帆（1894-1968）

「海上四家」中的吳湖帆，在民國初年的上海，被認為是最標準的繼承中國畫傳統之蘇州畫家。吳湖帆本名翼燕，後更名萬，字遹駿，號倩菴，室名梅景書屋。祖父吳大澂為清朝進士，曾任湖南巡撫及其他重要官職，是晚清著名的學者書畫家，對金石及古文字均有研究，家中收藏書畫、青銅、玉石等古文物甚多。此外，其外祖父沈樹鏞，妻伯父潘祖蔭，均為蘇州著名的收藏家。家學淵源，得天獨厚。

一九二五年之後，吳湖帆移居上海，廣交上海書畫家及收藏家，所見宋元名跡甚多，在當時以鑑賞家聞名，曾任故宮博物院審查委員，並參加檢選一九三五年中國前赴倫敦展覽之作品。其畫風集董源、巨然、郭熙、趙孟頫、王蒙、沈周、文徵明、仇英、董其昌等諸家之長，功底深厚。

吳湖帆早年在蘇州，由於家中收藏豐富，而且所見親友之收藏亦不少，所以吳湖帆作品的構圖和筆法均有來歷，往往也會在畫上自題畫風淵源。「柳下人家圖」（圖1.13）據其自題，係仿自趙千里筆，依清真（李清照）詞意所作「強載酒，細尋前跡，市橋柳下遠人家，猶自相識」，全畫以趙千里青綠山水法畫成，有春光明媚之意。吳湖帆在畫成之後一個月，再次題識如下：

宋元以來，論青綠法，莫不稱三趙：大年華貴、千里工麗、松雪儒雅，各具絕韻。明之文仇猶存彷彿，清初惟廉州有特詣，石谷蚤歲亦曾涉獵，至今消沈久矣。近年余目擊略廣，漫為摸索，自知力弱，不知識者有所譏否？

這段題識說明吳湖帆有意發展青綠山水的傳統，對宋元以降青綠山水的流派頗有心得，他認為王石谷（王翬）之後青綠山水「至今消沈矣」，所以有意「摸索」畫法。實際上，吳湖帆在青綠設色技法上，確有

獨到之處,他將不透明的青綠與水墨和諧交融,達到了不燥不滯、明潔秀韻、清雅含蓄的境界,在民初的畫壇被公認為青綠設色的名家。

「懸崖飛瀑圖」(圖1.14)是吳湖帆的另一佳作,描寫文士坐於懸崖上,面對著雲山。畫上自題「擬元人唐子華(棣)、朱澤民(德潤)筆」,全畫以雲山為主要構圖。其後又補題識,說明作此畫之原由:

> 今春友人約遊黃山未果,先作此圖為理想之遊券,不意夏仲以還感遇特殊,恐此遊徒存夢囈耳,今并筆墨亦擱廢者將半載,迴視是圖,或無此能事矣。

此畫筆墨精到,渲染豐富,以山石之蒼渾與樹木之細潤相對比,雖未到黃山,以想像畫其雲霧之景,卻頗為生動。

在民國初年的現代畫家中,吳湖帆是擅於仿古,又能自出新意的一位。另一件題材與「懸崖飛瀑圖」類似的「雲巖飛瀑圖」(圖1.15),在構圖上則迥然不同,所運用的模式似接近南宋。畫中左上角有一瀑布,居高臨下,湍流直瀉,中有雲霧繚繞。右下方為一巨石,石上有樹叢,亦為雲霧所圍繞,再加上左下角的一排松樹,構圖簡潔明快。

「梅柳渡江春圖」(圖1.16)構圖上接近南宋馬遠、夏珪的作風,但皴法不用斧劈,而是披麻為主,技法則源自清初惲壽平、王翬,畫中自題「曾見惲王合作有此圖,回憶十餘年,彷彿似之」,筆墨頗具變化,構圖虛實相間,是其較晚年之作。

吳湖帆因家學淵源及蘇州文化環境的關係,成為一位優秀的書畫家、鑑賞家和收藏家。他對歷代古畫具有深厚的認知,也下苦功臨摹過不少歷代名畫,如黃公望的「富春山居圖」和吳鎮的「漁父圖」等。因此所創作的作品幾乎每幅均有一定的淵源,但也能自出新意,將古代風格轉化為個人面貌。此外,吳湖帆對於曾經過目的宋元明之名跡,均有獨到的領悟與體會,並且往往藉由題跋款識表達出來,所以如果將這些題識收集成冊,將有益於鑑賞。

由此觀之,吳湖帆可以說是繼承文人畫傳統,又兼融院體畫傳統的代表,他所處的二十世紀上半葉,適逢中國遭受西方文化衝擊,面臨劇烈轉變的年代。或許正因如此,反而更使吳湖帆成為中國傳統書畫的捍衛者。就像其他「國粹派」的畫家一樣,努力地吸收中國傳統精華,但並不泥守於過去,而是力求獨創與變化,希望將傳統推向現代,這種借古開今的精神是令人敬佩。

至於其他來上海發展的畫家中,多數為繼承文人畫或綜合院體畫的傳統,在畫藝上也都有一定的成就,只是能夠與馮超然、吳湖帆並駕齊驅的並不多。這些畫家包括了俞原(1874-1923,浙江吳興人)、馬駘(1885-1936,四川建昌人)、汪琨(1887-1946,江西婺源人)、樊浩霖(1885-1962,上海崇明人)、吳華源(1894-1972,蘇州人)、吳桐(字琴木,蘇州人)、張克龢(1898-1959,江蘇武進人)、江寒汀(1903-1963,江蘇常熟人)等,在此由於篇幅所限,不能一一詳加討論。

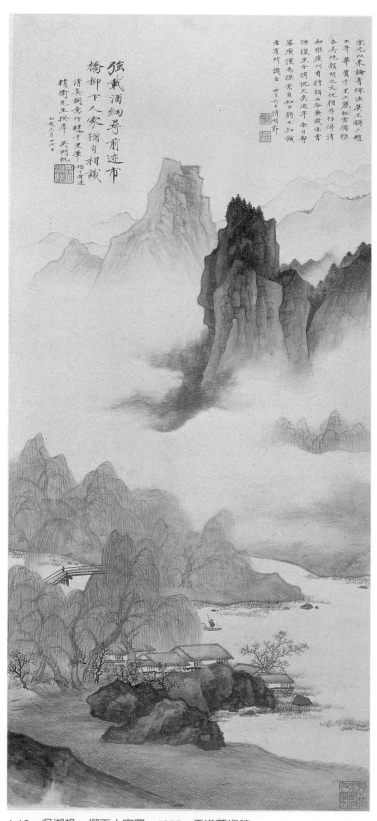

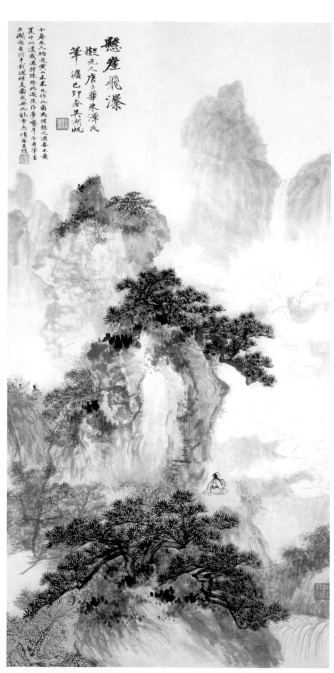

1.14 吳湖帆 懸崖飛瀑圖 1939 台南私人收藏

1.13 吳湖帆 柳下人家圖 1935 香港藝術館

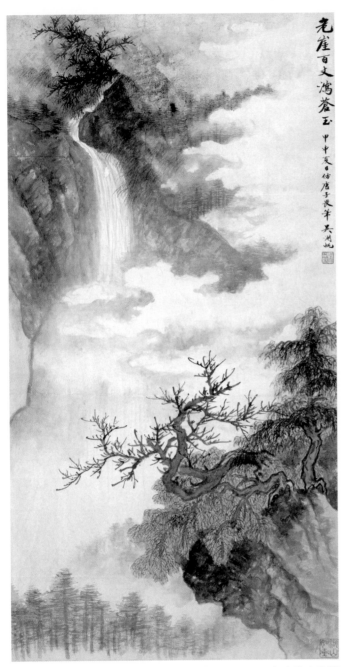

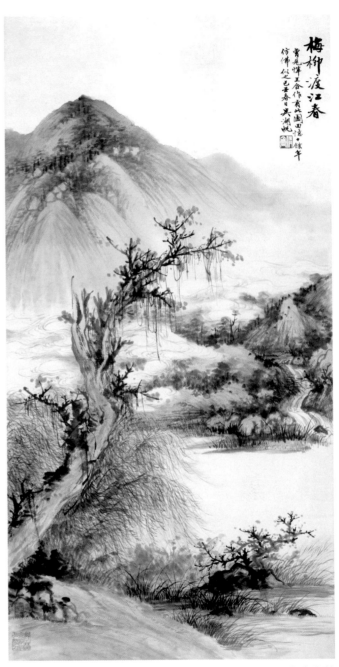

1.15 吳湖帆 雲巖飛瀑圖 1944 台南私人收藏　　　　1.16 吳湖帆 梅柳渡江春圖 1949 台南私人收藏

（三）新派傳統畫家

　　上述所提到的吳昌碩所領導的金石派、海派合流的新海派，與吳湖帆所代表的繼承文人畫傳統爲主的畫家外，還有另一群畫家代表一種新的趨向。他們大多出生於晚清，在民國初年成長，接受新式教育制度的培養，立足於新的商業社會。這些畫家不一定生於書香世家，有的是官員或商賈的子弟，但都有志於書畫，受過一些傳統書畫的訓練，並力求自學，飽覽古代名跡。同時又在一定程度上受到西方文化的影響，或許可以稱他們爲「新派的傳統畫家」。

　　這些「新派的傳統畫家」在新式教育的洗禮下，中西的繪畫技巧並重。所以除了用宣紙、水墨之外，還得學鉛筆、炭筆的素描和寫生，以及水彩、油畫。但是對許多畫家而言，傳統繪畫的理想仍然被保留著，因爲他們所出生成長的環境，多少都有機會受到傳統書畫的薰陶。直到前來上海，才開始接受新式的美術教育，在成名之後，則是藉由自修的方式增進藝術上的修養。所以雖然受過西方美術的訓練，但仍持續書畫、篆刻的創作；雖然讀過一些世界的歷史文化，但仍熱愛中國歷史和詩文。如果經濟上許可的話，還會收藏一些書畫、古玉、陶瓷以及其他文物，而這正是新派傳統畫家的共同特徵。此外這些新傳統派的畫家，也多數在西方教育體制內擔任教員，或以豐富的國學常識編纂美術方面的書籍。

余紹宋（1882-1949）

　　在這些「新派的傳統畫家」中，首先要介紹的是余紹宋。余紹宋，字越園，浙江龍遊人。家學淵源，七代均善書畫，而且富於收藏。壯年後曾訪名山大川，任職於北京，曾任眾議院代秘書長、司法次長等職，又曾被邀任北京國立美術專科學校校長而未就。余紹宋著述豐富，曾主編《金石書畫》、《畫法要錄》等多種畫史，畫論書籍最重要的如《書畫書錄解題》等。

　　余紹宋不輕易爲人作畫，因此流傳的作品不多。「湖上泛舟」（圖1.17）爲其佳作之一，全畫構圖源自元代畫家倪瓚，但筆法接近徽派查士標等人。身爲學者，自然對中國繪畫傳統甚爲熟悉，因而畫作亦以仿古爲主，但仍略具個人風貌，是學者畫家中的代表之作。余紹宋在民國初期，被尊爲北京畫壇領袖之一，從此幅的畫作水準來看，是名符其實的。

1.17　余紹宋　湖上泛舟　1930

呂鳳子（1885-1959）

　　另一位學者畫家是呂鳳子，名濬，號鳳癡，江蘇丹陽人，於一九〇九年畢業於南京兩江優級師範學堂圖畫手工科。呂鳳子以國畫見長，早年多寫墨筆仕女，晚年多用粗筆寫佛像，但其專業都在發展美術爲主。曾任兩江師範附中教師、北京女子高等師範教授及主任、上海美術專科學校教授兼主任。二十年代晚期，南京兩江師範改組國立中央大學之後，任藝術科教授兼主任。抗戰期間，呂鳳子隨校遷到重慶，後來又任重慶國立藝術專科學校校長。又曾在的故鄉丹陽創立江蘇藝專及正則女中校長。因此呂鳳子是一位藝術教育家，而且著有《中國畫法研究》。

　　「柳園憑欄圖」（圖 1.18）是呂鳳子以仕女爲題材的佳作。寫一古裝仕女憑欄而望庭園之柳樹，大概是根據京劇的題材而來，呂鳳子用篆書把歌詞寫於右邊。其篆書的筆法，是碑學書法中追求古拙趣味的外現，與李瑞清、曾熙等人書風同中有異，寧古拙而不媚俗，成爲呂鳳子個人的作風。顯示了呂鳳子在新的教育制度下，以他個人的經驗與觀點，從中國的書畫傳統中，走出一條新路，也是其個性的流露。

　　呂鳳子的另一張作品「松下高士圖」（圖 1.19）是用比較新的手法來表現一個傳統文人畫的題材。他用粗筆畫了兩株巨石屹立於山石上，雙松姿態各有不同，直豎曲折互成對比。樹下有一文士，舉首望松，係用細筆畫成。這種表現，也是呂鳳子個人對傳統的一種新看法，是其畫藝的另一面。

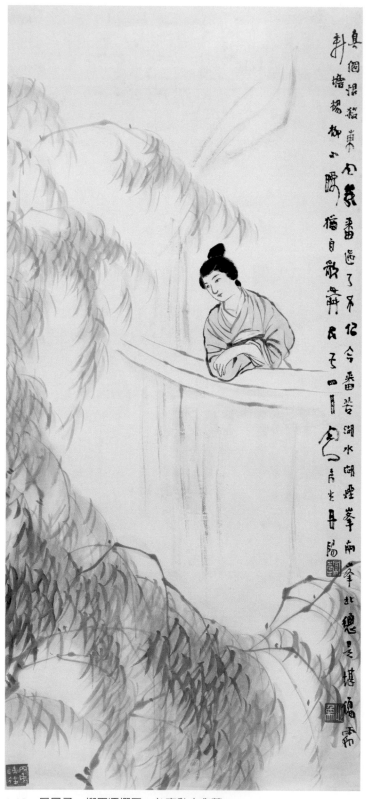

1.18　呂鳳子　柳園憑欄圖　台南私人收藏

1.19　呂鳳子　松下高士圖

潘天壽（1897-1971）

在此要介紹一位獨具開創性格的中國傳統畫家潘天壽。潘天壽，又作天授，字大頤，號阿壽，浙江寧海人。自幼在家鄉接受傳統教育，詩文、書畫、篆刻均有根底。但對其一生影響最大的是於一九一五年十九歲時，考進浙江省立第一師範學校。當時許多著名的學者均在該校執教，其中對潘天壽影響最深的有經亨頤（1877-1938）和李叔同（1880-1942）二人，二人均曾留學日本，經亨頤學教育，李叔同學美術，亦工於書畫、精篆刻，對古詩文甚有造詣和研究。潘天壽除了在學業上受其教導外，更深受此二人人品感化，尤其是後來出家為僧的李叔同（法號弘一），潘天壽一生對其至為敬重。由於浙江第一師範採用日本新式教育制度，東西文化並重，李叔同又曾修習西洋畫，因而潘天壽對西洋美術也有基本的認識。

一九二〇年，潘天壽畢業後，從事教育工作。一九二三年，前往上海，旋即與上海書畫界有所接觸，並任教於上海美專，講授國畫與繪畫史，兼而進行一些研究的工作。潘天壽二十九歲那年寫成《中國繪畫史》一書，其基本的觀點可能受到日本和西洋的歷史方法影響，此書後來經過改寫修訂，被列為大學叢書之一。

潘天壽在上海前後五年，結識了不少學者與畫家，但受吳昌碩的影響為最大。吳昌碩當時已八十多歲，對潘天壽十分器重，二人交誼頗為深厚，時常一起談詩論畫。當時，吳昌碩的畫風在上海影響深遠，潘天壽最初也深受影響，但並非完全模仿，而且很快就將它轉化到自己的繪畫語言中。

一九二八年，林風眠受大學院院長蔡元培之命，於杭州成立一所藝術專門學校，即為西湖國立藝術院。潘天壽應聘回到杭州任教，教授國畫及繪畫史。當時任教於該校的教授，多是留法歸來的畫家，但潘天壽與同事相處頗為融洽，並深得學生敬重。此後，潘天壽也在上海一些美術學校兼課，每週往返於上

海、杭州之間，但仍是以西湖國立藝術院為重心，其一生幾乎都是奉獻給這所學院。抗戰期間，隨校西遷，從杭州到沅陵、昆明，再到重慶，其間曾擔任三年的校長。抗戰之後，隨校返回杭州，繼續教書並擔任院長，直到一九七一年逝世為止。

潘天壽的畫作並不追隨四王吳惲的風格，而是深受明末清初的遺民畫家石濤、八大等人影響，在此一觀點上，潘天壽與黃賓虹略為接近。他們二人在上海期間已經熟識，到了戰後，黃賓虹應聘任教於杭州，潘天壽與之共事多年，深受潘天壽推崇。與黃賓虹不同的是，潘天壽的畫作題材以花鳥為主，但有時亦作山水或人物。早期的作品現今留存不多，「擬石濤山水」（圖1.20）一件可以代表潘天壽早年的風貌。其畫作一反文人畫正宗提倡的溫柔敦厚，敢言「一味霸悍」，用筆方硬，造型誇張，有浙派遺風。從自題可以得知他對藝術的追求：

石谿開金陵，八大開江西，石濤開揚州。匹馬馳驅，各有奇徑，其一筆一點全從蒲團上得來，世少特出之士，怎不斤斤於虞山婁東之間？曾見苦瓜和尚，即背擬之，病後把筆，力不隨心，未悉能得其大略否？

後來在畫作上又題了一首詩：

習俗派爭吳浙間，相譏纖細與粗頑，苦瓜佛去畫人少，誰作拖泥帶水山？

由這二個題識，可以看出潘天壽對明末清初僧人畫的推崇，尤其是對石濤的仰慕。

潘天壽的繪畫創作，經過杭州授課十年、抗戰八年的遷徙，到了四〇年代後期，儼然已成一家面目。一九四九年以後，潘天壽經歷了不少浮沈，但其繪畫

風格並沒有太大的變化，這或許是他的性格使然。而潘天壽最著名的鉅作，多是六○年代初期的作品，這應該是他創作的巔峰時期。「松鷹圖」（圖1.21）畫巨鷹立於松枝上，目光銳利，向下睨視，其下巨石苔點布列。全畫構圖簡捷有力，鷹與巨石均成幾何角度，對比強烈。潘天壽所作禽鳥形狀大多特異，與八大山人所作鳥禽頗有相類之處，似乎具有心理上的潛在因素，並且呈現了個人的審美觀念。

「觀魚圖」（圖1.22）是一件很長的掛軸，描寫文士坐於巨石，向下觀望畫面下方的小魚。全畫佈滿了巨石，其構圖與「松鷹圖」相似。「讀經僧」（圖1.23）則為橫向構圖之作品，畫中僧人面左而坐，其前有一翻開之書卷。僧人面貌具有奇氣，光頭無髮，前額、鼻及下顎皆凸出，眉粗、眼微開，蓄有髭鬚。此畫係以指墨所作，筆法與毛筆所作完全不似，大墨點頗多。僧人之坐姿穩如泰山，形體感之表現頗強。

潘天壽一生勤奮讀書、鑑賞文物，並且將心得條理化、系統化，形成個人獨到的觀點和理論。關於書畫傳統，除寫過《中國繪畫史》外，還著有《中國書法史》一書，至於其他的書畫相關理論，也常見於其作品的題識中。其藝術思想是主張繼承傳統，但必須有所變革，強調造化與心源的關係，以及人品與畫品不可分的最終目標。潘天壽認為「中國畫以意境、氣韻、格調為最高境地」，同時也認為：

畫如其人。展出的作品有的大方、有的超脫、有的古雅、有的厚重……，境界各有不同。高格調的境界，要有高遠的修養才能體味、鑑賞。

或許和其他畫家不同，潘天壽將人品與畫品完全視為一致，並且以身作則，絕不妥協、不屈服。這種精神在中國現代繪畫史上，潘天壽的體現最為深刻、也最為明顯。因此，要了解潘天壽的藝術，必須先了解其性格和一生之境遇。

潘天壽大半生都在杭州的藝術專科學校渡過，與他共事的多半為留法或留日的西洋畫畫家。因此他對藝術的民族性特別強調，曾論到：

東西兩大統系的繪畫，各有自己的最高成就，就如兩大高峰對峙於歐亞兩大陸之間，使全世界「仰之彌高」。這兩者之間，盡可互取所長，以為兩峰增加高原和闊道，這是十分必要的。

除了東西繪畫系統的區分外，同時更強調國畫的獨特性：

我向來不贊成中國畫「西化」的道路，中國畫要發展自己的獨特成就，要以特長取勝。

由此可見，潘天壽也和黃賓虹一樣，對中國文化充滿自信，尤其是在中國面臨巨大轉變的時代裡，不但為中國傳統藝術做了總結和系統化的工作，並且希望在中國社會文化日漸西化的同時，能夠更加了解中國文化與藝術的精神。

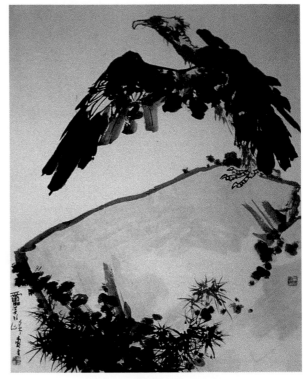

1.21　潘天壽　松鷹圖　1948　杭州潘天壽紀念館

1.20
潘天壽
擬石濤山水　1924
私人藏品

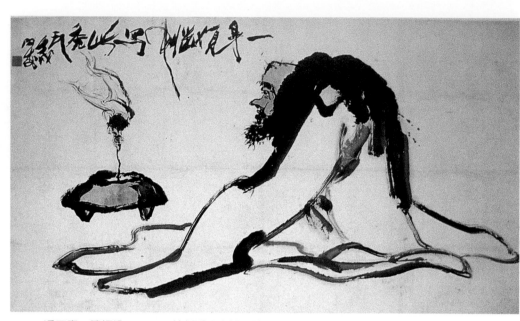

1.23　潘天壽　讀經僧　1948　杭州潘天壽紀念館

1.22
潘天壽
觀魚圖　1948
杭州潘天壽紀念館

賀天健（1891-1977）

另一位在創作和畫理上均有造詣的是賀天健。賀天健，名駿，字炳南，號健叟，江蘇無錫人。父親好畫，母親擅武術，家庭背景可以說是文武雙全。一九〇七年，考進蘇州單級教員養習所。一九〇九年，開始以書畫為業。民國以後，來到上海，跟隨一位名叫孫雲泉的畫家學畫，而後遊歷泰山以及江、浙、閩等地名勝。由於賀天健的刻苦向上，努力充實個人經驗與學識，不久即成為上海知名的畫家。曾任教於上海美專、擔任中華書局編輯，又與友人創辦中國畫會，主編《畫學月刊》、《國畫月刊》。一九二一年，又與友人於故鄉創辦無錫美術專科學校，以及錫山書畫會，後來又任教於南京美術專門學校。

賀天健的作品雖以山水為主，但早年也曾畫過一些工筆仕女圖。「花解語圖」（圖1.24）為賀天健仕女畫之佳作，畫中兩位仕女穿過柳樹，即將過橋。對岸坡渚、水草間，有一對鴛鴦優游其中。其人物用筆工細，設色明麗，反映了當時上海所流行的仕女畫風格。

賀天健主要的成就在於山水畫，雖然早年曾學過清初四王的山水，但主要仍是受到石濤和梅清等人的影響，這是民國初年許多畫家的共同特點。同時，賀天健也像其他畫家一樣，在心目中終究是以五代、北宋的山水為依歸，曾說過「師法五代、兩宋山水畫的法度與精神，為今日創作的途徑」。除了師法古人法度、精神，賀天健更從真山真水中獲得靈感。壯年時，常遊歷名山大川，而且並不侷限於江南名勝，其足跡北到山東，南到福建，甚至遠至西北的陝西。因此，在其山水畫中時常流露出宋畫的氣息，以及石濤山水畫的奇氣。「峽江帆影圖」（圖1.25）為其山水畫中較能體現他對藝術追求的一幅作品。

「秋江歸棹圖」（圖1.26）則與同年所做的「峽江帆影圖」有所不同，此畫雖不是崇山峻嶺的大章法，卻仍頗有氣勢，把峻偉的山峰立於畫面右方。崖頂草木蒼鬱，並有松枝向下側出，右下方平台式的山頭為松林所圍繞。左方河道由遠方彎曲而至，近處小舟以工筆畫成，文士席坐其上仰望岸邊景致。此種構圖顯然源自清初的石濤等畫家，但小舟及人物則從宋畫而來，顯示了賀天健集傳統之長，而成為個人山水畫的面貌。

整體而言，賀天健是一位新派的傳統畫家，對古畫有一定的認識，又能從真山真水中汲取靈感，從而形成個人的風格。

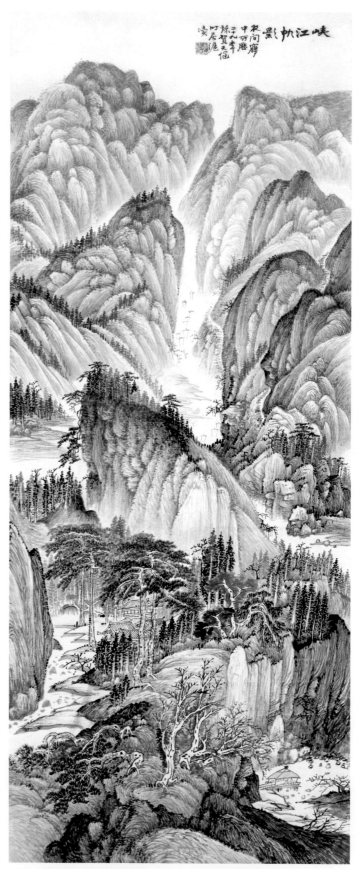

1.24　賀天健　花解語圖　1939　台南私人收藏　　　　1.25　賀天健　峽江帆影圖　1940　台南私人收藏

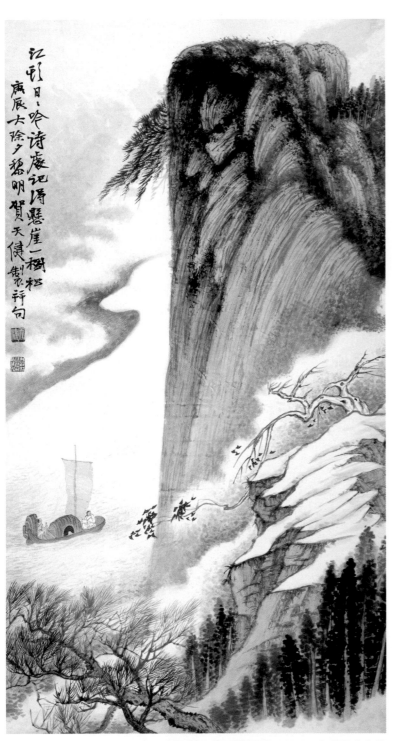

1.26　賀天健　秋江歸棹圖　1940　台南私人收藏

鄭昶（1894-1952）

　　鄭昶是一位身兼學者、商人的新派畫家。鄭昶，字午昌，浙江嵊縣人，定居於上海。早年應該受過相當嚴格的傳統畫訓練，在上海的畫壇相當活躍。曾任中華書局美術部主任，後又執教於上海美專、新華藝專。一九二八年，杭州西湖藝術院成立後，赴杭執教。其後，與友人在上海組織蜜蜂畫社，出版《蜜蜂畫報》，又曾組織中國畫會、寒之友社及九社等美術團體，推動各種美術活動。一九三二年，與李祖涵、陳定山合作，創辦漢文正楷印書局，首創漢文正楷活字，行銷國內外，鄭昶因而也成為著名的出版商。此外，著有《中國畫學全史》、《中國美術史》及《中國壁畫史》等書，對中國美術史研究有傑出的貢獻。

　　鄭昶的畫作以山水為主，用筆較為繁密，設色明麗雅緻，有容易辨識的個人風格。「賞音圖」（圖1.27）描寫文士撫琴，精神專注，另有文士三、四人於巨石上聆聽琴音。除了近景人物外，中景以數株楊樹鋪陳，樹幹虯曲有力與細葉形成對比。連接遠景的是一片坡渚、湖面，然後於煙嵐中豎立起一座尖型峰巒，與前景奇特之巨石相互呼應。景致細緻柔和，表現出一片風光明媚的江南景色。

　　這種用筆輕快的作風，在十五年後的「綠楊深處人家」（圖1.28）仍有具體的表現。畫中以楊樹為主題，用筆相當細密，將楊樹輕柔的枝葉，表現得有飄拂之感。全畫佈局分近、中、遠三景，人物的活動安排於中景。前景除了幾株楊樹外，也穿插著二間屋宇。中景右方有二位文士在對話，另有文士正在過橋，一面回頭招呼抱琴的小童，並向垂楊深處的亭樓走去。這種文士隱居山林，與「賞音圖」頗為相近，都是鄭昶常作的題材。畫上有題詩：

抱琴覓酒看桃花，春暮江鄉樂事賒。劫後垂楊搖賸綠，燕歸還識舊人家。

詩書畫相互襯映，成為一幅頗具詩情畫意的作品。

　　如果將春滿江南的景色視為鄭昶常見的作風，那麼「金鐘峰圖」（圖1.29）這種粗獷的風格就令人不太容易接受。此畫以厚重的筆觸描寫金鐘峰奇特的景致，兀立的山頭顯得格外雄偉壯麗，與前面二幅平遠的風光截然不同。前景山石有二株巨松，不遠的平台有文士相對而談，其後則為崇山峻嶺拔地而起，奇石峭巖所構成的山頭巍峨而立，予人一種雄奇峻拔之氣勢；山中瀑布直瀉而下，更顯示出山頭之高聳。鄭昶在畫上題識「峰在贛東，遙望如金鐘覆地，近之則林壑雄秀，茲寫其彷彿」，可見依據實景寫成的，可以看出畫風上有所變化。

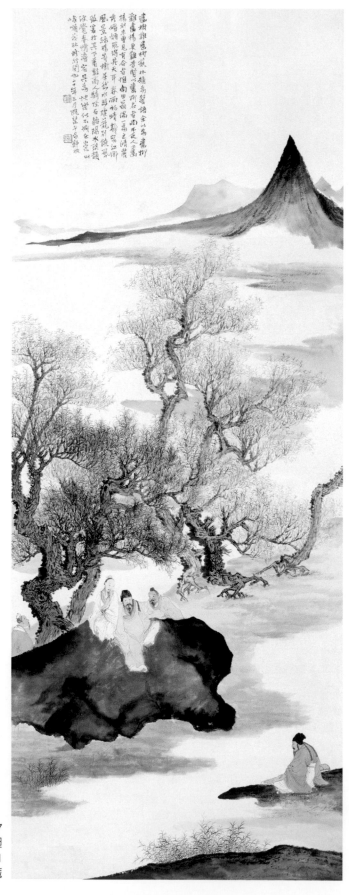

1.27
鄭昶
賞音圖　1931
台南私人收藏

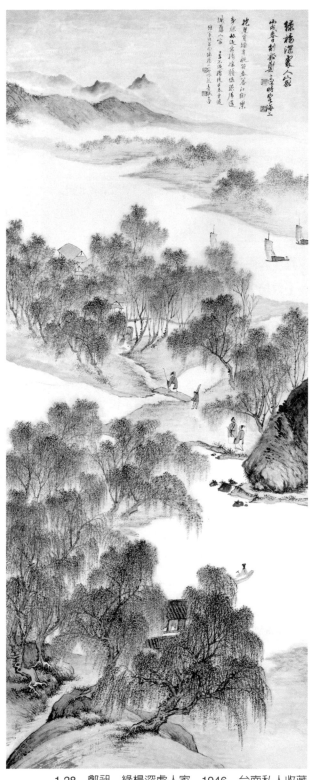

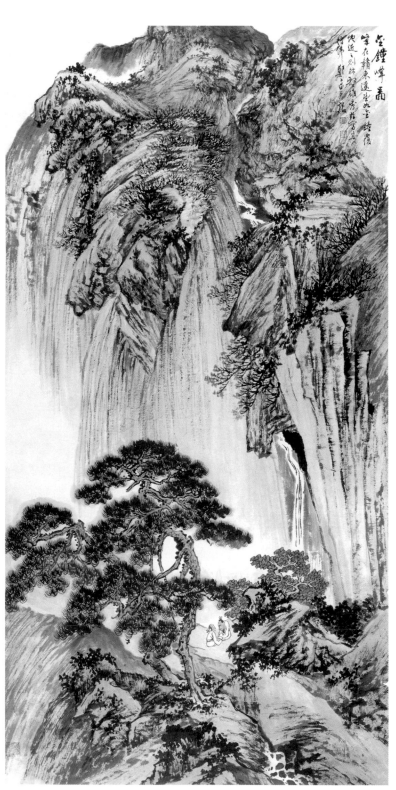

1.28　鄭昶　綠楊深處人家　1946　台南私人收藏　　　　　　　　　　　　　　　　　　1.29　鄭昶　金鐘峰圖　台南私人收藏

陳之佛 (1895-1963)

中國第一位赴日修習圖案的留學生爲陳之佛。陳之佛，名杰，又名紹本，別署雪翁，浙江餘姚人。在背景與經歷方面，陳之佛與其他新派的傳統畫家比較不同。他早年常往上海，因此接受一些比較西化的教育，之後赴日留學多年，進入東京美術學校圖案科。圖案科是受西方影響所創設的科系，專門培養設計方面的人才，在商業廣告等方面應用甚廣。一九二四年歸國後，在上海設立「上海圖案館」，爲開明書店、《東方雜誌》、《小說月刊》等，擔任封面及版面設計之工作。並同時執教於立達學園、東方藝術專科學校、上海藝術大學以及上海美術專科學校等，這說明陳之佛在圖案學上的專長，頗能符合上海這一新興城市的需求，並且受到了歡迎。一九三二年，受徐悲鴻之請，獲聘爲南京大學藝術系的圖案學教授。此外，陳之佛也著書立說，著有：《西洋美術概論》、《圖案構成法》以及《中國陶瓷器圖案概觀》等，在國內頗具影響。

陳之佛在創作上以工筆重彩花鳥畫著稱，「翠竹霜菊圖」是一件立軸，竹菊和花葉勾勒工緻，用色清雅；右下方的石塊用筆較爲粗放，與工細的花葉形成對比。構圖則近乎S形，或許和圖案設計的理念構思頗有關係。陳之佛在日本時，得識當時也在日本留學的嶺南派畫家陳樹人，陳樹人曾特爲此畫題詩：

> 誰知現代有黃荃，粉本雙鉤分外妍；藝術元憑人格重，似君儒雅更堪尊。

這首詩可能是在東京時爲陳之佛所題，也有可能題於陳之佛任教於南京的時候，因爲當時陳樹人也任官於南京，二人頗有往來。

錢瘦鐵 (1897-1967)

在新派的傳統畫家中，身世比較特別的是錢瘦鐵。錢瘦鐵，名崖，字叔崖，江蘇無錫人，世居上海。早年曾爲碑刻店學徒，後追隨吳昌碩，致力於秦漢金石和魏晉碑版之研究。書法在篆、隸、楷書方面均有造詣，亦隨吳昌碩習畫，以書法筆意寫山水、花卉和蔬果等題材。經常旅行、探訪名山大川，曾至三峽、秦嶺等地。早年曾爲海上題襟館金石書畫會的成員，也是中國畫會的創辦人之一，並曾擔任上海美術專科學校國畫系系主任。

錢瘦鐵於一九三五年赴日僑居七年，曾在當地專以研究、介紹中國書法的《書苑》雜誌擔任顧問，又熟識日本畫，尤與當時南畫家領袖橋本關雪甚爲友好，時相往來，以致有「東亞二傑」之稱，在日本畫壇有一定的名氣。

錢瘦鐵的繪畫，在花卉方面主要受金石派影響，在山水方面則別具一格。「溪山秋豔圖」（圖1.32）是一幅頗爲特別的作品，前景十餘株楓樹，秋葉正紅，瀑布從中流下，左側小徑通向山丘，丘頂小亭可遙望遠山。樹後的小橋可以通到中景，由此望去則見江水綿延，直逼雲霧繚繞、層層疊疊的遠山，而遠山前的松杉，則與近景澄紅的楓樹相互輝映。此畫在構圖和用色上，與當時上海流行的傳統畫風有別，可能受到日本繪畫的影響。

另一件「山水圖」（圖1.33）構圖與「溪山秋豔圖」相似，前有江水潺潺，後有高山白雲，雲山的畫法頗似於前畫，只是構圖較爲簡單，接近石濤山水冊頁的章法，且筆墨恣肆，意味不同，畫中題詩主要在於寫景：

> 片颿江上隨水流，落落千峰生白雲。

此畫較特別之處是，在中景的山前畫了一些弧形線條，似乎是個岩洞，好像有人立於其中，草率而不

易辨識，當爲隨意的寄興之作。錢瘦鐵取材廣泛，但以吸收明遺民畫家筆意較爲常見，此畫或許是另一種嘗試。

　　錢瘦鐵晚年的作品，比較特別，完全自創一格，可從其「多景山水」（圖1.34）中見到。這張多景與傳統的多景完全不同，也非從日本借來，而是他個人的獨創。畫中的主要題材，是一個冬天的雪景，在通到一個庭園的大路上，遠處一個牧人正趕著約十餘隻的綿羊回家，而綿羊的走向都向畫面走來。從國畫方面來說，這完全是一個新的題材，作風也十分新穎。錢瘦鐵的技巧十分高超，表現得十分親切而明快，是其獨創。

　　錢瘦鐵的作品是在理解傳統的基礎上，又吸收了某些新的技法，因而得以成就個人面貌及特色。

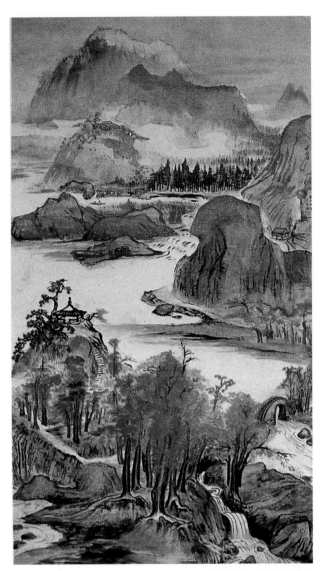

1.32　錢瘦鐵　溪山秋豔圖

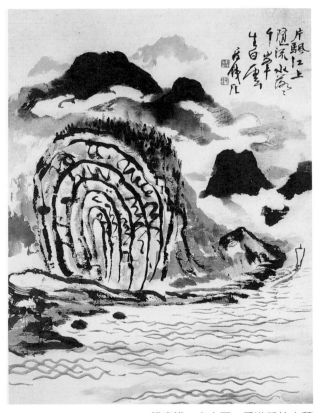

1.33　錢瘦鐵　山水圖　香港黃仲方藏
現暫存火奴努努博物館

1.34 錢瘦鐵 冬景山水 1961 舊金山曹仲英藏

豐子愷（1898-1975）

民國初年活躍於上海的畫家群中，豐子愷堪稱與眾不同。豐子愷是浙江桐鄉人，生長於經營染坊店的家庭中，父親不幸早逝。豐子愷自家鄉小學畢業後，考入杭州浙江第一師範學校，得到名師夏丏尊和李叔同的教導，並與李叔同建立了深厚的師生情誼。一九一八年，當李叔同決定出家皈依佛門時，將所有的畫具都留給了豐子愷，而李叔同在繪畫、音樂方面的修養也影響了豐子愷的一生。

豐子愷畢業後來到上海，與友人合辦上海專科師範學校，並且擔任美術教員。一九二一年，赴日留學，進入川端洋畫學校，兼修音樂課程，但不到一年就回國。此際，除了任教於上海專科師範學院，還於一九二五年與友人創辦立達學園，並且擔任教務委員和教授國畫。一九二九年之後，擔任上海開明書店編輯，以及《中學生》雜誌主編，這段期間曾為《中學生》畫過不少插圖，均以青少年生活為題材，他自己稱之為「漫畫」，近代「漫畫」一詞即始於此。這些漫畫全以毛筆畫成，用筆拙厚簡捷，不論是兒童或一般市井、農村人物，僅聊聊數筆，便將神情與動作表露無遺，畫作中充滿著人性關懷的意味。而其樸素的藝術表現，深受日本畫家的影響。

豐子愷多才多藝，著述翻譯甚豐，曾經譯過日本小說家夏目漱石的作品，以及日本古代文學名著《源氏物語》。但更重要的是關於藝術方面的著作，包括《西洋美術史》、《西洋畫派二十講》及《西洋名畫巡禮》等，可說是致力介紹西洋藝術的先驅之一。此外，還有一些文學作品和漫畫作品集，如《緣緣堂隨筆》，以及與弘一法師合作的《護生畫集》等。

抗戰期間，舉家西遷，先後任教於桂林師範、貴州浙江大學。一九四一年，應陳之佛之邀，前往重慶國立藝術專科學校，擔任教授兼教務主任。抗戰後仍回上海，在各地舉行畫展，並時有新書發表。

豐子愷留學日本時曾經學過油畫及水彩，但回國

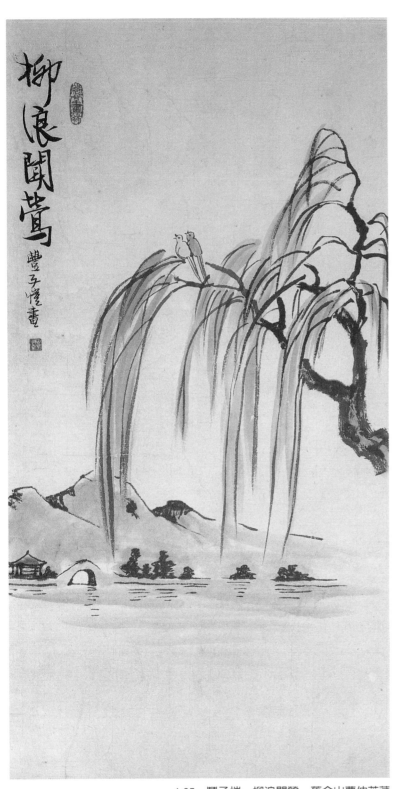

1.35　豐子愷　柳浪聞鶯　舊金山曹仲英藏

後一直使用毛筆，他在創作時先勾出人物及山水輪廓，而後著色，這種簡明的單線平塗作風卻成為個人獨特的風格。在取材方面也是與眾不同，當他為《中學生》雜誌畫插圖時，畫中人物、情節往往反映日常生活作為表現，舉凡上學、讀書、種田、放牛、放風箏、釣魚、喝茶等，傳達出豐富而真摯的情感。所以他的畫作就像他的為人一樣，充滿著直率、誠懇、人道、博愛的精神。

豐子愷的畫，一方面由於他曾學過西洋畫的經驗，另一方面也因他曾留學日本，看過不少受西洋影響的畫，而自己創出一種與傳統國畫完全不同的作風，最為可見的是一張純山水畫「柳浪聞鶯」（圖1.35）。他畫的是杭州西湖最著名的景色之一，遠望三潭映月一景的石橋及小亭的景色。在前景中，畫了一枝柳樹，從畫的右邊伸出，有數叢青綠柳葉垂下，與遠景成很好的對比。這種手法完全是現代的，也許受西洋畫的影響，或攝影的技巧而來，與傳統的山水畫完全不同，代表了一種新創。

「豁然開朗」（圖1.36）是描寫母親帶著身穿紅衣的小孩，從洞口來到河邊，望著河中搭載旅客的渡船。遠方有石橋、小亭，綿延而去則是遠山、古塔，像是風光明媚的西湖景致，頗能喚起觀者熟悉的回憶，因而產生溫馨的親切感。

「松窗讀書圖」（圖1.37）則是描寫水邊簡陋的書齋，有文士於窗邊讀書。而岸邊平台上的石桌、石凳，則是主人與友人相聚談心的地方。此外，又有孤立的松樹和靄靄白雲，畫上題了兩句詩：

白雲無事常來往，莫怪山人不送迎。

意味平淡而雋永。豐子愷其一生受弘一法師影響，篤信佛教，作品中因而體現著慈悲博愛的胸懷，將偉大的情操融入平凡的風格中。

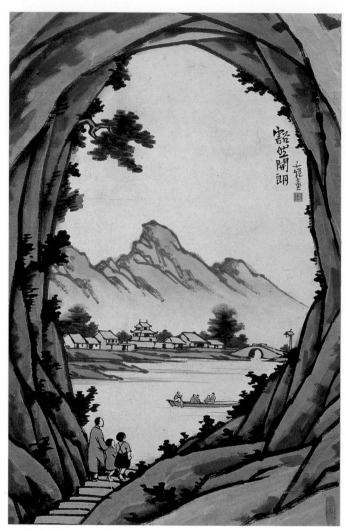

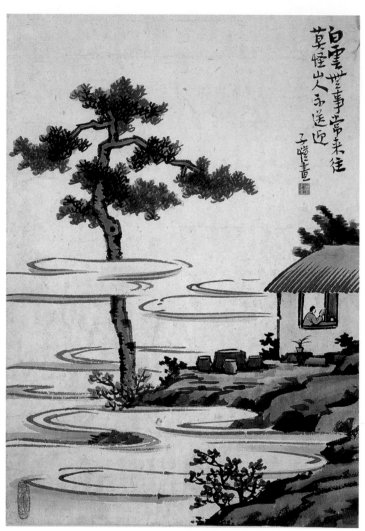

1.36　豐子愷　豁然開朗　私人藏品

1.37　豐子愷　松窗讀書圖　紐約艾思遠藏

張善孖（1882-1940）與張大千（1899-1983）

　　二、三〇年代居住在上海的畫家群中，有兩位來自四川內江的兄弟，其生活經歷與上述的學者型畫家則完全不同。兄弟中張澤年紀較長，字善孖，號虎癡，弟弟張爰，字大千。他們來自於大家庭，兄弟姊妹甚多，母親和一位姊姊都擅長繪畫，所以從小就受到繪畫的基本訓練。二人在成年之後都以繪畫為業，並前來上海居住，由於性格豪爽，交友廣闊，以風雅領袖著稱，遂有「二難」之名。他們又在蘇州購置網師園，取齋名為「大風堂」。二人均善山水、花卉、人物以至於走獸，堪稱全才。

　　張善孖的畫藝可從「黃山奇觀圖」（圖1.38）略窺一二，這是描繪黃山之遊所見的始信峰奇景。遊者從畫面下端小路上山，途中有孤松屹立於峰巒上，又有瀑布及繚繞的雲霧。在畫面上端則有文士持杖，正準備過橋前往黃山最奇險的始信峰。始信峰峰巒獨立，僅一條小橋銜接，橋下懸崖瀑布，水流湍急。張善孖在此畫中，以遠景營造黃山的奇氣，又以層層白雲顯示山勢的巍峨。這種畫風既不像四王吳惲，也不像「黃山畫派」石濤、梅清等畫家，應該是多方擷取畫法，記寫所見而再現實景的表現。

　　張善孖在民國初年的畫家中，以畫虎聞名。為了觀察老虎的生態、習性，特別在蘇州網師園中豢養老虎，以求描繪之真實。據載，張善孖曾描繪虎的各種形態，而題之為「十二金釵」。俞劍華也記錄，張善孖曾摘錄《西廂記》詞句題於虎畫中，用來提示虎之表情有如美人，寓有美人猛虎之意，諸如「臨去秋波那一轉」、「終日價情思誰昏昏」等，都別有情趣。

　　「巖澗雙虎圖」（圖1.39）描寫二虎伏於巨岩上，其後有瀑布，下有溪澗奔流，雙虎形態甚為生動，自得其所，張善孖自題詩句如下：

滿幅煙雲落翠微，奇奇怪怪是疑非；江山如此君休問，多少英雄逐鹿肥。

　　由其詩意得知，在此以雙虎隱喻爭雄。而此畫作於一九二九年，當時中國經歷北伐戰爭、國共分裂、新政府與地方軍閥對立，都是當時民眾最關心的事。因此詩中的題意，或許就是反映當時的局勢。

　　張善孖的弟弟張大千雖然年紀較幼，但在藝術上卻有多方面的表現。其一生充滿著傳奇的故事，並有意運用這些故事來作自我宣揚，諸如年輕時於四川就讀中學，曾為土匪所劫持，卻以口才及繪畫天賦說服群匪，經過百日，竟然得以化險為夷，安然返家。又如到上海後，曾赴日，言稱留學兩年，入某校學習織染，但據一位日本學者的研究，當時該校的文獻中，並無關於張大千入學的記錄。

　　張大千回國後，正值民國初年，與兄長張善孖卜居上海，結識了許多書畫家，並拜曾熙（1861?-1930?）、李瑞清（1867-1920）兩位書畫家為師，學習北碑書法。李瑞清於一九二〇年過世，張大千在其門下雖不滿一年，卻已得其心法祕奧。張大千與張善孖一樣，在畫風上既非秉承四王吳惲的模式，也並非只是受到遺民畫家的影響。而是在深究石濤、八大的畫風之後，上溯宋元明清，廣泛臨摹所見、所收藏之古畫，特別是敦煌無名畫匠的重彩佛畫，因而積累了豐富純熟的繪畫技法。

　　從張大千於一九一九年由日本回國，至一九三七年蘆溝橋事變，張大千多住在上海、蘇州、北平，並時時旅行，曾沿長江返四川故鄉多次。此外曾三上黃山，足跡遍及其他名山，如泰山、華山、衡山、雁蕩山，以及高麗之鑽石山等，藉暢遊名山大川，增加了不少的經驗與見識。同時張大千又在上海、蘇州，以及北平各地接觸到不少的私人收藏歷代名畫，都給予其極深的印象，為張大千一生創作時靈感的泉源。尤其是在此時，張大千對歷代的古畫，開始有極深的認識，並時常臨摹，因而對古人的畫風相當熟習。

　　「柳陰仕女圖」（圖1.40）是張大千早年作品之

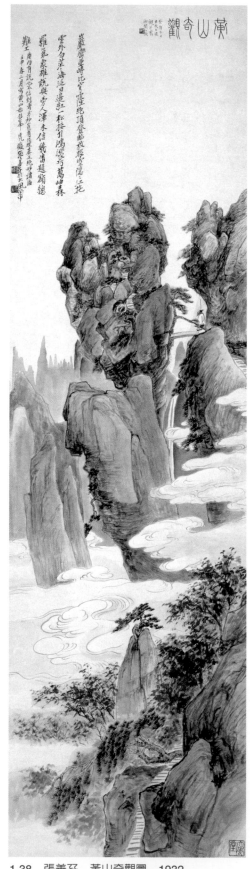

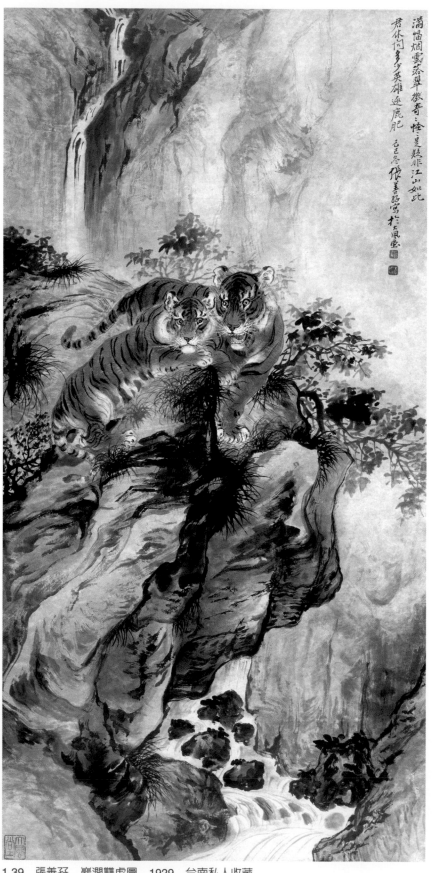

1.38　張善孖　黃山奇觀圖　1932
　　　　台南私人收藏

1.39　張善孖　巖澗雙虎圖　1929　台南私人收藏

一。畫一古裝仕女亭亭玉立於上有柳樹，下有竹枝，前後均有巨石的自然景象之中。仕女容貌端莊，具有傳統之美。這種作品，大概是受了晚清的人物畫家，如費丹旭等的影響。表示張大千的傳統人物及山水畫技法，都十分純熟且甚有把握，與清代的人物畫家，可以相互媲美。

「柳陰放艇圖」（圖1.41）也是張大千較早的作品，描寫文士泛舟蓮塘。畫中楊柳隨風飄拂，構圖簡練，筆墨精到得體。這些早年的畫作有些明代文徵明、唐寅的畫意，與台北故宮所藏的一件唐寅「採蓮圖」頗爲近似，或許張大千見過類似的作品，而採其筆意；因爲在瑞士蘇黎世瑞堡博物館，也收藏一件張大千仿唐寅的「採蓮圖」（圖1.42）。而張大千正是以這種畫風，在上海的畫壇逐漸建立起知名度。

但在這期間，張大千最爲醉心的畫家，還是明末清初的幾位遺民畫家，如石濤、八大山人、弘仁，以及髡殘等。本來這些遺民畫家，在清朝統治期中，一直受到壓制，但不少畫家，對他們極爲敬佩，因此保存了不少他們的作品。同時，有不少流去日本，另一部份則在上海設了租界之後，流入上海的書畫市場。到了民國成立之後，這些遺民畫家的作品漸受重視，而開始有很重大的影響。張大千這個時候到上海及蘇州一帶，接觸到不少的遺民畫，而且也認識了黃賓虹。黃賓虹爲安徽人，曾在家鄉收了不少徽派的遺民畫，並收集不少有關他們的生平資料，並爲文介紹，對張大千很大的影響，張大千藉此臨摹了不少的徽派的遺民畫家的作品，因而對他們的畫風甚爲熟識。當時在上海一般名畫的印刷，才剛開始，印本不多，而張大千從印本上極力臨摹各家的作品，在技巧與章法上都相當接近遺民之作，有時幾可亂眞。

代表張大千對遺民畫的重視是「懸崖談心圖」（圖1.43），主要的是張大千以弘仁的畫風爲範本。張大千用簡練線條鉤出崖石的輪廓，接近弘仁的清雋空疏風格，因而造成畫中山石多成直角，異常突出。張大千善於臨仿，有時把各畫家的名款加上去，以至於弄假成眞，有一部份已被一些收藏家當作遺民畫家的原作來收藏，其中以仿石濤、八大、髡殘等的畫爲最。這表示張大千在年輕時代，已經練就摹古近眞的功夫，有時可以靠賣假畫賺錢維生。

抗戰期間，國民政府從南京撤退，後來暫都四川，張大千也回到四川。不久，即奉政府之命，帶了一批人馬前往甘肅敦煌，臨摹歷代的佛教壁畫。當時的敦煌地處偏僻，交通極爲不便，四周均爲沙漠，十分荒涼，而且物資相當缺乏。張大千並不以爲苦，與隨員們一共待了兩年多，不斷臨摹魏晉、唐宋的壁畫，對敦煌的壁畫也做了一番整理研究。這樣的經驗對他個人的藝術發展，有著深遠的影響。

「水月觀音圖」（圖1.44）是張大千赴敦煌臨摹了不少的唐宋佛教壁畫後，仿照一張西夏時的水月觀音之作。敦煌臨畫的經驗，對他一生也有很大的影響。這張水月觀音圖，用唐代鐵線描的方法，來寫觀音之像，這又顯示出唐代繪畫對張大千有非常大的影響力。

從敦煌回來後，張大千仍繼續畫了不少的仿古之作，此時畫了一張「峒關蒲雪圖」（圖1.45）。張大千在畫上曾自題如下：

唐楊昇峒關蒲雪圖。青綠沒骨，其源出於吾家僧繇，董文敏數數臨之，此又臨文敏者。

現存董其昌作品中，有一幅「仿唐楊昇沒骨山水圖」，現藏美國堪薩斯城納爾遜美術館。此畫可能未到美國之前，爲張大千所見，因其記憶而臨仿之。張大千在敦煌也見到不少唐人的山水畫，因此能獨創仿唐的畫，這也表明其仿古的才能。

「老人村圖」（圖1.46）是張大千從敦煌回到四川

1.40　張大千　柳陰仕女圖　1935　台南私人收藏

1.41　張大千　柳陰放艇圖　1935　台南私人收藏

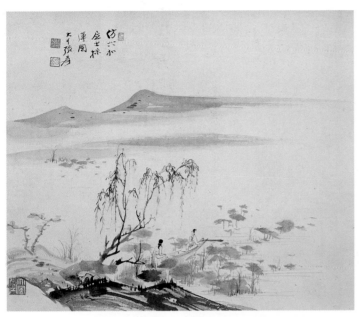

1.42　張大千　採蓮圖　瑞士蘇黎世瑞堡博物館藏

1.43　張大千　懸崖談心圖　1935　香港長青館藏

1.44　張大千　水月觀音圖　1943　舊金山曹仲英藏

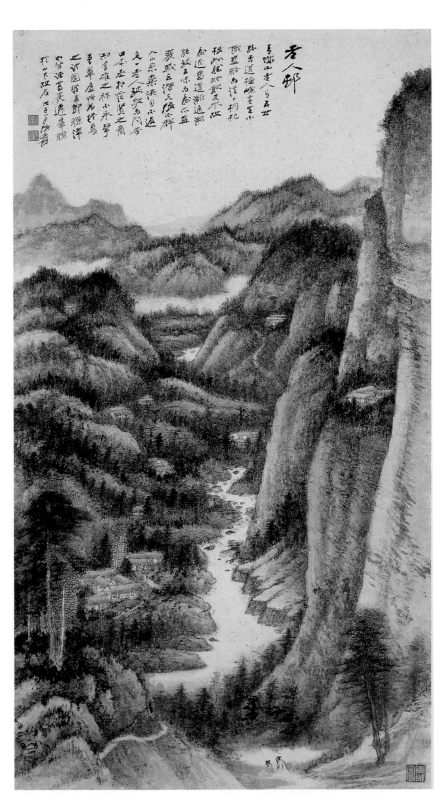

1.45　張大千　峒關蒲雪圖　1947　美國王方宇藏　　　　　　　　　　　　　　　1.46　張大千　老人村圖　1948　台北私人收藏

後所作，構圖、筆法及題意都頗有新意。全畫構圖很特別，畫面下方前景處，有文士及僮僕正準備上山。面前展開的是一片深遠的山谷，一直綿延到遠山，谷中溪流沿著山谷逶迤而至，而右側高聳的山峰及縱向的山谷，則與遠方橫向的山巒形成強烈的對比。這樣的構圖，可能是張大千受到敦煌壁畫中唐代繪畫的啟發。

另外，張大千在成都的時期，也常到附近的青城山遊覽，從題跋中得知，此畫正是描寫青城山的勝景，畫的右下角並鈐有「青城客」一印，足見青城山的景色爲他增添了不少創作上的靈感。所以能將歷年的創作經驗與身歷其境的感受結合，創造出嶄新的面貌，張大千自己在題跋中說：

> 青城老人有五世孫者。道極險遠，生不識鹽酪，而其中枸杞，根如龍蛇，飲其水，故壽。近幾道漸通，漸能致五味，而壽亦益衰。或云潛夫張不群，入山采藥，浹旬不返。見一老人，致敬而問。答曰：「本丞相范賢之裔，知李雄之祚不永羿，吾輩居此爲終焉之計」。圖經云：「即獠澤也，昔諸葛亮遷群獠於山下，故名」。戊子八月張爰。

青城山是四川的道教名山，張大千是四川人，必曾時常遊覽。該山歷代以來，種種歷史掌故不少。張大千在題詞上所提到的，是其中一部份，大概希望增強全畫的雄奇而又神秘之感。

一九四九年大陸易幟後，張大千最先居香港，後來遍遊歐美，並展出其作品，後全家居阿根廷之 Mendoza，又於一九五四年遷居巴西最大城聖保羅附近建「八德園」，一住就是十六年。其後又在美國加州住數年，於一九七八年遷回台灣，住在台北士林故宮附近所建「摩耶精舍」新居，直至一九八三年逝世爲止。這段三十多年的時間，都完全住在國外爲多，而且時常來往香港、台灣、日本之間。張大千的藝術也在此期達到一個完全創新的階段。

一九四九年張大千年剛五十，即離開中國大陸，再未踏入故土一步。到他生命中的最後六年，張大千遷回台灣。這三十年間，他的作風改變甚多，受到歐美五、六十年代的影響，而有新的發展。張大千五十歲前的作品，可說是如何吸收中國藝術傳統，而達到自成一家的階段。從其早年在四川從母親及姊姊學到基本的技巧，青年時又隨其兄張澤學到不少的表現方法，吸收了中國歷代繪畫的傳統，再加上戰時到敦煌兩年多，吸收到從北魏以來以至於唐宋的壁畫傳統。這些經驗，爲其他的中國畫家所少有。以張大千的才智來吸收這些歷代的精華，因此到了這年方五十的時候，可說是達到了「大成」的階段。而後其一生最後的三十多年間，又吸收了一些西方的藝術因素，尤其是抽象表現派繪畫的方法，轉化成中西兼併的晚年作風。因此，張大千生命的後期，可說是把中西、古今融會成晚年的表現了，這也是其過人之處。

關於張大千在一九四九年以後的發展，將在下一部有較詳細的討論。

傅抱石（1904-1965）

民國時期新派傳統畫家中，傅抱石算是最年輕又才華出眾的畫家，他來自江西，與上海沒有太大的關係。前面所介紹的十多位在上海建立地位的畫家，都出生於十九世紀，並且多半成長於富有或小康之家。傅抱石則是生於二十世紀初，原籍江西新喻，在南昌出生。父親以修雨傘為業，家境貧窮，無力供他完成學業，只在私塾讀到十一歲，就到陶瓷店擔任學徒。

然其天資聰穎，矢志向學，充分運用工餘之時，自學書畫、篆刻。後來得到街坊鄰居的資助，考入江西省第一師範附小，插班進入四年級就讀。此後繼續升學，考入第一師範，於一九二六年畢業，並留校任教。當時其篆刻已多少能有所補貼，後來又進入景德鎮陶瓷廠工作以增加收入。到了一九三三年，以多年的積蓄，加上政府的資助，赴日留學。

到東京後，進入日本帝國美術學校研究部，攻讀東方美術史，並兼習工藝及雕刻。不久，傅抱石的繪畫、篆刻即受到橫山大觀及橋本關雪的注意，他們是當時日本最著名的畫家。據說，橫山大觀曾勸他不必學日本繪畫，而應發展中國繪畫的傳統。傅抱石因此埋首於圖書館中，努力收集有關中國繪畫史的資料，並且翻譯日本學者所著中國畫史著作。後來就成為研究中國畫史的學者，並在日本展出過繪畫及篆刻。

一九三五年學成歸國，應徐悲鴻之邀，前往南京國立中央大學藝術系執教。抗戰期間，在日本認識的郭沫若，邀請他出任政治部第三廳秘書，經常往來湖南、廣西一帶從事文宣工作。二年後，仍回中央大學執教，當時中央大學遷至四川重慶，他在重慶也就住了幾年，直到抗戰勝利復員後才回到南京。在四川的這幾年間，傅抱石的畫藝及學術成就均已達到成熟的階段，自一九四三年開始，分別在重慶、成都、昆明等地舉行展覽。抗戰勝利之後，也在南京、南昌等地展覽，逐漸建立在藝術界的知名度。

傅抱石在赴日前，已經開始收集關於中國美術史的資料，到了日本之後，利用東京的圖書館，繼續研究中國繪畫史及畫論發展，尤其特別用心於遺民畫家石濤的研究。之後陸續發表的研究成果有：《中國繪畫理論》（1935）、《中國美術年表》（1937）、《中國美術史--古代篇》（1939）以及《石濤上人年譜》（1948）等，其他關於理論及篆刻的文章也不少。可說是三、四〇年代，在中國美術史研究的領域中，是一位較為人知的美術史家。

傅抱石的畫藝發展，與其畫史研究有著密切的關係。在其現存的作品中，最早是一九二五年所作，當時年僅二十一歲。但從題識中得知，元代高克恭、倪瓚以及明末清初的石濤、八大、程邃、龔賢、呂潛等畫家，均為其筆法和靈感的來源，進而在此基礎上發展自己的畫風。尤其是赴日期間，見到不少流傳日本的石濤畫作，深受其影響。一方面開始蒐集石濤生平的資料，完成《石濤上人年譜》一書；同時在其創作中，也增添了不少以石濤為題材的作品。在重慶居住的數年之間，曾經畫過「仿石濤山水」、「石濤詩意圖」及「大滌草堂圖」等，都足以說明傅抱石對石濤的嚮往。

「石公種松圖」即為傅抱石所學石濤風格的其中之一，全畫描寫崇山峻嶺高入雲端，前景松林有空曠處，見一高士荷鋤而行，準備植松。全畫筆法以率筆塗抹，淋漓瀟灑，應當是仿自石濤及其他遺民畫家的寫意畫法，氣勢甚為奔放，頗得石濤畫作的精神。

傅抱石在重慶的幾年之間，可說是其畫藝發展的巔峰時期。那時他年約四十左右，基於在日本的研究根柢，再加上抗戰期間，經歷了長江各省以及桂林、三峽等山水，對個人的藝術發展而言，算是集大成的階段。因此當時的畫作，多半成為其一生中最重要的作品。

「廬山謠圖」（**圖 1.47**）可作為重慶時期的代表作，全畫構圖與「石公種松圖」相似，但一改「石公

種松圖」的狹長，而成為較寬的長方形構圖。盧山位於江西九江，傅抱石是江西人，生長於南昌，所以應當熟悉此山。不過這個題材也與他所作的石濤研究有關，傅抱石在日本時期，應當見過京都住友氏所藏的石濤名作「盧山觀瀑圖」，繼而發展成這樣的構圖。〈盧山謠〉原是唐代李白所寫的一首詩，詩中推崇退隱不仕的高人。盧山除了風景優美外，亦是歷來傳說中仙人逸士所居之地，因此歷代有不少畫家以之為題材。傅抱石在此畫的右下角，畫了持杖的文士，有可能是石濤的象徵，而其以盧山為題，自當有其寓意所在。

傅抱石的畫作以山水為主，但人物畫也頗為精妙。其早年的人物畫，多從古代文學題材而來，如屈原的〈九歌〉、杜甫的〈麗人行〉、白居易的〈琵琶行〉、蘇東坡的〈赤壁賦〉等。此外，古代的詩人、畫家，如李白、杜甫、龔賢、石濤等，均為其人物畫題材。還有一些歷史和傳說故事，如〈虎溪三笑〉、〈香山九老〉等，均為早年將歷史、文學、書畫匯於一爐的作風。

「竹林七賢」（圖1.48）為此類題材中的傑作，全畫佈滿楓樹與竹林，前景有四人席地而坐，兩兩相對各自談話；後方樹後則有三人獨自觀望或讀書，另有僅僅二人相伴。全畫一氣呵成，寓靜於動，筆墨豪放而見精微。

「柳陰禪思圖」（圖1.49）則是一件長掛軸，註明作於「重慶西郊」，亦即四〇年代初重慶時期的作品。畫中老禪僧手持團扇坐於石上禪定，身側的柳樹枝葉自上垂下。畫中人物用筆較工，樹石則較粗放，人與樹石相互映照。右上角的題詩與落款，也都與畫面構圖呼應。全畫簡明而有味可掬。畫上題詩：

無情最是台城柳，依舊煙籠十里堤。

一九四九年以後，傅抱石受到新政府的推崇，但由於新政府提倡寫實主義，所以從五〇到六〇年代，他的繪畫發展與之前稍有不同。這段期間，傅抱石曾到過許多地方進行寫生旅行，如一九六〇年，率江蘇省畫家前往六省十多個城市訪問，包括東北的長白山；一九五七年，率中國美術家代表團訪問羅馬尼亞、捷克。一九五九年與關山月合作，以毛澤東詩意為題，為北京人民大會堂創作了「江山如此多嬌」巨作，這是有史以來中國最大的繪畫作品。然而傅抱石基本上還是一位傳統的畫家，其一生最重要的階段，仍是避居重慶的那八年。那段期間，他將中國傳統詩書畫、篆刻、對中國畫史的研究以及在日本與江南的經驗，融會貫通並且達到了極高的表現。

以上這些「新派的傳統畫家」，在二、三〇年代成為全國美術的中間分子，左右上海及江南一帶的美術發展，影響及於全國。他們都接受過傳統的書畫訓練，也在新的制度下受過教育。除了書畫之外，更涉獵文學、歷史與哲學方面的知識，對於西洋文化也有初步的認識。此外，新派的傳統畫家們為了對中國美術傳統有更深的認識，均有系統地研究中國美術相關史料、文獻與理論，對中國美術具有較全面的概念，撰寫過中國美術史或書畫史等相關書籍，但大多受到西方或日本史學觀點影響。

民國初年，由於攝影、出版印刷等新科技的引進，書籍出版的方便性以及印刷品的精良，尤其是以珂羅版印行的書畫集等，如《藝術叢編》（1906年開始）、《神州國光集》（1908年開始）、《神州大觀》（1912年開始）、《中國名畫集》（1909年開始）等，均為書畫家提供了便宜的學習範本。而這些新派的傳統畫家可以說是第一代得益於攝影、出版印刷等新科技的畫家。

到了二〇年代，許多歷代名家的別集陸續出版，最重要的則是於一九二九年故宮博物院相繼發行的一

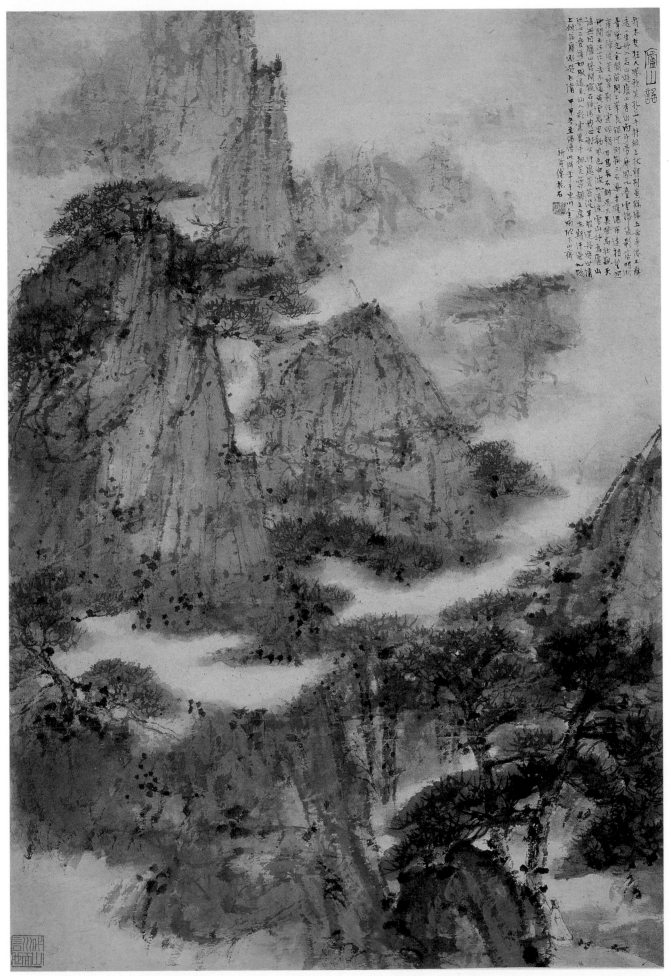

1.47 傅抱石 廬山謠圖 1944 瑞士蘇黎世瑞堡博物館藏

些刊物，如《故宮》、《故宮書畫集》、《故宮週刊》
等，將故宮所藏歷代名畫陸續發表。至此，一般民眾
與畫家對這些皇室所壟斷的唐宋元名畫，才有初步的
接觸與認識，有助於中國繪畫史的研究，也因而逐步
形成一個嶄新的繪畫史概念，並且撰寫成書，這也正
是中國繪畫史研究的初步發展。

　　有了這些新的概念之後，新派的傳統畫家們重新
認識傳統的繪畫，尤其是宋元繪畫。並且希望在創作
中，從以前所學的四王傳統，再回到宋元作風，嘗試
吸收宋元的精神，特別是北宋山水的雄偉與壯麗。此
外，他們也都努力開創新的局面與天地，其中尤以黃
賓虹、潘天壽和傅抱石等人，最能體現這種堅定的信
念。

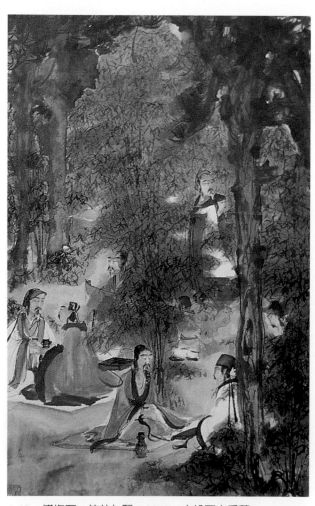

1.48　傅抱石　竹林七賢　1946　水松石山房藏

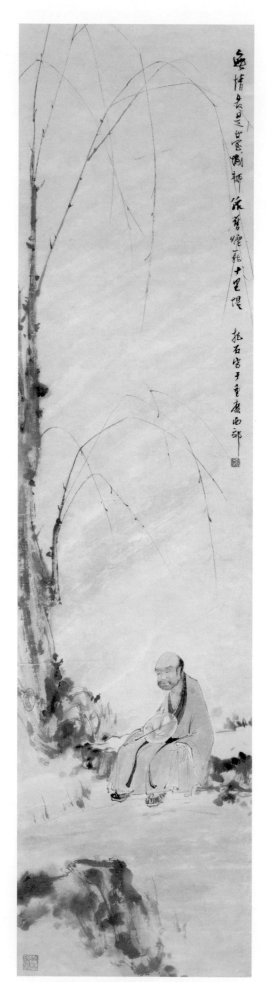

1.49　傅抱石　柳陰禪思圖　台南私人收藏

第二章　北京

　　清末北京的美術氣氛並不濃郁，雖然慈禧太后偶爾以畫消遣，但宮中的繪畫活動，不像康雍乾盛世那般活躍。此外，雖有高官如翁同龢、張之萬等翰墨名宿，但北京官場習氣太重，書畫家仍受文人畫思想支配，商業活動不強，和上海相差甚遠。到了民國成立以後，北京的美術氣氛才開始轉變。這種轉變，主要是由於辛亥革命所代表的不僅是政權的更替，而是中國傳統社會價值的崩解。西方制度的引進以及中西文化的衝擊，促使中國傳統的知識份子亟欲求出一條能迎合新時代的道路。但是當時的知識份子，所受的教育背景以及社會階級有很大的差異性，他們便在自身的條件上，隨著時代的洪流，尋找出屬於自己的安身立命之道。民國初年北京的美術現象，可從五個面向來觀察。

　　首先，文人畫的傳統，還一直不斷的延續。晚清不少畫家，他們的訓練，都完全按照傳統的方式，於是成為北京保守的一派，主要以原來和宮廷有關的一群滿人畫家為主。他們的眼光注重過去，但有時也在可能的範圍內，透露一些新意。

　　其次，革命以後新政府成立，吸收了不少新人來到北京，對於推展新文化及美術教育帶來了不少新的趣味與觀念，成為一股新興的力量。其中，蔡元培由於任教育總長，後來又任北京大學校長，就請了不少曾經留學的畫家到北京來任教。如留日的陳師曾、鄭錦，留英的金城，留法的林風眠、徐悲鴻等。其他到北京來工作的還有李毅士、吳法鼎，和一些對藝術有興趣的官員和學者、作家，如余紹宋、姚華、胡適、魯迅等人。

　　其三，北京在民初期間，也開始跟著上海走上商業之路。主要原因在於清朝傾覆後，大批的舊官員失去了俸祿，成為遺老。他們家中原本有不少古董書畫，如今開始變賣，於是琉璃廠變成一個很重要的藝術品交易所。賣畫之風，也漸漸在北京流行，因而有不少外地畫家到北京來謀生。民國初年有從湖南來的蕭屋泉、陳少梅，安徽來的蕭愻、汪溶，後來更有齊白石、黃賓虹等人，呈現出一種清新的氣象。

　　其四，國立美專於一九一八年成立，由鄭錦為校長，成為中國第一所正式藝術專科學校。國立美專曾一度併入北京大學，一九二八年，北伐成功後，該校改為藝術學院，隸北平大學，請徐悲鴻為院長，但僅任職二月即離去。到了三十年代，這個學校始有規模。

　　其五，北京的另一個新興事物關於繪畫方面研究會的成立，主要有「湖社」及「中國畫學研究會」。湖社的創始實則承繼了原在北大的「中國畫法研究會」。一九二六年，畫法研究會創始人之一金城攜作品赴日本展覽，歸來後不幸病逝於上海。於是其子金潛菴與其他的書畫人士共組畫會，以金城之號「藕湖漁隱」而命之為「湖社」。成立之後，會員人數多達二百餘人，包括祁崑、于非闇、徐宗浩、汪溶等，為北京書畫界的一個盛會。但其他較著名畫家，多自行發展，未有加入。蔡元培一九一七年任北京大學校長之後，成立了數個文化研究會，其中之一即是「畫法研究會」，請了數位當時在北京的畫家，如金城、陳師曾、蕭愻等，致力於中國繪畫的研究。到了一九二〇年，這一協會變成「中國畫學研究會」，擴大範圍並經常舉行展覽，會員除北京外，其他各地亦有加入，故會員增至四、五百人之多，並刊行《藝林月刊》，幾乎當時所有在北京的活躍畫家都在其列。

　　這些北京地區的畫家，因為自身過去的的教育以及背景上的差異，隨著民國的到來所帶來文化上的衝擊，對於中國傳統的繪畫，進行了一連串的保存、選擇、與批判。

(一) 清王室及滿人貴族出身的畫家

前清時期，與皇室有關的一些畫家，均受過中國傳統文化的良好教育。到了民國初年，這些畫家就需要靠技藝爲生，其中也有一些具有書畫才能，受社會的推崇而成了名家，對於他們而言，北京仍是最能發揮其長才的地方。因爲辛亥革命是一個比較溫和的政治轉變，並沒有對滿清皇族有很大的傷害。因此到了民國初年，眾多清朝的遺老及皇族還可以在北京過著平靜的生活。其中有幾位畫家，在北京畫壇頗有名望。

溥伒 (1880-1966)

皇族出身的畫家中，以溥伒成名較早。溥伒，字雪齋，號雪道人，是道光皇帝的直系後人，光緒皇帝死後，據傳爲可能繼承皇位的三太子之一。溥伒與兩位弟弟，溥佺（字松窗）及溥佐（字毅齋），均以畫名，有「一門三傑」之稱。溥伒的書、畫、詩、文均爲可觀，因此在辛亥革命後，以書畫爲生，作爲適應新社會的方式。溥伒的畫大多仿古，因爲在宮中曾有機會親見古畫，故其山水常以古代名家爲母本。民國初年，溥伒即在北京以畫藝聞名，以致二十年代後期天主教會成立輔仁大學時，延請他任藝術系教授兼系主任，因此溥伒在北京畫界有一定影響。

「唐人詩意圖」（圖2.1）是溥伒的成熟作品之一。畫面最低處的山石後，有一文士，其後隨童攜琴，正向左行。其左有巨松數株，松間可見一瀑布流下。此二人之後又有巨石，石後小徑可蜿蜒上山，途經一寺院，繼續向上，則可達高山。全畫尺幅縱長，均爲山林佈滿。此種構圖及畫意，應從元畫家王蒙而來。而溥雪齋用筆純熟，無論山、樹、瀑布、廟宇、人物等，都能把握其形似和筆法，得古人之精要。

「柳陰雙駿圖」（圖2.2）代表溥伒的另一種畫貌。全畫描寫二馬，一向左，淺棕色，一向右，灰色而有斑點，立於數株楊柳之下。背景遠望，右面有一河流，其後則有遠山，山腰有白雲圍繞。全畫之意味，似受義大利來華畫家郎世寧影響。郎世寧畫出自歐洲油畫傳統，以寫實著稱。溥伒此畫並非完全仿照郎世寧，而是筆墨清晰，有起迄顧盼之緻，爲中國傳統作風。

溥伒還有另一種畫風，則以他的「山水圖」（圖2.3）爲代表。此畫構圖較「唐人詩意圖」簡明，僅用墨而不用色。前景有如三處石牆，二右一左，中景處有巨松一株，其後隱約可見一寺院。遠處則爲數高山，中有瀑布流下。此種構圖及題意，大約是從明朝的唐寅或文徵明而來，但在疏放的筆法下，有蘊藉的

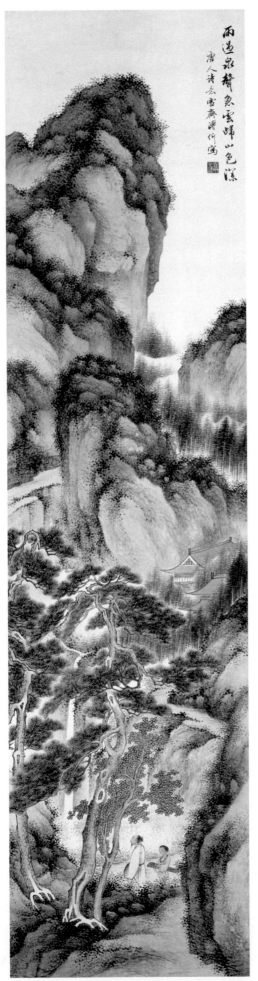

2.1 溥伒 唐人詩意圖 台南私人收藏

表現。

溥伒代表了受過皇室正統訓練的畫家。他是中國書畫傳統的繼承人，保留了過去名家的某些特色，但未見明顯獨創，因為獨創不是他們所追求的。溥伒的兩個弟弟，所作大致相似。

除了他們三兄弟之外，還有不少從皇室出來的畫家，如溥佐、溥侗、溥傑、溥勳，以及女畫家溥韞琛、溥韞瑛、溥韞韜等。其中個人風格鮮明，成就最為突出的是溥儒。

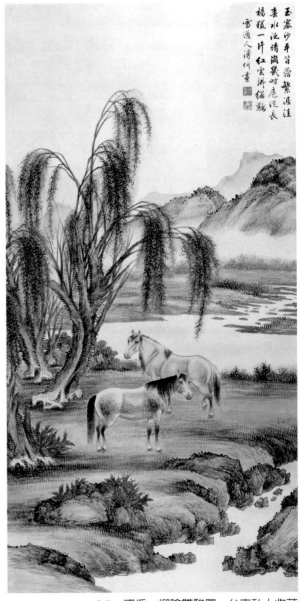

2.2 溥伒 柳陰雙駿圖 台南私人收藏

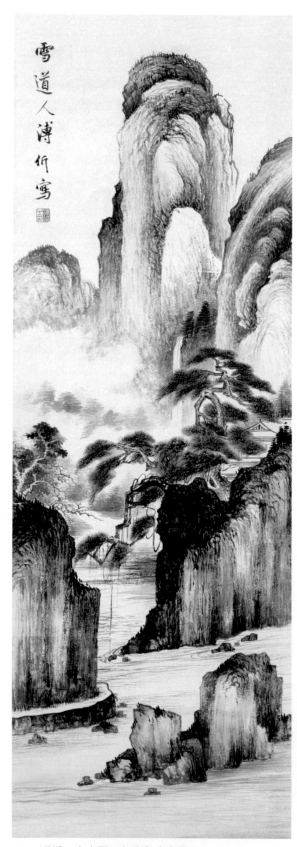

2.3　溥伒　山水圖　台南私人收藏

溥儒（1896-1963）

溥儒，字心畬，號西山逸士，清道光皇帝曾孫，恭親王奕訢孫，自少學詩、文、書、畫。溥儒原入清貴冑法政學堂，十五歲時辛亥革命，該校改爲法政大學，十八歲畢業。其後專心研究文學與藝術，再入青島德國威廉帝國研究院，專工西洋文學史。後曾隱居北京西山戒壇寺十餘年，又一度曾在輔仁大學藝術系授課。關於此一段時期，溥儒曾有〈學歷自述〉提及：

年十八歲…余因省親至青島，遂在禮賢學院補習德文，因德國亨利親王之介紹（亨利親王爲德國皇帝威廉第二之弟，時爲海軍大臣），遊歷德國，考入柏林大學，時余年十九歲，爲甲寅年（1914）。三年畢業後，回航至青島，時余嫡母爲余完婚，余是年二十二歲。是年夏五月完婚，六月二十四日回北京馬鞍山戒台寺，攜新婦拜見先母，後即在寺讀書。則年生長女韜華，秋八月，再往青島省親，乘輪至德國，以柏林大學畢業生資格，入柏林研究院。在研究院三年半，畢業得博士學位，回國，時余年二十七歲，爲壬戌年（1922）。

溥儒還提及三十三歲時（1927），曾應日本之聘，爲日本京都帝國大學教授。回國之後，又繼爲國立藝專教授。「七七」事變之後，即隱居萬壽山頤和園，不與日人合作。一九四九年，共軍佔領北京，溥儒即南下至杭州，經舟山群島，抵達台灣，於是應聘在台灣師範大學美術系任教，並收了許多門生，在台聲望甚隆。一九五五年，溥儒應韓國之請，赴漢城講學，其後又赴香港新亞書院任客座教授，並遊歷日本、東南亞。其著作有《群經通義》四卷，和其他經注多種，以及《寒玉堂文集》二卷，詩集一卷，《寒玉堂論書》一卷，論畫二卷，和其他詩文著作若干

卷。溥儒詩、文、書、畫均佳，惟以其畫風，在台灣最具影響。溥儒的畫能收能放，人物、佛像、馬牛、花鳥、山水無所不能。

溥儒的畫，大致可以一九四九年分爲兩期。一九四九以前在北平所作之畫，用筆精工。一九四九到台灣後，雖然作畫題材與前期無異，但用筆較自然放逸。溥儒早年之作，如「和合百齡圖」（圖2.4），以百年好合爲吉祥寓意，或爲用來祝壽婚禮之作。全畫繪一雙喜鵲，互棲松樹枝上，樹下有荷花、靈芝，皆含吉祥之意。全畫構圖甚爲特別，筆法表現採粗細對比的方式。松樹枝幹成S形，樹枝用粗筆，葉用細點，雙鵲用筆工細。下端之石亦用粗筆，但靈芝及荷花均用細筆。題詩及款識，皆用正楷，用印章亦較多，均其早年畫作特徵。

「松陰高士圖」，（圖2.5）爲溥儒赴台灣之前所作。用工筆寫一文士，坐於山坡之上，旁有小童，後有大松樹，松針皆用精細筆法繪成，下有兩巨石及小草，亦以精細之筆繪成。此種題材爲歷代畫家所喜，尤以明朝唐寅、仇英等所作爲多。但溥儒畫時有其個人作風，例如文士與小童身體之動作相似，惟小童的臉，完全向右，構成一種特殊意味。全畫最精彩者，莫過於爲松樹之姿態。畫面僅見松樹的上部，巨幹從右邊伸入，轉而向上，其枝其葉，均四方伸展，其中有絮線，向下直指文士。松樹之型態，似乎象徵文士之高風，表現上十分靜穆。

「松溪文會圖」（圖2.6），可能是溥儒仍在北京時之作。全畫構圖仿元代王蒙，亦受明代文徵明的影響。圖繪一群文士正聚於數株巨松之下，互相交談。山的中部爲一洞穴，其中有平台，但無人煙。再上則爲一山峰，與遠處二峰相比，形狀甚爲特別。另一張「夏日村居圖」（圖2.7），構圖仍從文徵明而來，但用點較多，成爲一種特別的作風。全畫十分清新，使人感到別有天地。

溥儒在少時，可能在清宮中見過不少所藏宋元名跡。壯年時，在北京仍可見到不少私人收藏。到後來去了台灣，可能也有機會到當時還在台中霧峰的故宮博物院，觀覽一些作品。因此溥儒可仿效的範本很多，但他對南宋似乎特別喜好，在其作品中，常見南宋的畫風。民國初年，一般傳統畫家還是以摹古綜合爲宗，而溥儒卻能別樹一幟，因用筆頓挫有韻味，形成個人的面貌。

此外溥儒與人不同的是常作小幅山水，有時一張小卷僅三寸高，而長可至一丈上下，這種小畫，多是其精心之作。「馬鞍積雪圖」（圖2.8），便是這樣的一張畫。全畫尺寸爲6.7×195 cm，在這樣的尺寸下，溥儒畫了一張壯麗的雪景，畫以北京附近的馬鞍山爲題，爲他在北京居所附近的景致。這一張雪景，在構圖及筆意上，略見北宋山水的作風。令人想起北宋李成、許道寧山水的雄奇，溥儒自己曾題詩兩首，其中一首正可表達此種情景：

向夕動初霽，邂逅山中客。稷雨變蒙密，寒風日蕭瑟。片水帶孤青，微雲生遠白。槲葉有清音，繁枝暗無色。積雪滿空山，何處表安宅。

溥儒自己又是詩人，故詩畫相得益彰，表達他對雪景的感覺。因爲尺寸的關係，在此只能印出其中一段，但亦可領略到他的山水奇偉。

溥儒作畫的題材很廣，除山水、人物、花鳥外，還有其他不少的題材，顯示出他對古畫曾廣泛涉獵，而其技巧又足以表達自身的感覺。因此溥儒是現代畫家中，繼承文人畫傳統最重要代表人物之一。溥儒的成就在於有優雅的品味，活脫的筆法，雖然仿古，但能化古爲今，而形成個人的風格。雖沿用傳統的題材與畫意，但在溥儒的筆下，把普通題材帶至優雅的個人境界。

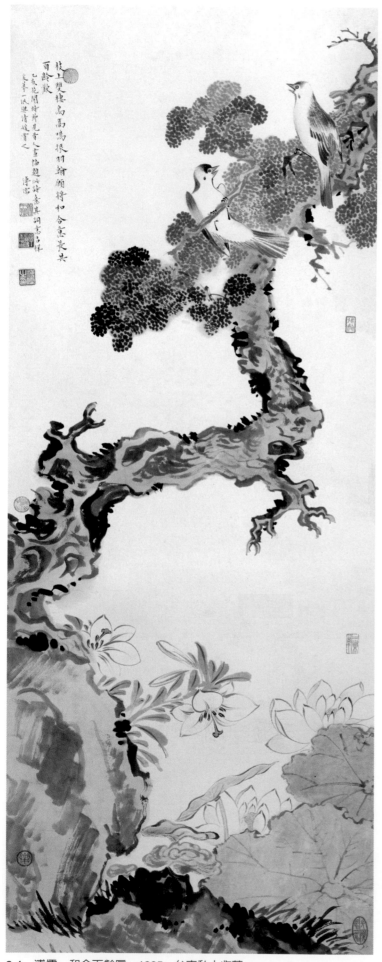

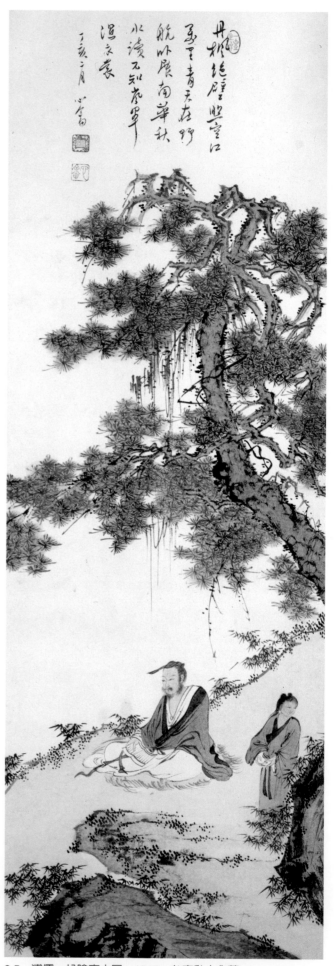

2.4　溥儒　和合百齡圖　1935　台南私人收藏

2.5　溥儒　松陰高士圖　1947　台南私人收藏

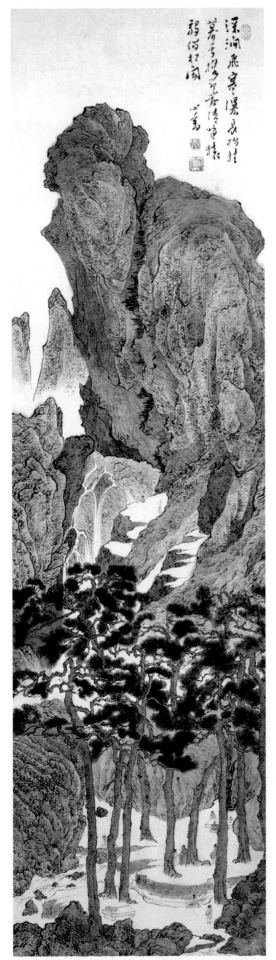

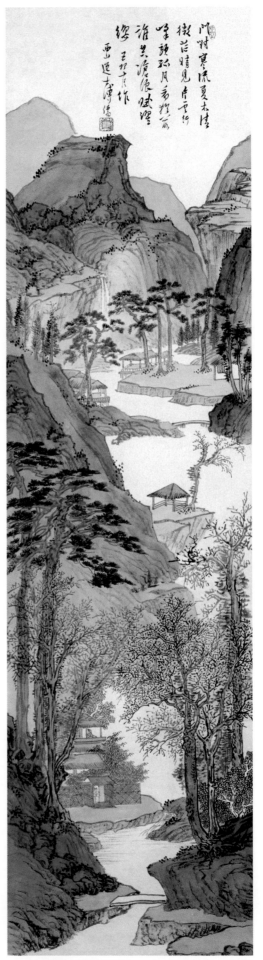

2.6 溥儒 松溪文會圖 台南私人收藏 2.7 溥儒 夏日村居圖 1939 台南私人收藏

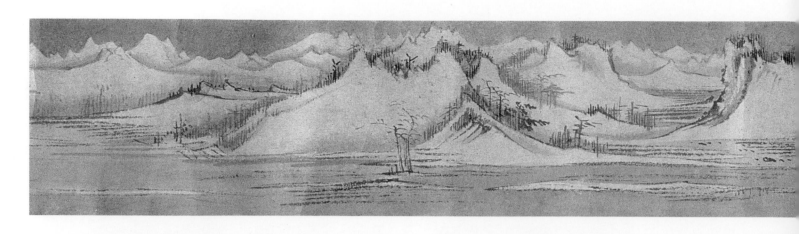

2.8　溥儒　馬鞍積雪圖　香港藝術館藏

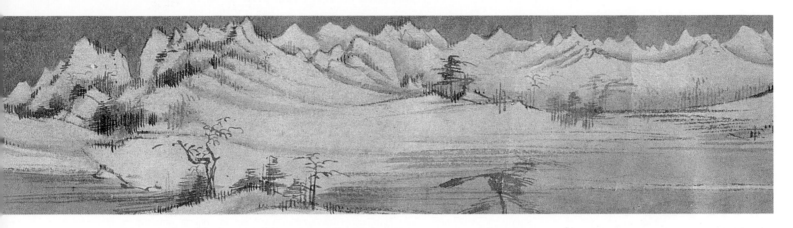

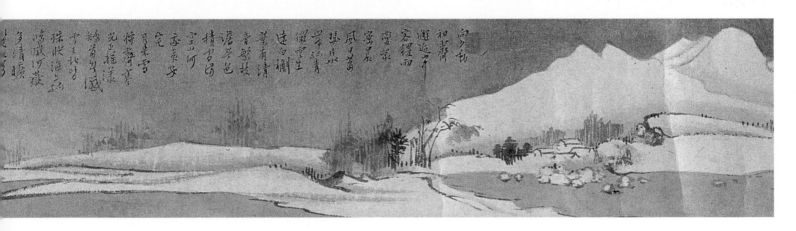

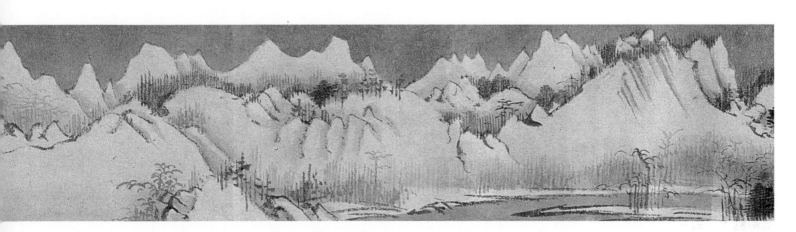

于非闇（1889-1959）

　　除了幾位直接與清朝王室有關的畫家外，其他的滿人畫家還有不少。他們的祖先在清朝或是貴族、或是高官。入民國之後，都變成平民，也有不少靠書畫為生的，其中最有名的是于非闇。

　　于非闇，名照，字非厂，號聞人，山東蓬萊人，生於北京的一個旗人家庭。其祖上幾輩都對書畫有興趣，家中也頗有收藏。據于非闇的自述，他從小就有兩種興趣，一是看畫，一是養鴿，因而對花鳥十分入迷。于非闇的繪畫沒有正式的師承，而是以自學為主，主要是隨民間的匠師飼養花鳥並學習繪畫。于非闇臨摹過不少古畫，先從白描入手，曾臨過趙孟堅與陳洪綬。有了基礎以後，便認真觀察自然的花鳥，得到不少靈感。他最敬慕的是宋人的花鳥，尤其是崔白、黃居寀等的作品，但最主要的來源，還是宋徽宗的書畫。于非闇的書法以學習宋徽宗的瘦金體為基礎，在現代書畫家之中，于非闇亦以瘦金體為人所稱道。

　　于非闇生於清朝，曾考取貢生，民國後，曾任小學教師，後任報社記者及編輯。但他心中最記掛的，還是花鳥與書畫、篆刻。于非闇早年曾著有《非厂漫墨》、《都門釣魚記》、《藝蘭記》、《養鴿記》等，都反映他對自然花鳥的興趣。到了晚年，于非闇又撰寫《中國畫顏色的研究》及《我怎樣畫工筆花鳥畫》，把他個人的創作經驗，傳諸後世。

　　于非闇的花鳥畫到了四十歲以後，才趨成熟。代表其早年之作的有「荷花蜻蜓」，據自身的題款，這張畫是「擬宋緙絲而作」，因此每一筆線條，都十分嚴緊。畫的右下角，有蓮葉數張，用不同的線條畫成，結構甚為精彩。葉叢中探出荷花兩朵，上者盛開，下者半掩。此外有水草數枝，生於花旁。另有二隻蜻蜓，一近左上角飛下，一正飛向水草，用筆工細，刻畫精緻，栩栩如生。構圖以荷花荷葉佔據下半部，上半則為二蜻蜓。左上角的題詩及題識，都用標準瘦金體。

　　于非闇最喜畫荷，他有一個印「于荷」常蓋於他的荷花中。「蒲塘幽豔」（圖2.9），作於六十歲時，個人畫風一眼即可辨識。圖寫荷莖數枝，從下直上，有數張荷葉，其中二張盛開，另二張較小，僅半開。此外有數莖開出荷花，其上二朵，高出荷葉，正在盛開。另有一枝荷花，含苞待放。枝莖與花葉，蓮之粉紅與枝葉之深綠，相映成趣。在簡單的題材中，于非闇能構成很巧妙的圖畫。此外他還加了一些草蟲，在兩朵盛開的紅蓮間，有四隻大黃蜂，或飛或停，而在下半部一枝未開荷葉之上，有一蜻蜓正站於尖上，與未開之荷苞相照映。他的題識，仍是瘦金體：

　　故都粉紅荷花，嚮推昆明湖畔六郎莊最為濃麗。猶之白荷必推瓊島靜心齋，蓋地脈使然也。

　　表明于非闇對於北京名花產地，甚為熟識。

　　一般來說，于非闇是現代仿宋花鳥工筆畫成就最高的畫家。于非闇的作品自成一格，成為一種新的範本，除用線條作工筆外，有時還用潑墨方式畫荷葉及草蟲，但似未如工筆成功。在現代趨於寫意的風氣中，于非闇仍以傳統的仿古為依歸，這與王室的幾位畫家，有相同的出發點。但是于非闇能於仿古之中，參入他對自然的觀察與經驗，而構成其獨特作風，亦是一種成就。

　　除了于非闇以外，比較有名的滿旗畫家還有惠孝同（1902-1979）、關松房（1901-1982）等人。

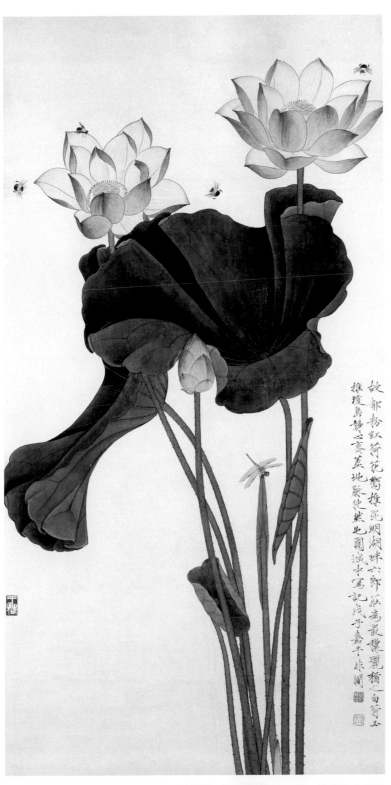

故都粉紅荷花當推昆明湖畔六郎莊為最穠麗橅之白荷五

撫瓊島轉心壽蓋地癖使然北閣城心寫記戊子嘉平非闇

2.9　于非闇　蒲塘幽豔　1948　台南私人收藏

（二）北京畫壇領袖金城與陳師曾

　　民國初年的北京，因前清官員及八旗後裔，仍以居於北京居多，因此傳統的風氣仍然濃郁。但北京也是外國使節的所在，因此也有不少日本和歐美的思潮與風尚的影響。民國成立後，當時的教育總長蔡元培在美術方面介紹了不少歐洲方面的新思潮。可是在民初的北京，政局十分動盪不安，蔡元培雖是教育總長，但中央政令卻難以在各省實行。於是藉機到歐洲去，希望在歐洲，主要是德，法兩國，與一些留學生共同策動一些促進中國文化教育的計畫。一九一七年，蔡元培轉任北京大學校長，遂著手推動他所醞釀的一些計畫。

　　在此情況下，有些畫家接受了一些西方的新思想，另有一些留學歸來的畫家，也恭逢其時可以推動一些新的思想。但每一個人的經驗與想法不同，因此新舊也無一定的標準。不過，在民初的階段中，不少人都在求變，其中以活躍於北京畫壇上留學歸國的兩位畫家領袖金城與陳師曾最值得注意。

金城（1878-1926）

　　金城原名紹城，字拱北，亦字鞏伯，號北樓，又
號藕湖漁隱，浙江吳興人。金城出身於吳興世家，兩
個弟弟及一個妹妹都是書畫家，此外有數個姪子亦從
事美術。金城從少就好書畫，並習書法兼篆刻，又習
古文辭。一九○二年，他正值壯年，遠赴英國留學，
畢業於倫敦大學，後於鏗司學院（King's College）習
法律。畢業後，赴法國和美國，考察法制，同時考察
其美術。歸國後，深爲各方器重，曾任上海會審公廨
襄讞委員，並奉派赴歐考察各國監獄及司法制度。民
國成立後，金城任眾議院議員、國務院秘書等職，地
位甚高。

　　金城個人對書畫興趣，從未減退。在英國時，除
攻讀法律外，亦注意繪畫的發展。回國後，仍時時不
輟作畫。民國成立後，因任議員，故居北京。金城憑
其政治地位，曾提議籌設古物陳列所。此外，還參加
蔡元培在北京大學創設的畫法研究會。一九二○年，
他與同好者數人，包括陳師曾、蕭愻、周肇祥等，組
成中國畫學研究會，以「精研古法，博採新知」爲宗
旨。其後二十餘年，會員增至四、五百人，爲北京最
重要的畫學會社，並計劃每二年與日本合作，赴日聯
展一次。金城去世後，北京成立的湖社，亦爲北京最
大的畫會之一。

　　一九二二年，金城與陳師曾應日本之請，攜北京
畫家作品赴日展覽。一九二六年，再度赴日展覽，歸
來之後，不久即逝世，死時僅四十八歲，但金城的許
多創舉，都仍憑藉子弟之力，繼續推行。

　　金城對傳統國畫涉獵很廣，因爲家學淵源而又富
於收藏，後來在北京亦與故宮及其他北京的收藏家交
往，因此金城對中國繪畫傳統甚爲熟識。金城也極力
提倡多學古人，以臨古畫爲打基礎的功底。在金城現
存的許多作品中，直接臨摹古人的不少，尤以清初四
王的爲多。其中的「起居平安圖」（圖2.10），即是一
張完全照臨元代畫家邊魯的原作作品，現仍存於天津

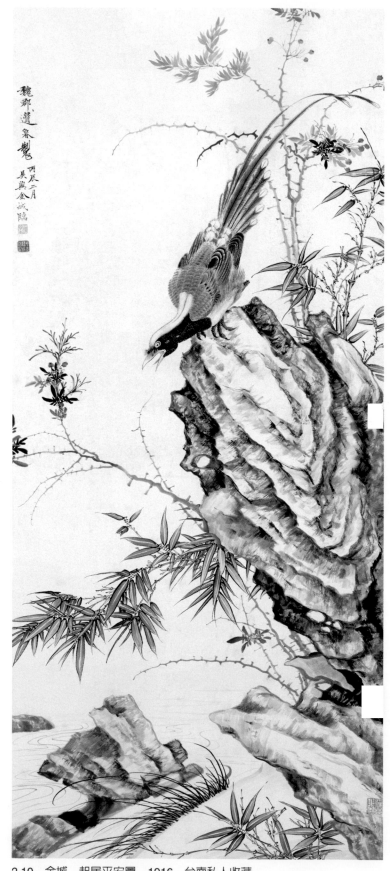

2.10　金城　起居平安圖　1916　台南私人收藏

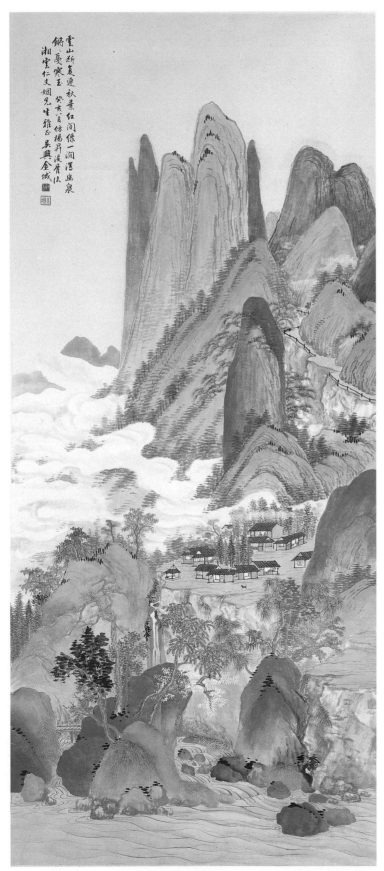

靈山斷復連秋葉紅間綠一澗瀉幽泉

鏘夏寅賓王癸亥月仿楊昇沒骨法

湘雲仁文姻先生雅正　吳興金城

藝術博物館。金城寫一雉雞站於石上，頭向下望著流水，似在張嘴鳴叫，雉雞旁有竹以及其他花草。此畫之雉，完全用極工細之筆。畫竹以及花卉，仍用工筆，但畫石用較粗的工筆，這種工粗兼用之筆法，是元代文人畫家的作風。金城在此完全照臨原本，充分顯示了其高超之技巧。而邊魯的原來款識「魏郡邊魯製」用俏拔的隸書寫成，也被金城依樣來臨仿。金城只在此題之下，加上自己的「丙辰三月，吳興金城臨」的款，並用印二枚。金城除通過摹古體會古人畫作之外，亦以摹本作爲收藏硏究之用。

　　金城的另一張傳統之作是「仿楊昇山水」（圖2.11）。這是一張青綠山水，是仿唐朝的畫家楊昇而作。楊昇的畫，流傳下來的極少，但明清畫家中，時有仿其之作，金城可能看到一些仿楊昇的作品而作此圖。青綠山水有很重的裝飾性，山巒、樹木、屋宇，都有奇特的形狀，有如夢境一般，也表現金城對仿古的熱誠。

　　金城的另一張早年之作「仿邵彌山水」（圖2.12），仿自明末蘇州畫家邵彌，但此畫並非臨摹，而是他用蘇東坡的詩意，借邵彌的作風來表現。邵彌畫風是從沈周、文徵明、唐寅等蘇州前輩畫家而來，但其特點則是將比較直接且平淡地描寫文人生活的作風，一變而爲富於戲劇性的方法。金城在此畫中，把兩株樹置於前景之石上，構成全畫中心。其後之山，分左右二座，其間遠望則有一高峰。另有白雲數朵，橫陳於山前。而在文、沈畫中多以兩位文人在室內談心的場景爲中心，金城則將其置於畫面的左下角。這種手法，正是金城了解了邵彌的畫風，而自由發揮的佳作，亦證明他對古人了解之深，善用古法來增強其作品的戲劇性。

　　「荷亭消夏圖」（圖2.13），大概自出元朝倪瓚的構圖，但於近景處則參以明代文徵明或唐寅等所作的文會圖。不過，金城所畫水上之荷葉及樹上柳枝，自

2.11　金城　仿楊昇山水　1923　舊金山曹仲英藏

有他個人的用筆特點，與遠山及苔點形成很巧妙的對
比。可見金城除了熟識元、明人的作風之外，亦能將
己意融會於前人的模式之中。

　　金城的「芍藥柱石圖」（**圖2.14**），是其較晚年之
作。金城用較工筆的技巧畫芍藥，並用淡紅畫花，淡
綠畫葉。畫石則不同，用筆頗粗，尤以當中之柱石的
畫法最為自由，與花卉正互相對應。雖然大致係仿傳
統之花鳥畫，但在其中有他自己的妙處。

　　金城現存的作品中，也有些色彩非常濃郁的。
「草原夕陽圖」（**圖2.15**）所繪的景色奇特，與其他作
品完全不同。中國北方，尤其是內蒙古草原，多以放
牧羊群為主。但在此畫中，有數個柱石，與樹木及羊
群相比，顯得異常巨大，這種柱石在中國華北亦很少
見。金城在此，有意構成一個和過去傳統完全不同的
虛構場景。但細細觀看，可以發現這似乎是一種想像
的產物。巨石用赭石，草原用石綠，都是最傳統的中
國顏色。但用於此畫，再加群羊之純白，與樹葉之紅
與綠，一切都十分清新，有一種傳統國畫少見的新意
味。最重要的是，金城特別注意夕陽時分，晚霞照在
石上的效果，有強光，有暗影，表明他並不排除西方
寫實的手法，使巨石有很強的立體感，這也是金城的
新創。

　　「夕陽圖」幾乎是金城最後的一張作品，因為他
在一九二六年就逝世了，年為四十八歲。如果金城的
生命能夠延長十多年，那其一生的經驗與學識及修
養，可以肯定的是會有更高的成就。對於金城的畫，
現今尚未有一個較為系統深入的研究。但從我們所選
的這幾幅畫中，至少可以了解到金城對中國繪畫傳統
的深刻認識。金城的臨古仿古的理論，兼具中西的趨
向，並從中發展自身的風格。金城的早逝實在是現代
國畫的一大損失。

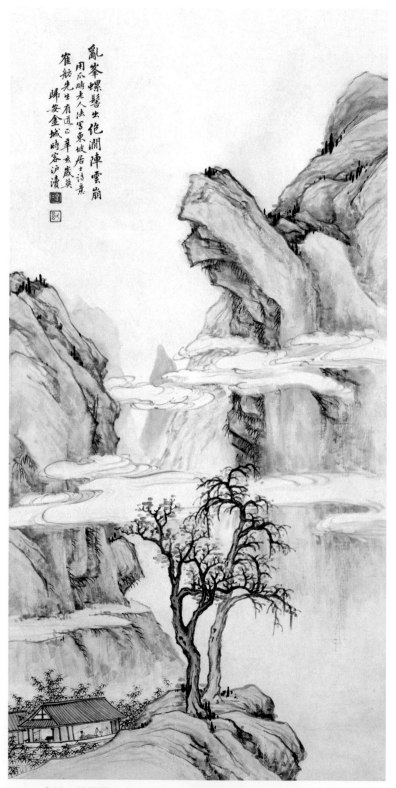

2.12　金城　仿邵彌山水　1911　台南私人收藏

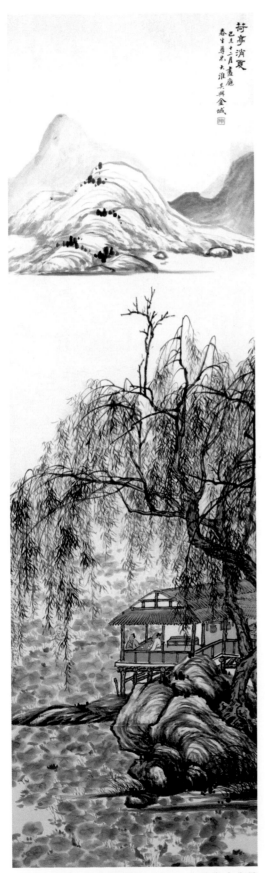

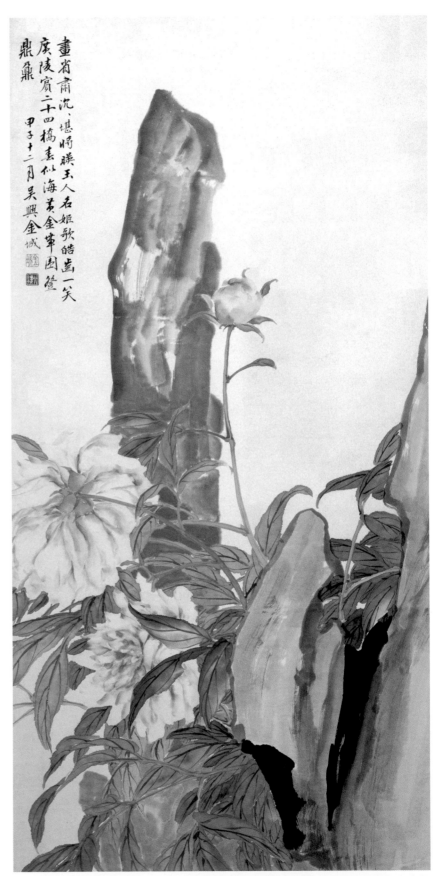

2.13 金城 荷亭消夏圖 1919 台南私人收藏

2.14 金城 芍藥柱石圖 1924 台南私人收藏

2.15 金城　草原夕陽圖　1926　台南私人收藏

陳師曾（1876-1923）

　　民初北京畫壇中，能出己意、具個人面目者，陳師曾應能作爲當時的代表。陳師曾，名衡恪，號槐堂，又號朽道人，原籍江西義寧，生於湖南鳳凰縣。因其祖父陳寶箴曾考取舉人，並任湖南巡撫。父親陳三立，考取進士，並任北京吏部主事。祖父與父親都參加一八九八年的戊戌變法，支持光緒皇帝的改革，被慈禧太后革職，退隱南昌，後又遷南京。

　　出於祖父經世致用的思想影響，陳師曾初入江南陸師學堂附設的礦路學堂。一九〇一年，又進入上海法國教會學校修習外文。一九〇二年赴日本，進入東京弘文學院，學的是博物科，與魯迅同學，進而成爲至交。一九〇六年，又與在日留學的李叔同相識，亦成至交。一九一〇年回國，於南通師範學校教博物。因常赴上海而得識吳昌碩，二人過從甚密，得其多方指點。一九一三年赴北京，與魯迅同於蔡元培所主持之教育部任職，並兼任北京高等師範學校教師。一九一八年，蔡元培擔任北京大學校長，成立畫法研究會，聘陳師曾爲導師，因而結識當時在北京的畫家，如姚華、李毅士、湯滌、金城、齊白石等人。又以陳師曾和齊白石之結識，並對齊白石的指點與提攜，最爲人所稱道。陳師曾先爲北大畫法研究會導師，一九一八年國立北平美術專科學校成立，又聘其爲國畫教授。一九二〇年，北京畫家由金城領導成立「中國畫研究會」，陳師曾亦是其中主要成員，成爲北京最活躍的畫家之一。此時，陳師曾發表了中國繪畫史相關的論文及著作，其中以《中國文人畫之研究》最爲著名。翻譯了日本學者大村西崖的《文人畫之復興》一書，並曾創作「北京風俗圖冊」等以現實人物爲題材的作品，成爲民國初年在北京最具影響力的畫家及學者。

　　陳師曾的繪畫，既有傳統的基礎，又有日本及西洋的影響。早年曾受龔賢和遺民畫家的影響，但在經吳昌碩指點之後，畫風即轉向金石傳統。「綠蕉黃菊

2.16　陳師曾　綠蕉黃菊圖
台南私人收藏

2.17　陳師曾　秋山飛瀑圖　1921
台南私人收藏

圖」（圖2.16）為陳師曾轉向金石傳統的代表作，此畫尺寸為窄長形，從上到下蕉葉、菊花和小草佈滿全幅，且相互輝映，形成了一個有機的構圖組成。既不留空白，也不留背景，這種構圖是吳昌碩將海派與金石畫風融合而成的面目。此外陳師曾將題詩寫於蕉、菊的花葉之間，而所題之詩為詠秋詞：

秋風起，秋雲委，芭蕉綠褪心未死。又看野菊到重陽，籬落黃昏殘醉裡。

此闋詞由於點題貼切，引伸了畫面的意境。同時此種構圖的手法是借用吳昌碩的表現方式。

陳師曾的山水畫，也是用粗筆大點，以迅速的筆法畫成，例如「秋山飛瀑圖」（圖2.17）。此畫構圖與「綠蕉黃菊圖」完全相似，即用細長的構圖，從下至上，完全塞滿石塊、大樹、屋宇、瀑布以至於遠山，甚少虛白，這種手法，也似乎是從吳昌碩的山水而來。不過吳昌碩的山水甚少，而陳師曾則寫山水較多，但風格仍與吳昌碩較為接近。粗筆、大點、快筆，注重筆墨的表現成為其明顯的個人風格。另一張「茅亭觀瀑圖」（圖2.18）更表現這種高超的作風。陳師曾作為一個畫家，未如吳昌碩那麼完全把握住自身的風格與表現。在此畫中，陳師曾寫得極速，許多花葉，都未臻完美，尤其是題詩，似乎未能完全與畫配合。但是陳師曾的筆墨淳厚自然，含蓄內斂，是其人格學養的外現。這種風格，正如他的篆刻，不像吳昌碩、齊白石外露強烈，因此不易為人所理解。陳師曾的歷史意義在於他把吳昌碩的畫風帶到北京，並介紹給齊白石，使得齊白石得以晚年變法，成為中國現代繪畫史上閃亮的巨星。

2.18　陳師曾　茅亭觀瀑圖　台南私人收藏

（三）傑出畫家齊白石與黃賓虹

　　陳師曾是從日本留學歸國的學者畫家之一，由於家庭地位以及任職教育部和畫法研究會的關係，在畫壇上頗具影響力，而且樂於提攜後進。諸如在北京所結識的畫家中，對齊白石特別推崇，除了鼓勵他發展「紅花墨葉派」的畫法外，也將齊白石介紹到日本，使齊白石的繪畫受到國外的認同。吳昌碩當時的追隨者可謂遍及全國，而在受其影響的畫家當中，以陳師曾與齊白石最為突出。陳師曾從日本歸國後，由於受到吳昌碩在理論和畫風上的影響，對繪畫逐漸有了新的體悟，並有個人獨特的發展，自成一家。可惜正當四十多歲壯年時，便已英年早逝，繪畫成就還未發展到登峰造極的境地。幸而陳師曾得識齊白石的才能，將金石派與吳昌碩的畫風介紹給他，使齊白石的畫藝有高度的發展，並成為一代大師。

　　在這個社會文化經歷鉅大轉變的時期，由於每一個地區的變化各自不同，畫家的出生背景也不盡相同。其中的黃賓虹雖然早先活躍於江南，成名於上海，但最後卻在北平成就了畫藝，影響了後來的中國繪畫。

齊白石（1863-1957）

齊白石，名璜，字蘋生，號阿芝、白石山翁，湖南湘潭人。自幼於家鄉過農家生活，但十分聰慧，隨祖父識詩書。十六歲時學作雕花木匠，並努力自學書畫，從《芥子園畫譜》入手，又從字帖習鐘鼎篆楷，繼而追隨家鄉文人學習詩畫。二十七歲時開始賣畫，三十歲以後，已在鄉里小有名氣。四十歲以後，經友人介紹，前往西安謀生，後隨一名官員前赴北京。在這幾年當中，五出五歸，遊歷了許多地方，包括上海、南昌、廬山、漢口、桂林、廣州、欽州及長沙等地。後因家鄉多事，連年兵禍，遂於一九一七年，五十五歲時，前往北京定居，以賣畫維持生計，只是地位不高。

齊白石曾經來過上海，卻沒有機會見到吳昌碩，所以對吳昌碩的認識，除了作品之外，完全是透過陳師曾的間接介紹。但早在一九○五年時，曾於友人家中得見一冊趙之謙的《二金蝶堂印譜》，借回臨摹，此後便以趙之謙的方法治印。而在繪畫方面，也逐漸從工筆轉向寫意筆法，從此開始走向金石派的路子。到了一九一七年，齊白石在北京琉璃廠掛了刻印的潤格，為陳師曾所發現，二人成為莫逆之交。關於他們的結識與交往，齊白石曾在自傳中有如此的敘述：

> 師曾能畫大寫意花卉，筆致矯健，氣魄雄偉，在京裡很負盛名。我在行篋中取出〈借山圖卷〉，請他鑑定，他說我的畫格是高的，但還有不到精湛的地方，題了一首詩給我，說：「曩於刻印知齊君，今復見畫如篆文。束紙叢蠶寫行腳，腳底山川出亂雲。齊君印工而畫拙，皆有妙處難區分。但恐世人不識畫，能似不能非所聞。正如論畫喜姿媚，無怪退之譏右軍。畫吾自畫自合古，何必低首求同群？」。他是勸我自創風格，不必求媚世俗，這話正合我意。我常到他家去，他的畫室取名「槐堂」。我在他那裡和他談畫論世，

> 我們所見略同，交誼就愈來愈深。（《白石老人自述》，張次溪筆錄，香港上海書局，1965，第72頁）

由於受到陳師曾的啓發，齊白石的畫藝有所精進，對此齊白石也曾回憶說：

> 我那時的畫，學的是八大山人冷逸的一路，不為北京人所喜愛，除了陳師曾以外，懂得我的畫的人，簡直是絕無僅有。我的潤格，一個扇面定價銀幣兩元，比同時一般畫家的價碼便宜一半，尚且很少人來問津，生涯落寞得很。師曾勸我自出新意，變通畫法，我聽了他的話，自創紅花墨葉的一派，……同鄉易蔚儒，是眾議院的議員，請我畫了一把團扇，給林琴南看了，大為讚賞說：「南吳北齊，可以媲美」。他把吳昌碩跟我相比，我們的筆路倒是有些相同的」。（同上書，第76-77頁）

這種發展可說是從陳師曾的意見而來，與吳昌碩殊途同歸，以金石為助而自創一格。也就是說，齊白石繼承了金石書畫的傳統，又以自己鄉村生活的經驗，在題材情趣上展現了新的風貌，而成為現代中國畫壇上的一位大師。

一九二二年，齊白石六十歲的時候，陳師曾將他的一批畫帶往東京，參加中日繪畫展覽會，結果全部售出，而且價錢頗高，自此，齊白石深受日本人青睞，名氣亦由此傳播遐邇。此後，外國人來到北京，便時常前去購買他的畫作，因而逐漸成為國際知名的現代中國畫家。齊白石非常感謝陳師曾對他的知遇，可惜不到一年，陳師曾因病辭世，齊白石也就失去了知己。但在往後的數十年間，齊白石仍不斷地發展自己的藝術生命，樹立起強烈的齊派風格。

齊白石的畫作在傳統的人物及山水方面，有觀音、鍾馗、八仙、淵明採菊和米芾拜石等人物題材，或雲山、歸帆及雲山夕照等山水。不過這些並非他主要興趣所在，反而有些民間生活的細節，如挖耳、午睡、抱兒等，卻是常作的題材，顯示了齊白石對生活觀察之入微和體驗之豐富。此外，齊白石也作海派所流行的題材，如歲朝清供、富貴平安、清白傳家、長年大貴等，這多是為了迎合市場需求而作。

此外在題材方面，齊白石的作品已經擴展到日常生活的各種領域。就花卉樹木而言，除了傳統文人的梅蘭竹菊「四君子」外，松、柳、楓，以及果樹類的桃、柿、荔枝、石榴、葫蘆、枇杷、葡萄，和花木類的牡丹、荷、海棠、鳳仙花、雞冠花、紫藤、紫丁香、牽牛花等，蔬菜類的香菇、玉米、白菜、水草。在動物方面，有牛、羊、豬、狗、貓、鼠、松鼠和青蛙等，及鳥禽類的雞、鴨、鶴、鵲、鴿、雁、鷹、鴉、八哥、鴛鴦、蝙蝠等，又昆蟲方面有蝴蝶、蜻蜓、蟬、蜜蜂、飛蛾、蠶、蟋蟀等。此外，還有最廣為人所熟知的水產類，魚、蝦、蟹及龍蝦等。這可以說，齊白石對自然生活接觸的廣泛，超越了中國繪畫傳統中歷來的畫家，而帶入新的生活趣味，擴大了中國繪畫的表現領域。

齊白石的早年畫，現存不多。目前尚可見者，以現藏波士頓美術館的「花卉四屏」（圖2.19）最能代表。這四張畫，他用了長條的宣紙來作畫，每張表現的題材不同。首張為蒼松，長而直，下有靈芝。次為芙蓉，花葉相間，極為燦爛。再次為葫蘆，其葉與果佈滿全畫。最後為菊花，呈現出精神煥發之氣象。這四屏畫作代表齊白石在這一個階段中，無論在構圖、用色、及筆法上，都有他的獨到之處。齊白石作這四屏畫作的時候，正是他居北京獲識陳師曾的時候。當時齊白石年已快六十歲，在構思與技巧上，已經完全成熟，而且經過陳師曾的教導，開始發揮他自己的創

造力。在以後的發展中，齊白石就更向個人獨特的發展。

由於齊白石的作品題材十分豐富廣泛，很難只以一二件就完全說明他的作風。「事事見喜」是較早期的作品，已經有點像他自己所說的「紅花墨葉」的味道，只是「紅花」在此為紅柿，「墨葉」則為枝葉及喜鵲。這是民間常用的雙關語及諧音表現法，以柿（事）及喜鵲而形成「事事見喜」之吉祥語。全畫從構圖、用色用墨以及渾厚的線條而言，均可展現其逐漸成熟的畫風。

齊白石最成熟的花鳥作品，可以「立足千年」（圖2.20）為代表。描寫黑鷹立於松樹上，神態傲慢不群，鷹的頭部及雙腳用較細的線條勾勒而成，與上部的松針、松子均反映了早年的筆法。但鷹的羽毛、尾巴及松樹枝幹，則以厚拙沉澀的寫意作風表現自如。

此外，齊白石所作魚、蝦及蟹等作品最具有創造性，「四蟹圖」（圖2.21）可以說明此類畫作的特點。畫面上方為一竹籮倒置向下，四隻蟹從中爬出，其中三隻倒下，一隻則作逃走狀。全畫純以水墨，筆筆見物象，簡約生動，顯示出高超的筆墨技巧。作此畫時年八十五歲，正值藝術生命的最高峰時期。他在畫上題到：

左手持霜螯，右手把酒杯，其樂何如？

關於齊白石的蟹畫有一些傳聞，認為在抗戰期間他時常畫蟹，有時還寫下一句「看你橫行到幾時」，似乎在譏諷日軍。此畫描寫四蟹意欲逃走，而三蟹倒下，似有影射日軍之意。題款中也表明把酒吃蟹為其樂趣，更加強了此一意涵。此畫自題八十五歲所作，其時為一九四五年，抗戰最後的一年，北京仍在日軍手中，因此作此解釋或有可能。

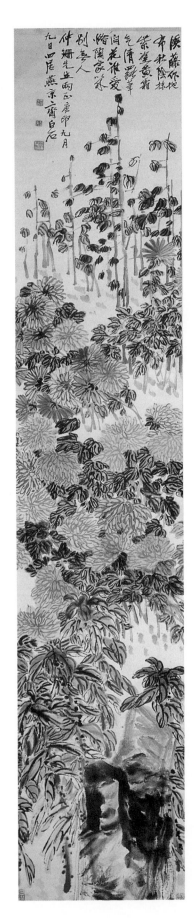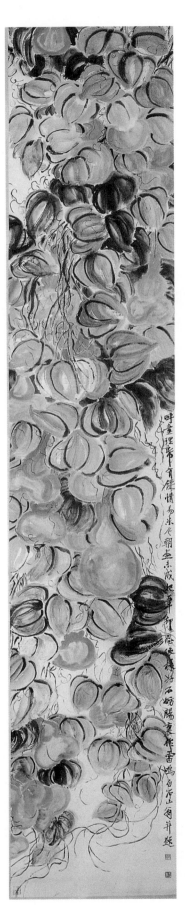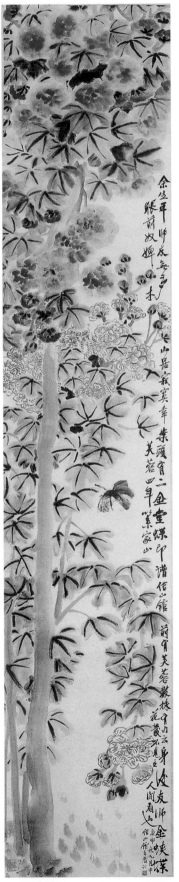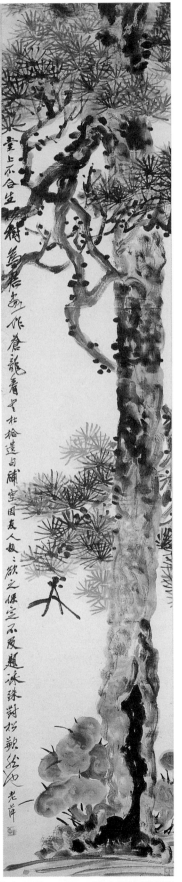

2.19　齊白石　花卉四屏　1920　波士頓美術館藏

人物畫雖然不是齊白石最擅長的題材，但他所作的人物往往有特殊的趣味，「無量壽佛」（圖2.22）堪稱早期優秀之作。他晚期的人物畫，多為大筆簡闊的畫風，近似吳昌碩和王一亭之作，但此畫用筆較為嚴謹精到。所畫人物為禪宗祖師達摩，坐於草墊上，面向左方，背後為巨石。傳說中達摩面壁九年終成正果，但齊白石筆下的達摩卻非面壁，而是面向外觀看，應該是出於自己的構思。

齊白石五十五歲以前的作品現今流傳的很少，這些早期的作品多較工細，且多仿元明人作風，所作題材也是較傳統的山水。但在一九一七年定居北京之後，則有了變化，逐漸改以簡闊的花卉畫用筆作山水，因而形成他個人的風格。他的「著色山水圖」（圖2.23）表現極強烈的個人作風，與傳統國畫的山水完全不同。他用輕輕數筆，從遠處的紅日與高山，隨者水波蕩漾，到了中景的沙洲，上有老樹多株，襯有紅黃的秋葉。近景處，則有一群野鴨，半站於石上，另一半則在水上游耍。這種手法，與他的動物畫上所表現的相似，完全打破的傳統的陳套，是一種新的表現。他自題到：

白石老人能畫，不在魚蝦雞蟹之屬。索者欲如此為也。

全畫極其單純明快，用色用墨均甚奇特，令人耳目一新。

「空中樓閣圖」（圖2.24）為齊白石另一件極強烈的個人畫風的作品。畫中小溪從畫面下方彎曲向遠處延伸，溪岸兩旁有枯樹十餘株，而在遠處則有兩座樓閣。全畫極其單純明快，風景及用色均甚為奇特，似於夢境之中，令人耳目一新。

「古樹歸鴉」（圖2.25）帶有半山水半花鳥的構圖特色，是其較晚年之作。全畫以極簡捷的手法寫景，

近處有欄杆和瓦屋頂，遠方有兩座山，幾株樹木從左下方伸出，一群烏鴉有些已立於樹枝上，有些則正自飛來，他以極簡的手法描寫群鴉個別的動態。畫上有自題詩：

八哥解語偏饒舌，鸚鵡能言有是非。省卻人間煩惱事，斜陽古樹看鴉歸。白石題舊句。

齊白石的詩句往往淺白幽默，此詩反映了他對人間世事的看法，與畫珠聯璧合，相得益彰。

齊白石晚年的另一件「荷花圖」（圖2.26），可以作為其花卉畫的代表。全畫描寫荷花在池塘中的各種生態，有盛開、半開或含苞待放的，荷葉則有大有小，枝莖交互穿插，呈現在幾乎是平面的構圖中，使畫面顯得格外飽滿。此外，筆墨變化的豐富，也使畫面生意盎然，產生強烈的視覺效果。

另一件以鼠為題的畫冊，也是齊白石晚年難得的佳作。「鼠」是他常作的題材之一，有時畫鼠吃米、或吃瓜、柿、桔等，有時則藉鼠來諷刺貪官污吏，暗喻其貪贓枉法的行為。在此僅選其中兩頁作為說明，其一是「自稱」，乃取自諺語「老鼠跌落天平」，諷刺不自量力的人。另一頁則是常見的「老鼠望燭台」，描寫老鼠雙眼注視燭光，聳聳欲動的神情。在一件同樣題材的畫上，齊白石寫道「燭火光明如白晝，不愁人見豈為偷」，他以幽默風趣的手法，使一般人最恨的老鼠，有了象徵的意義。

齊白石是吳昌碩之後最有個性，而且成就最高的畫家。他將「詩書畫印」四全的金石傳統推到另一個新的高峰，並將一般民間和鄉下的題材情趣帶入畫中，常有直率、天真、活潑的個性流露，也因而成為中國現代繪畫史上的一位巨匠。

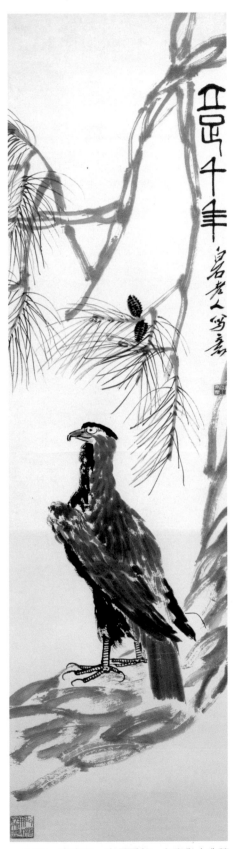

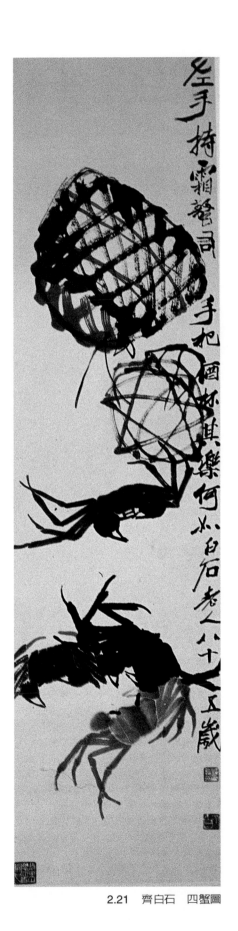

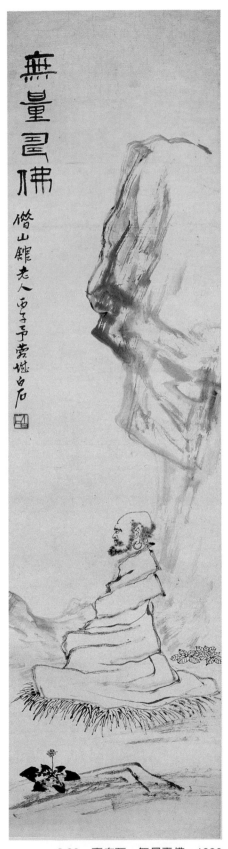

2.20 齊白石 立足千年 台南私人收藏

2.21 齊白石 四蟹圖

2.22 齊白石 無量壽佛 1936
瑞士蘇黎世瑞堡博物館

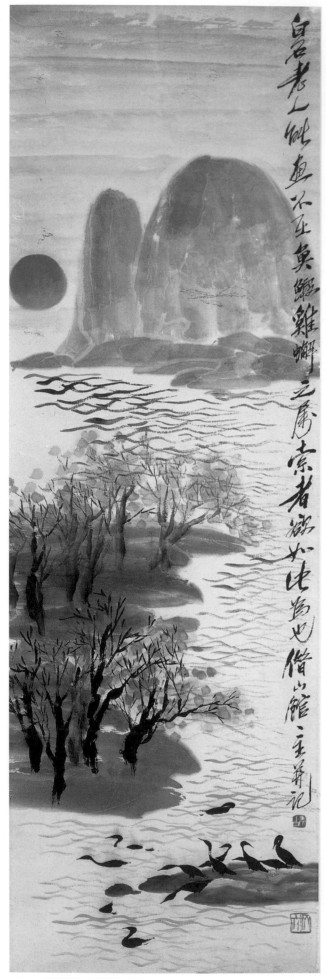

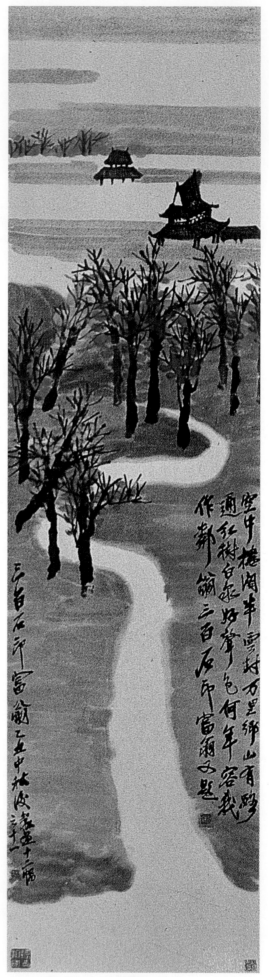

2.23　齊白石　著色山水圖

2.24　齊白石　空中樓閣圖　1925

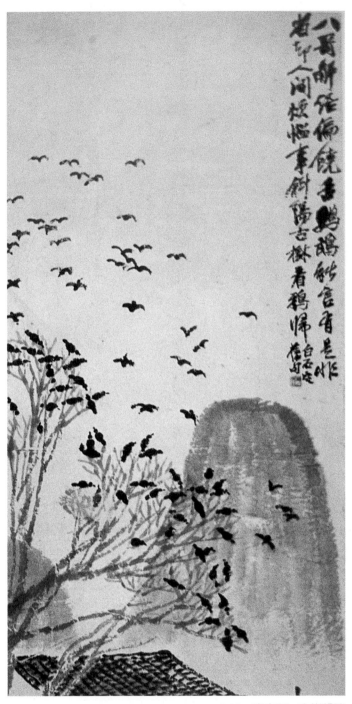

2.25 齊白石 古樹歸鴉

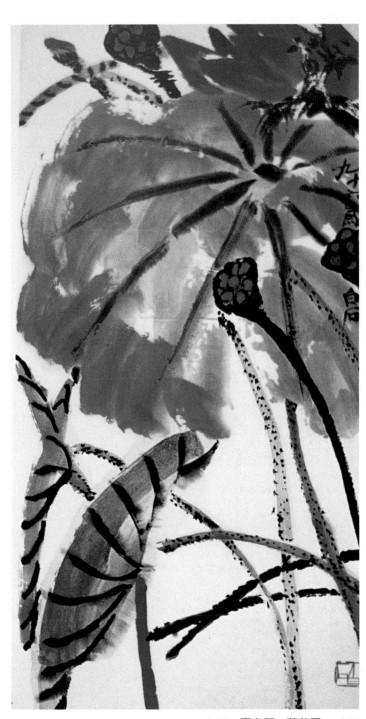

2.26 齊白石 荷花圖 1946

黃賓虹（1865-1955）

黃賓虹，原籍安徽歙縣，但由於父親在金華經商，所以出生於浙江金華。早歲常隨家人由金華返回歙縣，或往返揚州之間。自幼喜好書畫，且受父親鼓勵，成年後，回歙縣參加縣試。一八八六年，二十三歲，考取優貢生，未擔任官職，仍助其父親經商。但對書畫的喜好仍一直持續著，所以在當時江南一帶，由歙縣、揚州、金陵、蘇州、杭州以至於金華，都結識不少收藏家，廣獲不少見聞。

一九○七年，應友人之請，前往上海參與美術書籍的編輯工作，此後三十年間都居住在上海，從事編輯的工作。曾經參與的雜誌和叢書有《國粹學報》、《國學叢書》、《神州國光集》以及《美術叢書》等，收集整理了許多散佚的資料，而成為國學和美術研究的基本書籍。這是一項相當重要的貢獻，尤其他利用當時由西方傳入的先進珂羅版印刷，將歷代書畫名品編印成《神州國光集》、《神州大觀》以及《中國名畫集》等畫冊，且陸續刊行，多至數十部，使更多人得以觀賞這些傳世的書畫名作。

黃賓虹在上海期間，最先在神州國光社、有正書局以及商務印書館擔任編輯的工作。民國成立後，許多新學校興起，他獲聘任教於幾所新成立的美術學校，如上海美術專科學校、上海藝術學院、新華藝專、昌明藝專以及暨南大學藝術系等。使他廣泛地結識許多上海及江南的畫家，彼此相互酬唱往返，增益不少學識與聲譽。在一九二七年吳昌碩逝世之後，儼然成為上海畫壇的領銜人物之一。

三○年代中，黃賓虹的繪畫已臻成熟，顯現出個人獨特的畫風。其中原因在於，他並未像其他的畫家那樣，陷入四王吳惲的正宗派訓練。由於他在家鄉所見安徽畫家之畫跡頗多，且又多方探尋其畫論與技法，因而畫風也受到一定程度的影響。黃賓虹相當注重實景創作，尤其徽派畫家多畫家鄉山水，如弘仁、蕭雲從、查士標以及梅清、石濤等，均常作黃山及皖南山水，對黃賓虹的影響很大。黃賓虹除遊歷江南名勝之外，還西到四川，南至廣東、廣西。對全國的名山勝景皆瞭然於胸中，而且結識不少各地文士和書畫家，實踐了「讀萬卷書，行萬里路」的抱負。

一九三七年六月，黃賓虹應北平古物陳列所之請，北上審查故宮書畫以備南運。當時，日本侵佔華北之企圖已經十分明顯，政府計畫將文物南遷保存。黃賓虹到北平後，還兼任北平藝專講師和國畫研究會導師，因此舉家遷赴北平。但一個月之後，日本發動蘆溝橋事變，佔領北平、天津，全家遂陷於日人的統治之下，在北平居住了十一年。這時北平完全在日本統治下，他就繼續在古物陳列所工作，並在北平藝專教學。不過他拒絕應酬，閉門謝客，作畫著述，並從事金石等文物研究，一直到抗戰勝利為止。

在這期間，黃賓虹把過去許多收集的材料，寫成幾部書，包括數位安徽的畫家。如「新安四家」（即弘仁、查士標、汪之瑞、孫逸），和「黃山派」（弘仁、梅清、石濤），以及「休寧三逸」（程邃、戴本孝、黃向堅）等。黃賓虹不但搜集他們的作品，而且還記錄他們的生平事蹟，並將這些難得的資料經過整理後，編印成《黃山畫苑略》一書，成為寶貴的研究資料。此外，又透過對黃山畫派的研究，論及整個中國繪畫史，這些資料後來都編輯成冊，收錄於《黃賓虹畫語錄》、《古畫微》二書之中，這些都使他成為一位中國畫史的學者。較為重要的，是他把用筆的方法，構成了「筆法五字訣」，即「平、圓、留、重、變」；而用墨的方法，他也有「墨法七字訣」，即「濃、淡、破、漬、潑、焦、宿」七字。這十二個字，就成為黃賓虹畫法的中心思想，代表了他數十年來研究安徽派古畫的心血結晶。

黃賓虹的民族氣節也在為他所舉辦的畫展中表現無疑。一九四三年黃賓虹在上海的友人為他在上海舉辦一個畫展，也是生平的第一次個展，在上海寧波同

鄉會所舉行。這次不但把他近年作品在北平完成的展出，還從許多友人處借來一批舊作，一同展出，結果大爲成功。除借來的畫外，其餘的新作，都完全售出，並有畫冊出版。他多年研習古畫的結果，一向認爲自己是學者，而並不是專門的畫家。因此他十分謙虛，並不以爲自己的繪畫有什麼成就。但這次畫展，在他正當八十歲的高齡舉行，就完全肯定了他的畫藝，可算是現代國畫的一位大師了。在此同時，北平還在日本的佔領期中，國立藝專當時由日本委派日人伊東哲來主持院務。伊東特別爲他辦理一個黃賓虹八十慶祝會，在院內舉行，派人來請他去參加。但他完全拒絕，不與日人合作。結果慶祝會還是舉行了，但沒有他在場參加。這種精神，使他更得人敬重。

抗戰勝利後，黃賓虹一直希望回到上海或南方的心意，才能夠實現。一九四七年杭州西湖藝專聘他爲教授，故他得以成行。一九四八年杭州中國美術學院聘其擔任教授之職，時年八十五歲高齡，但仍欣然南下赴任，而且到任後頗受學生歡迎。雖然他的健康有問題，尤其是雙眼白內障，但心情愉快，不斷作畫，是產量最高的時期。一九四九年中華人民共和國成立後，西湖藝專成爲中央美術學院華東分院，黃賓虹仍爲教授。此外，兼任北京民族美術研究所所長，這也是他此時受一般美術界敬仰的結果。一九五三年，中國美院爲其慶祝九十壽辰，並贈與「人民優秀畫家」之榮譽。一九五五年，因癌症逝世。

一九五五年黃賓虹逝世時，遺言將生平所有書畫文物捐贈給國家，其中包括他所收藏的古今名畫一千餘件，以及自己的作品四千餘幅。中國政府因而在其原居所成立「黃賓虹先生紀念館」，這使我們得以認識其晚年的成就。杭州黃賓虹紀念館所藏，單是畫稿即有五千多頁，已完成的畫作據說在萬張上下。黃賓虹自己也曾說過，在北平時「有索觀拙畫者，出平日紀遊畫稿以示之，多至萬餘頁」。而其一生慷慨爲

懷，時以書畫相贈友人。因此，畫作流傳極廣，而且數量之大，可能超過中國畫史上的任何畫家。

黃賓虹早年所作的「設色山水」（圖2.27），雖作然題詩中並未指明所繪何處，但毫無疑問是一片江南景致。有平坦的莊園、小山岡以及遠處的高山，全畫構圖疏密相間而有變化，樹石、屋宇錯落有致十分得宜。以濃墨加點於山石之上，使畫面黑中透亮，節奏明快。此時，筆法已相當純熟，點線追求「圓、留、平、重、變」等特色，筆墨效果豐富，應是三〇年代致力學習明末清初徽派畫家之精品。其中徽派畫家對他影響最大的，應該是在用墨方面。徽派中如弘仁等，均用淡墨；又如程邃等，則多用濃墨、焦墨法，其中以後者對他的影響最大，特別在他晚年的作品尤其明顯可見。

黃賓虹居北平的十年時期年事已高，從七十四歲到八十四歲，但是他的畫境已到了爐火純青的成熟階段。現存黃賓虹的作品，多爲一九三七年赴北平之後所作，尤其是八十歲以後的作品。故在他這一時期的作品，是他作品最成熟的表現。他日日作畫，因此完成的作品也不少，其中傑作也相對地增多。黃賓虹八十歲以後的畫都有一個共同的特點，就是運用濃墨和焦墨，所以畫面較黑，但對比強烈，淋漓痛快，筆墨交織，極富韻律感。「須彌寺下山水」（圖2.28），最能表現此一特色。全畫描寫山景，一人策杖將行登山。畫中自題「須彌寺下，智慧海途中所見寫此。壬午黃賓虹記游」，當時正居於日人統治下的北平，因此當爲昔日所遊之江南景色。

就在黃賓虹從北京南下到杭州的階段，他因日人的統治已成過去，而今得到杭州藝院之聘，赴任教授，故心情十分愉快。他的畫藝在此時也達到最成熟的階段，最能代表黃賓虹的高峰傑作，以「武彝山水圖」（圖2.29）最佳。此畫是爲一位友人慶祝他的太夫人八十壽辰而作，也許這位友人是福建人，因此黃

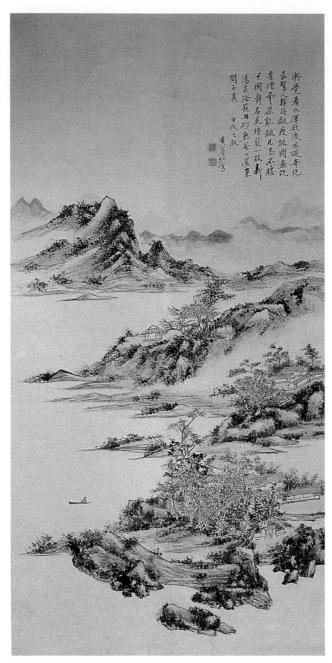

2.27　黃賓虹　設色山水　1934

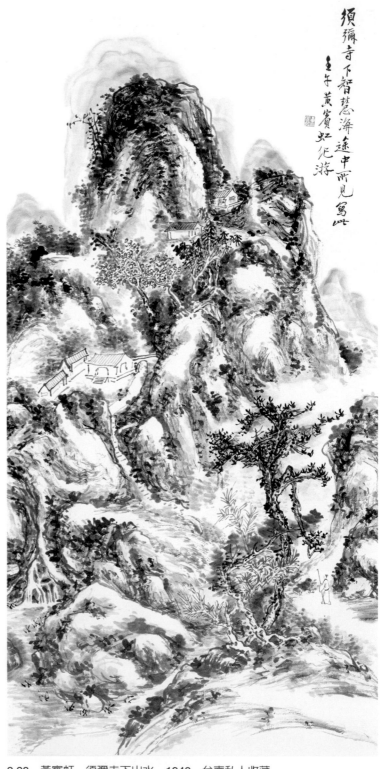

2.28　黃賓虹　須彌寺下山水　1942　台南私人收藏

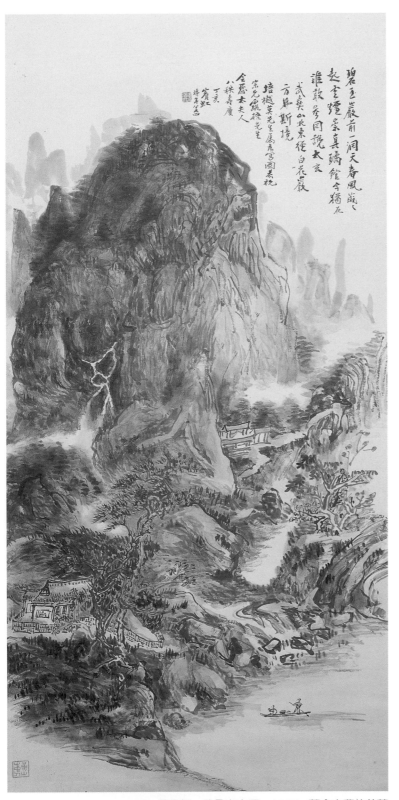

賓虹以武彝山色爲題。全畫以一崇高山嶺爲主，半山中有小溪留下，山腰間有一寺院，在最低近河處，有一大莊園，河上有一小舟，將抵岸邊。黃賓虹此時筆法純熟，既能代表山形及樹木屋宇，但又變化萬端。使全畫既呈現出武彝山雄奇之造型，又表現了黃賓虹高超的技巧。因爲此畫係爲祝壽而作，所以仍以寫實爲主，但在表現上，則盡情流露其筆法的超逸，因而成爲他的傑作。黃賓虹此後的畫，多屬小品，代表他多方面的用筆用墨，但不及此畫之完整與豐富。

「空山鳴琴圖」爲黃賓虹八十五歲所作，在用筆用墨方面更爲自由。畫中自題「沈著渾厚，北宋畫中大方家數，不徒以細謹爲工」，此畫呈現了晚年標準的畫風，以自由的筆法，多層次的漬墨，追求宋人「沈著渾厚」的境界。

黃賓虹在杭州的最後幾年，作品愈見豪放自由，用筆用墨一氣呵成，淋漓盡致。有人認爲他當時因白內障的關係，雙眼時常看不清楚，所以下筆完全順其自然，有時更在畫的背後加墨。從「茅亭獨坐圖」（圖2.30）可以看到此一情況，全畫仍先以淡墨寫下輪廓，而後以濃墨之點線遞加。以致表面上亂筆縱橫，似乎毫無章法，但稍遠一看，即可得見在點線叢中，有豐富的虛實、繁簡、疏密、乾濕等對比。特別是山勢脈絡，如龍蛇游動，使畫面產生節奏鮮明的韻律感，已經接近半抽象的表現。中國繪畫自北宋以來一千多年的發展，到了黃賓虹的筆下，繪畫語言本身，即筆墨的表現，得到前所未有的自由，已經從物象中得到解脫，而顯示出自身的視覺魅力。

從黃賓虹晚年的「十二奇峰圖冊」（圖2.31）可以看到，即使在最簡單的速寫中，也能把握山水的輪廓和走向。與「茅亭獨坐圖」相比，「茅亭獨坐圖」用渲染及點線構成，以紛亂的點線表現山水的結構；「十二奇峰圖冊」則是用堅硬的鋼筆速寫，線條交錯，有輕有重、有實有虛，在簡捷的筆觸之下，仍可

2.29 黃賓虹 武彝山水圖 1947 舊金山曹仲英藏

窺見畫家的匠心獨具。此冊頁所繪爲長江三峽中的巫峽，是中國著名的勝景之一。一九三二年，黃賓虹應四川兩所大學之請，前往講學數個月，途中往返必須經過三峽，因而得以飽覽蜀中山水景致。此冊頁在當時返回上海即曾構思，但到了晚年才完成，畫中呈現了能繁能簡、繁而嚴整、簡而不空的高超技巧。

黃賓虹一生除了是個書畫家，也是一位辛勤的學者。據曾經造訪過黃賓虹北平寓所的人稱道，其家中藏書由地下一直堆到天花板，所閱古書無數，因而從中深悟書畫之理。而其所作畫論，除了得見於畫上的題識外，更有不少札記，關於畫理、畫法、畫史、畫家生平者，在數十年的累積之下，均成了十分珍貴的研究參考資料。

黃賓虹的畫論延續歷代文人畫的傳統，注重「師古人」，但不贊成完全臨摹，而強調要從「師造化」入手。因此，終其一生均在實踐「讀萬卷書，行萬里路」的理想，並且追求「渾厚華滋」的山水意境。他曾解釋爲何採用「予向」爲號，並清楚地傳達出其所追求之理想和藝術主張：

余別署有名「予向」者，因觀明季惲向字香山之畫，華滋渾厚，得董巨之正傳，最合大方家數。雖華亭、婁東、虞山諸賢，皆所不逮，心嚮往之，學之最多。又喜遊山，師古人以師造化，慕古人向禽之爲人，取爲別號。

二十世紀初年，國畫正遭逢西洋美術的衝擊，黃賓虹卻將中國繪畫傳統重新整合，並創造出獨特的風格，且與歐美當時的抽象表現主義遙相對照，可說是中國繪畫史上的奇葩！

黃賓虹似乎是一位純粹的傳統畫家，西方文化對他的影響不大。但從最近發表的歷年書札所見，黃賓虹與當時在上海、北平的德國學者孔達女士、法國外

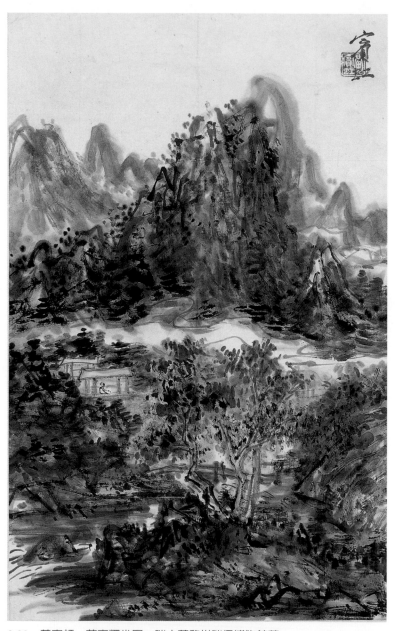

2.30　黃賓虹　茅亭獨坐圖　瑞士蘇黎世瑞堡博物館藏

交官杜波斯等頗有來往，而他們對中國書畫均有著濃厚的興趣。黃賓虹也因此留意西方文化的發展，不過其個人的藝術成就仍是以中國傳統爲本位。

2.31　黃賓虹　十二奇峰圖冊　紐約大都會博物館艾思遠贈藏

（四）不同類型的傳統畫家

　　辛亥革命之後，清朝的王室子弟和朝廷官員，大半都失去了特殊地位，而要開始顧慮到生活的問題。新政府最先設在南京，但半年以後，就被新總統袁世凱搬回北京，因此有不少新官員隨之而來。但還有不少的新官員，原是清朝的官吏，也隨著革命轉入新的政府。因此民國初年的北京社會，隨著大環境的轉變，變得十分活躍與多元，來往的人也特別多。其中最明顯的一個現象，就是素有文化街市之稱的琉璃廠，因爲許多家庭環境的轉變，而有大批的古董、書籍、以及書畫流入市場，全國各地都有人來收購。於是亦有不少有才之士，到北京來一試他們的技能。來北京謀生的各地畫家，爲數不少，其中尤以較傳統的文人畫家爲多。

蕭俊賢（1865-1949）

　　曾在北京藝專執教的一位南方畫家是蕭俊賢，字
厔泉，湖南衡陽人。他從故鄉的幾位畫家，如岳麓僧
蒼崖及沈詠孫習畫，最先從四王入手，透過董其昌及
沈周，上溯宋、元名家，能自成一家。晚清時，李瑞
清任兩江師範學堂監督，聘他為國畫教師，他當時奉
檄任江蘇溧陽縣尉，辭不赴任，欣然就兩江職，此種
棄官從藝之舉，傳為佳話。民國成立後，蕭俊賢赴北
京女子師範大學任教，一九一八年國立北京藝術專科
學校成立後，又任教授，其後還曾任代理校長之職。
蕭俊賢晚年曾到上海賣畫，但其主要活動地區，仍為
民初之北京。

　　蕭俊賢傳統繪畫功力之高，可見於其「青綠山水
圖」。據他的款識，這張畫是「時戊辰遊西山回并
記」，但全畫並非實寫西山之景。蕭俊賢之用青綠，
仿的是宋朝趙大年用石青與赭石色。但與金城完全不
同，蕭俊賢之用此二種顏色，完全是仿古，並未有寫
實之意。畫中近處的山石和大樹，先由右側開始，層
層山頭，自近而遠，略成一個S形，而在遠景的右
側，可以看見悠遠的山水。蕭俊賢將這些景物，包括
近石、遠山、雜樹、屋宇、亭樓、及瀑布，都安排得
十分恰當，使全部畫面分外活躍，因而產生美感。蕭
俊賢的筆法與技巧，亦很高超，令整幅青綠山水，呈
現華麗的效果。

　　「溪山幽居圖」（圖2.32）是純水墨畫，仍畫由近
至遠的山水，層層疊疊，依然作山石、雜樹、小亭、
橋樑、家居、以至於白雲及遠山等，佈局集中。其筆
法多從清初四王而來，以變化與自由的用筆寫成此
景，雖遠近景物各有不同，卻能夠頗為恰當地體現蕭
俊賢的技巧。

　　蕭俊賢在北京所見的古畫，大概不少。有時受到
古人的感召，而有新的表現。「野雲寒樹圖」（圖
2.33）即是其中之一。他自題道：

　　己未八月，京師寓廬宗倪高士「筆尖寒樹瘦，墨
潑野雲輕」詩意。

　　點明在此畫中，蕭俊賢用了倪瓚的詩意，而畫風
也從倪瓚的疏淡手法變來。但蕭俊賢並非全臨倪畫，
而僅略仿倪意。畫的是太湖景色，從近而遠，有數個
沙洲，近景有枯樹數株，均似無葉，全畫景致給人孤
獨、淡泊、荒野之感，得倪瓚的神韻。

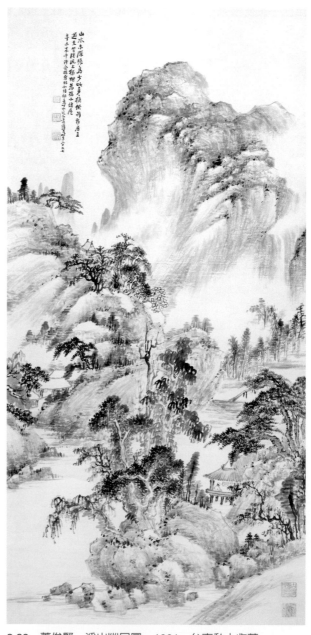

2.32　蕭俊賢　溪山幽居圖　1931　台南私人收藏

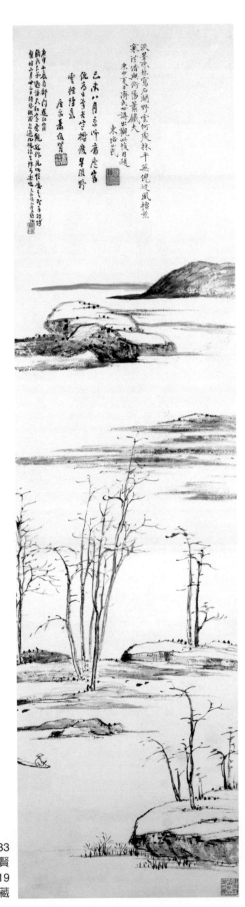

2.33
蕭俊賢
野雲寒樹圖　1919
台南私人收藏

陳半丁（1876-1970）

　　民初的北京早已成名的畫家中，有一位江南人陳半丁，原名年，晚年白稱半丁老人，浙江紹興人。一八九四年赴上海，認識了任伯年及吳昌碩，都是當時上海最有名氣的畫家。其後則住在吳昌碩家，隨吳昌碩學書畫與篆刻，並旁及詩文，又協助整理資料，相處了十多年之久。陳半丁亦陸續與其他畫家如吳穀祥、吳慶雲、高邕之及陸恢等認識，經常談論畫理技法，但以受吳昌碩的影響最深。一九〇六年陳半丁至北京，其後即久居此地。民初之後，陳半丁與新來的陳師曾熟識。一九一七年，蔡元培任北大校長後，曾受邀任職於北京大學圖書館。一九三一年，陳半丁受聘為國立北平藝術專科學校中國畫教授，成為北京知名畫家。

　　在繪畫的發展上，雖然陳半丁與陳師曾及齊白石都受了吳昌碩的影響，但他後來聲名與地位，卻不及其他二人。陳半丁雖受到吳昌碩的影響，但畫風上又有海派的遺風，這在山水及花鳥畫中，都可以見到。此外陳半丁也有些摹古之作，可從他的一張人物畫「巖洞問法圖」（圖2.34）中見到。此畫寫一少女，跪坐於一個巖洞內，向一坐於几上之老者聆聽教法，几上充滿書籍，一小童站於一旁伺候。巖洞頗高，頂上有鐘乳石條垂下，而前景處亦有狀如乳石之石條從地上突出，或者為一種植物。據陳半丁的說法，此畫是擬宋人本而來的，大概現在原畫已不存。此畫可說是全無吳昌碩的因素，作於陳半丁離開上海的十多年之後。陳半丁在北京也曾見過不少古畫，因此他的趨向是向古人直接學習，而或仿或臨，就是與吳昌碩距離較遠了。

　　較為代表陳半丁自己作風的是一張著色的「山水軸」（圖2.35）。全畫寫一濱水鄉村，近景處有房屋四、五間，屋前空地有二人談話，另有一人扶杖自竹林走來。從此遠望，中景處又有房屋數間。再遠則有數小山，一直到湖泊所在為止。這種描寫鄉村人家幽

靜生活的作品，在明清畫中常見到。用筆方面，陳半丁似借助於石濤的畫樹，或山石，但無石濤之恣肆自如。陳半丁能夠描繪鄉村的純樸生活，他個人的一個特點。陳半丁用隸書在畫中題詩一首，十分整齊，完全沒有吳昌碩那種筆掃千軍、氣勢逼人的表現，這也是其個性使然。

　　陳半丁比較特別的畫，可在「石橋觀瀑圖」（圖2.36）中見到。此畫據他的款識，是「意在董、巨之間」，但其實以陳半丁自己的創造為多。全畫略仿董、巨之崇山峻嶺，排列於遠景之中。但近景則如前畫，有一巖洞，有鐘乳石垂下，從洞中有瀑布流下，水勢頗大。有數人或站或坐，在旁觀看。前有一小橋，橋上有二人亦觀看此瀑布。在中景處，即巖洞之上，有屋宇為人所居。此種景色之結構，似乎有未合常理之處，因巖洞與崇山並不易協調。但就畫面而言，陳半丁用了許多大墨點來增強畫面上的一致性，或為其畫風的一種特色。

　　整體來說，陳半丁是一位重要的畫家，他向吳昌碩學習多年，到北京後，又與陳師曾及齊白石有特別關係，也是較早把上海畫風帶到北京的民初第一代畫家之一。

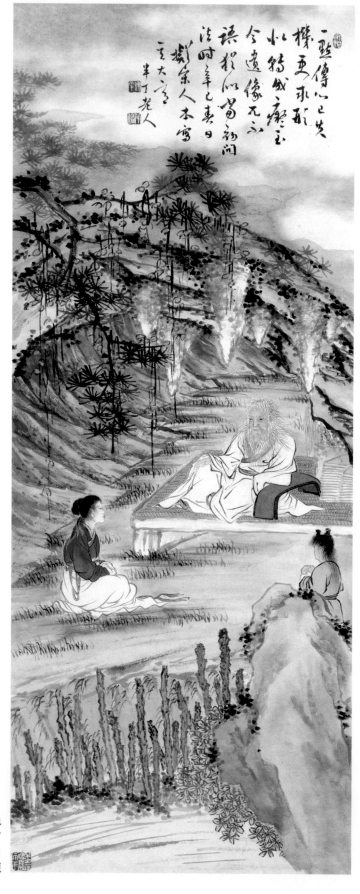

2.34
陳半丁
巖洞問法圖　1941
台南私人收藏

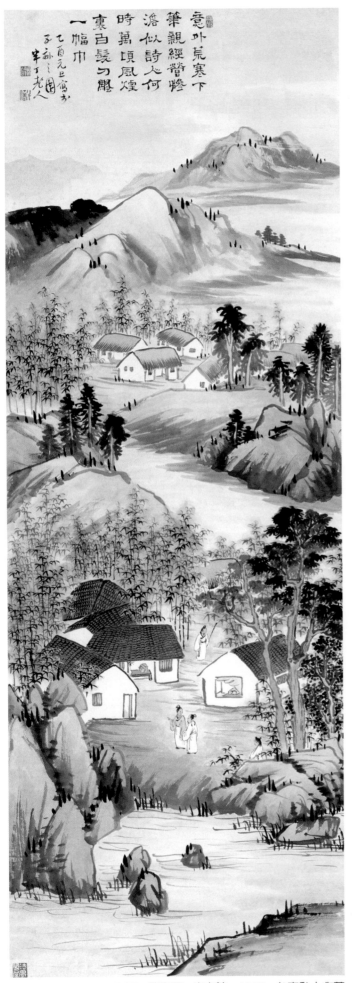

2.35 陳半丁 山水軸 1945 台南私人收藏

2.36 陳半丁 石橋觀瀑圖 1943 台南私人收藏

姚華（1876-1930）

　　民初在北京活躍的還有位從貴州來的畫家姚華。姚華是貴陽人，從小就喜歡詩、文、書、畫。一九八五年考中秀才，到一九〇四年，經兩次考試之後，中進士，爲清廷保送日本，入東京法政大學銀行科。一九〇七年歸國，任職郵政司。辛亥革命後，被選爲臨時貴州參議員，後又在北京高等師範教國文。一九一九年，姚華受聘在北京藝術專門學校執教，與陳師曾、陳半丁等共事。後來又創京華美術專門學校，自任校長。姚華是民初在北京畫壇甚爲活躍的人物，可惜在一九三〇年過早逝世。

　　姚華曾是政府官員，後以教育家、書畫家身份，在北京甚爲活躍，他曾著《弗堂詞》、《庚午春詞》、《菉猗詞》等。北京廠肆出售之銅墨盒、銅壓尺、銅印章等，也大多出其手筆。目前姚華的存畫不多，在此僅提數件，一爲「花卉軸」（圖2.37），是用窄而長的畫面畫兩花瓶，一左一右，皆只見一半。左面一瓶有紅花兩朵，右面一瓶則有數枝黃色花葉，雖僅兩瓶花，但姚華在構圖及畫風上，均有新意。

　　另外兩張，一爲姚華與別人合作的「博古花卉」（圖2.38）中的一幅。是用穎拓法寫一周鼎，鼎內有數枝牡丹，後有兩條書法拓片，並有一支花葉配於一旁，此種拓片與繪畫之結合，在任伯年時早已有之，姚華對此亦甚有興趣，故儘量利用此種方法，另外他還請陳師曾補畫牡丹兩朵，成爲很幽雅的畫作。另一張爲「棕櫚雙雞圖」（圖2.39），是姚華與齊白石、王雲合作的。姚華畫雙雞在一棕櫚樹底下，齊白石在上部加數筆寫成棕葉數張，而王雲則在兩雞之間，加兩蟋蟀，因此全畫大半皆爲姚華所作。姚華之喜與人合作，亦表明他在民初的北京，人緣甚好，故時有合作之畫。

　　姚華現存的畫，還是以山水爲主。他最仰慕北宋山水的雄偉，但其筆法卻傾向碑學書風，尤其注重從漢魏刻石、畫像磚汲取營養。姚華喜歡長幅的掛軸，

2.37　姚華　花卉軸　1923

2.38　姚華、陳衡恪　博古花卉　1925

將崇山峻嶺佈置其間，如「聽風聽水」（圖2.40）就表露出這種傾向。全畫的構圖是從傳統的宋元山水畫而來，但此法則較爲簡樸，近清朝的作品。強調筆觸本身之美，不以形似爲依歸。左上角的瀑布，表露出其大膽的結構，與傳統不同。

此外姚華又有很長的題識，有時是詩，有時是題記，足見他的文才出眾。在此我們可以一觀他的「寒林平遠圖」（圖2.41），畫叢叢雜樹，葉已全落，僅有枯枝，散佈於白雪皚皚的平原上，直至遠處。雖然姚華未提及畫風來源，但這種景色似乎是從北宋的李成傳統而來，不過在構圖上，有其個人特色。姚華還在左下角繪有大約十個人，正沿小路行入林中，由此比例，令雜樹顯得很粗大，這或許是姚華希望得到的效果。

姚華晚年在北京畫壇十分活躍，常與陳師曾、王雲，及其他畫家往還，並協助推動「中國畫學研究會」的活動，出版《藝林旬刊》，並在多所美術院校執教，對北京畫壇殊有貢獻。

2.39
姚華、齊白石、王雲
棕櫚雙雞圖　1929
台南私人收藏

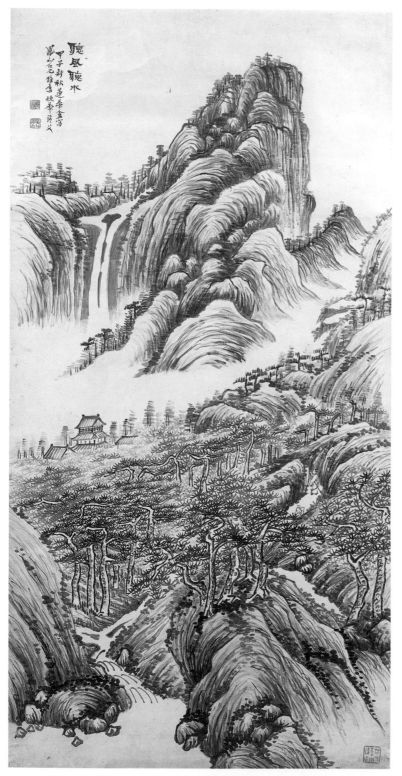

2.41　姚華　寒林平遠圖　1925

2.40　姚華　聽風聽水　1924　舊金山曹仲英藏

蕭愻（1883-1944）

在北京名字常與蕭俊賢連在一起的是「二蕭一胡」之一的蕭愻。蕭愻名謙中，號龍樵，安徽懷寧人。是姜筠的弟子，早期畫近其師，並時為其代筆，但姜筠待他甚為苛刻。蕭愻早年曾隨友人入四川，後又轉赴東北任幕僚，均不得志。三十八歲之後，重回北京，見展覽會中有石濤、梅清、及龔賢的畫，對畫法有所悟，於是潛心研究，一捨舊習，自創新風。後來經過陳師曾推薦，加入金城與周肇祥所創的「中國畫學研究會」，並執教於北京藝術專門學校，任國畫教授，成為北京的一位知名畫家。

其實蕭愻在北京所見的明末遺民畫家作品，多數都是安徽畫家，石濤雖來自廣西，但他壯年在安徽宣城住了十多年，與當地的梅清及其他皖南的書畫家都常有來往。不過蕭愻生長的懷寧，在長江以北，是否與長江以南的畫學傳統熟識，則不得而知。但他在北京看到這些明遺民書畫展之後，因大多數都是安徽畫家，因此毫無疑問地受了這些畫家及黃山畫派的影響。蕭愻轉受明末畫家的感召後，就把作畫天分充份地發展了出來，成為北京的名畫家之一。當時的北京畫家，一為受傳統影響的文人畫，一為受吳昌碩影響的陳師曾、齊白石等。蕭愻則主要從明遺民畫家取得靈感，而發展他的畫風。

「梅溪清話圖」（圖2.42）是蕭愻受石濤早年畫風影響的作品。石濤大膽用點、線來增強樹、石、山坡、流水等的動感。蕭愻就以這種手法，把畫面寫得十分靈活，山石的向上動作與流水的向下互相增益。蕭愻對那幾位明遺民畫家的技巧與題意，有深刻理解，因此能發展出他自己的畫風。

「梅溪清話圖」下半部有一小溪，流水中有許多石塊，其實這小溪是他常畫的一種小景。早數年他曾作「扁舟嘯晚圖」（圖2.43），就是以此為題的。全畫上部為兩石山，中有一流水如瀑布般瀉下，其中陳置不少石塊，溪之上，從兩山中望去，有不少飛鳥逍遙於空中。畫下半部為小河，一人坐於船上，近景有一石，有樹二株。這些都是寫文人面對自然，物我兩忘的境界。蕭愻在此仍用重墨、大點，用強烈之黑白對照，使全畫富於活力，為其佳作。

蕭愻晚年在北京，與陳半丁頗為接近，有時畫風彼此互相影響。「蕉林仙館圖」（圖2.44）就可以看出此種影響。其構圖與題材都與陳半丁的著色〈山水圖〉相似，寫一鄉村景色，有竹林、有芭蕉、亦有梧桐。除有數巨石用較黑之墨外，其他景物均用細筆畫成，較他一般用筆，迥然不同。蕭愻在題識上寫到「趙善長蕉林僊館，耕煙散人嘗寫之，茲擬其大意」，這樣說來，他是根據元畫家趙原的畫而來，清初王翬曾仿過他的畫風，因此有別於石濤的傳統。陳半丁的畫是由石濤而來，但蕭愻的畫則非石濤，但兩畫間仍有特別的相似之處。

蕭愻與陳半丁有時也合作共寫一畫，「雲峰幽居圖」（圖2.45）就是他二人的合作之一。全畫構圖特別，畫面近處，可見一文士正站於石上，欣賞奇景。背後有一山峰，指天而立，其後有一居所，有數人正仰首觀一瀑布從岩洞流下，洞之旁，又有一峰，亦向天而立。再過去則滿為雲彩，僅有一山頂突出，最後則有一組遠峰，直到遠處。此畫構圖極為清新雅致，與前不同。是否與二人的個性相異，而有不同表現。從畫風來看，上部的雲山，似乎多是陳半丁之作。下半的指天峰及最低處的松、石、與流水，似乎出自蕭愻手筆。經過他們二人的經營，此畫別有一種魅力，和他們的普通作品，面貌完全不同。

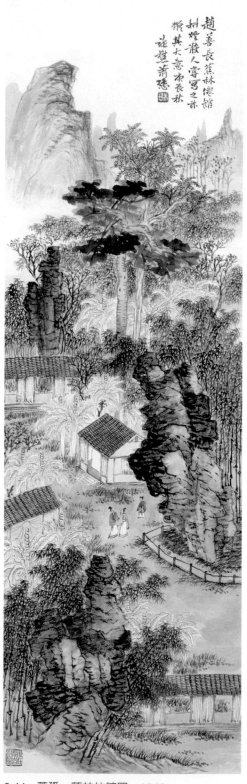

2.42 蕭愻 梅溪清話圖 1931
台南私人收藏

2.43 蕭愻 扁舟嘯晚圖 1926
台南私人收藏

2.44 蕭愻 蕉林仙館圖 1940
台南私人收藏

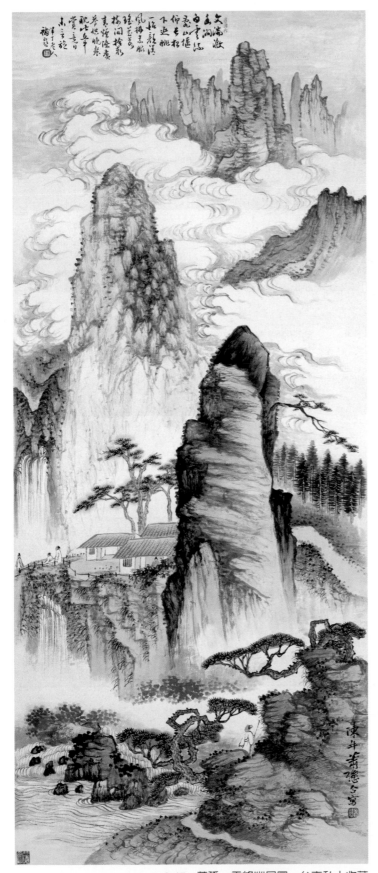

2.45　蕭愻　雲峰幽居圖　台南私人收藏

湯滌（1878-1948）

　　另一位於民國初年在北京藝術專門學校教畫的是湯滌，字定之，號樂孫，江蘇武進人。他家學淵源，曾祖是道光時代的高官畫家湯貽汾，祖父是湯祿名，亦任京官，爲人物畫家。湯滌有了這種家庭傳統，不但也曾在清廷任過廣東水師提督李準的幕僚，亦曾任水師學堂教席，並且從小就能詩、能畫。他的畫學明代的李流芳，以氣韻清幽稱著。湯滌又善相法，嘗自言「相法第一、詩第二、隸書第三、畫第四」。湯滌於民國成立之後，曾在北京多年，任審計院秘書，又任教於北京女高師，及北平藝專等。湯滌因曾任官職，識人不少，民國初年的名人曾有多人爲其入室弟子，如余紹宋、葉公超、蔣復聰、梅蘭芳、程硯秋等。到了晚年，曾居上海。

　　湯滌的畫有山水，但亦多畫墨梅、竹、蘭、松、柏等，尤以松柏著名，自成一家。「墨松圖」（圖2.46）是其代表作。全畫構圖特別，松之主幹自左下生出，而後又於左上出去。左下左上，均有旁枝伸出，再有小枝延伸，一如長龍飛舞，十分新穎。此畫爲一文炎先生祝壽而作，以古松爲題，甚爲適合。

　　「仿梅清山水扇面」（圖2.47）繪一重山疊嶂，中有一小盤地，有屋宇數間。在屋前空地上，有三人對坐，似在談話。湯滌用扇面特有的斜形畫面，畫了無數的山峰，都用水墨染成，在山峰之下，有白雲圍繞以示其高度。而在此白雲之中部，又有數個小峰崛起，與背景之長列山峰，互相呼應。全畫使人感到置身於千峰之間。其山峰有點類似梅清畫中的群峰畫法，但是湯滌卻在這張扇面中，化爲己用。

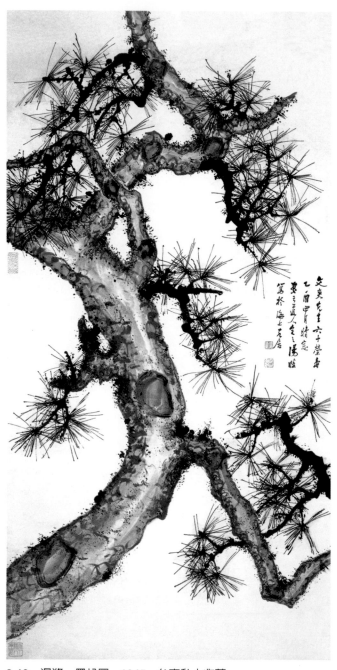

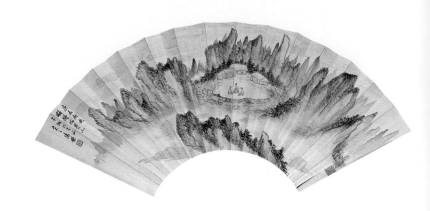

2.47　湯滌　仿梅清山水扇面　1940
香港藝術館虛白齋藏

2.46　湯滌　墨松圖　1945　台南私人收藏

俞明（1884-1935）

民國初年還有一位來自江南的人物畫家俞明，字滌凡，號鏡人，浙江吳興人。他是另一位畫家俞原（1874-1922，字語霜）的姪子。俞原的畫，從石濤、八大而來，但俞明卻專畫人物，尤善仕女畫。關於他的生平，一般所知不多。唯一常為人所提起的，在民國初年袁世凱就任大總統，經金城等推薦赴北京為袁世凱作畫，因此聲名大噪。

俞明在上海學過水彩畫，大概與西方的素描有關，為他的人物畫打下了基礎，後來他又曾學陳洪綬及任伯年的人物畫。俞明的人物畫十分文秀工細，亦工肖像畫。俞明到北京後不久，袁世凱就垮台，但是他則仍留北京數年。「梧桐仕女圖」（圖2.48）大概是作於此時。寫一古裝仕女，手執紈扇站於窗前。此仕女裝容秀雅端正，背景上為有玻璃格子的窗扇。後面的梧桐，不見樹幹，只見又紅又黃的梧桐葉，從上吊下。這些背景，都襯托出此女子的生活環境，這種工夫，是俞明的特長，在他的時代，大概很少人可以與之相比。

俞明的人物畫，多取材於古代文學的歷史與故事。「赤壁賦圖」（圖2.49）是根據宋朝蘇東坡的〈前赤壁賦〉而作。畫的上部右半，俞明把全首賦都用正楷寫了出來，下半則是山水畫，從近景開始，有幾個石綠的大石站於岸邊。從兩塊大石中間望去，可以見到一支小船，前坐二人，應是蘇東坡及其友人於舟中談心，船後有舟子搖船。此外遠處還有數石，以及為白雲所繞的遠山。其中最特別的一處，就是俞明用工筆的網形畫江上的水波。此畫代表了民初時代不多見的工筆山水，裝飾味很重，增加了全畫的古意。

除了取材於古代文學的歷史與故事之外，俞明也並非完全按照原來的古人故事，亦有取類似題材另出機杼的作品「負書尋幽」（圖2.50）即為一例。畫中一位文士持杖出行於湖泊或河畔，其童子負書一包走在前方，正渡小橋，這正是以古人為題，表現出一種

文人的心胸與意境，但並無指明為何人。此圖構圖特別，景色有其獨創之處，俞明自己在畫上寫下了一個很長的題識，談及畫上自題的問題，而他的一位至友畫家徐宗浩也寫了一首詩跋於畫上，此正為表現文人畫傳統的寫照。

另一張畫也是根據古代文學故事而作的是「梅妻鶴子圖」（圖2.51），圖繪宋代詩人林逋在杭州西湖之小孤山隱居，矢志向學，不求仕進，以梅為妻，以鶴為子的故事。這畫只比前畫晚了一年，但作風則較為放逸。林逋坐於太湖石旁，面向右方，正在撫琴。右面有一株梅花樹，正在開花，樹下站一白鶴。全畫甚為簡單，人物與梅鶴，構成一個三角形。梅枝及梅花的描繪，用自由的筆法，反映林逋雖然靜坐園中，其彈琴之聲，似乎在梅花的燦爛中表現出來，有心花怒放之感。俞明的畫作有時從工筆轉向寫意，表現了他的畫藝成就。

俞明在民初的北京畫壇中，有其特殊地位。工筆人物畫是中國傳統繪畫的一門，但在明清繪畫以寫意為主的發展中，畫工筆的多是以裝飾化為主的畫匠，技巧高超的不多。而俞明卻能把這個傳統的高水準保持並發揚，這是他的貢獻。

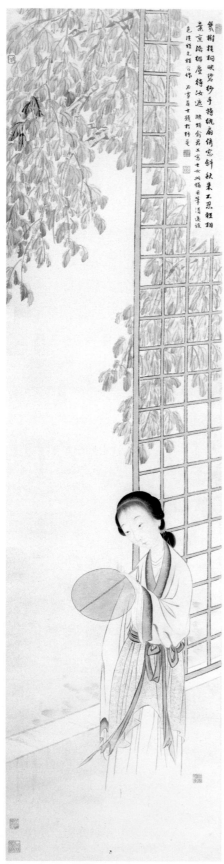

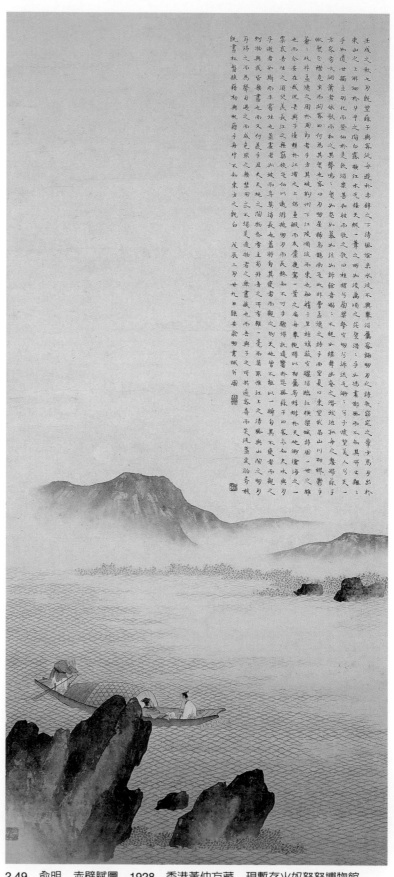

2.48　俞明　梧桐仕女圖　台南私人收藏　　　　2.49　俞明　赤壁賦圖　1928　香港黃仲方藏　現暫存火奴努努博物館

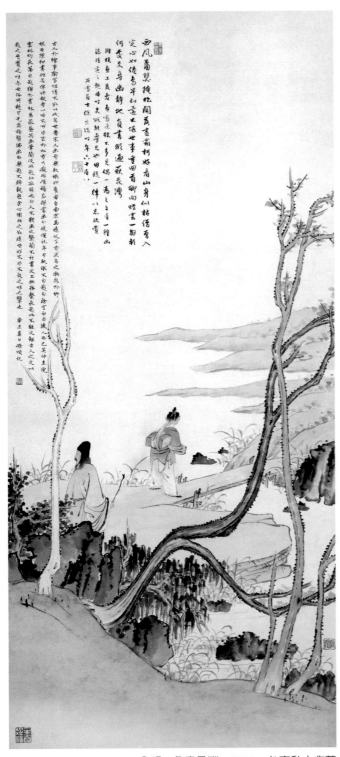

2.50　俞明　負書尋幽　1931　台南私人收藏

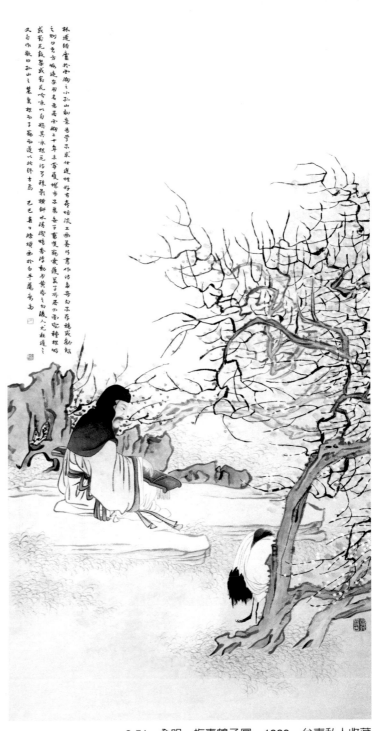

2.51　俞明　梅妻鶴子圖　1929　台南私人收藏

王雲（1888-1934）

　　另一位江南畫家在北京建立地位的是王雲，字夢白，號彡道人，江西豐城人。王雲為人怪癖，愛使酒罵座，每逢舉酒高會時，常議論風生，不可一世。王雲最初在上海的一個錢莊為學徒，閒時常作畫消遣，常學任伯年之花鳥，其後獲識於吳昌碩，甚得吳昌碩的賞識。後來王雲轉到北京，在司法部任錄事，得識陳師曾。陳師曾勸其多學揚州畫家李復堂及華新羅，於是王雲的畫藝大有進步，成為北京知名花鳥畫家。王雲專攻花卉、翎毛、花鳥、走獸，且常至動物園寫生，並喜看有野獸之電影。他與北京畫家多有來往，曾任北平國立藝專教授，並一度遊日本。

　　王雲的花鳥畫，雖然曾受任伯年及吳昌碩的影響，但其畫與海派及金石派都不同。這是因為王雲後來學了李復堂及華新羅的畫，因而轉向較傳統的花鳥，並在這些前輩名家的影響下，形成了個人的風格。王雲的構圖大膽，用筆有粗有細，趣味清雅，「花卉草蟲圖」（**圖2.52**）就是其中的一幅。在很長的掛軸上，有一柳樹，從左下到右上出枝至畫幅之半後，即走出畫外，然後又從畫幅右半之上方轉入，並有小枝柳葉下垂。當中一枝，有二蟬棲於樹上，其下之柳樹主幹，有紫藤攀附，並且有花數朵，其間尚有一螳螂，跨於花葉間。全畫構圖佈局勻停，連王雲的款識，也剛好填在全畫的唯一空白處，即畫之左上角。王雲的清雅品味，有別於任伯年的靈變多姿及吳昌碩的古拙渾厚，頗有新意。

　　「梧竹秋容圖」（**圖2.53**）與「花卉草蟲圖」同一年所作，但風格稍異，略呈剛健之風。圖寫秋景，畫一梧桐樹，從近右下角斜向左上，與左下斜向右上崛起的巨石相對。此外在右下角還有一竹枝斜向左上，其部位與梧桐之樹幹平行，構圖穿插自如。

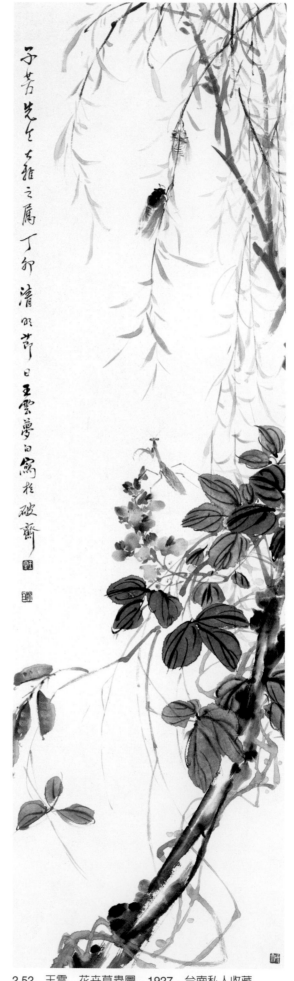

2.52　王雲　花卉草蟲圖　1927　台南私人收藏

2.53
王雲
梧竹秋容圖　1927
台南私人收藏

胡佩衡（1891-1962）

與蕭俊賢及蕭愻同被稱爲「二蕭一胡」的胡佩衡，號冷庵，雖與「二蕭」同爲北京文人畫家所推崇，但胡佩衡卻與他們在背景上頗有不同。二蕭都來自南方，在家鄉都受到文人畫的基本訓練，來到北京後，不久成名。胡佩衡卻是蒙古族人，生長於與北京爲鄰的涿縣，很早就居於北京。但他們三人卻有不少共同點，而且畫風較爲接近。

胡佩衡很早就成名，一九一八年蔡元培在北京大學成立「畫法研究會」時，希望可以改良國畫，也請來了胡佩衡任教，那時他還不到三十歲。於是胡佩衡與其他的導師，如陳師曾、金城等人都很熟識，於是成爲北京知名畫家。胡佩衡後來還執教於北京師範大學、華北大學、北京藝術專科學校，而且寫過不少的書，包括《山水入門》、《山水畫技法研究》、《王石谷畫法抉微》、《齊白石畫法與欣賞》等，並兼任《繪學雜誌》的主編，後來湖社成立後，又主編過《湖社月刊》，這些都使胡佩衡成爲當時北京畫壇的一個重要人物。

胡佩衡的畫，有不少在題材及技法方面，看起來很相似。「秋山幽居圖」（圖2.54）就是其中的一例。此畫自下而上都充滿景物的畫法，原出自元畫家王蒙，到了清初四王的時候，還常用這種構圖。胡佩衡的畫，總有一個文士，持杖行於郊野，並爲山石與雜樹所環繞。沿著文人的行徑處遠望，可以見到山腰的白雲，半山的雲霧之上，爲一屋舍，再上則有石山。這種構圖很是平常，但是爲胡佩衡的特點。此畫專爲金城（鞏伯）所畫，因此爲胡佩衡特別精心之作。

「松壑雲深圖」（圖2.55）是稍晚的一幅作品。純用水墨，用筆較爲自由豪放，畫之構圖，從下至上分別爲江河及白雲分隔成三段。三段內容各有不同，第一段近景寫一文士，坐於一小舟中，另有巨石與屋宇。第二段中景仍有山石、雜樹、及瀑布，但是以樹

林爲主。第三段爲遠景，可隨白雲而上高山，直至遠
峰。這種構圖，仍爲胡佩衡一貫的作風。

　　胡佩衡的畫，大半都有他自題的詩，這種詩、
書、畫的結合形式，說明文人畫傳統在民國初期仍在
延續。

2.54　胡佩衡　秋山幽居圖　1925
　　　台南私人收藏

2.55　胡佩衡　松壑雲深圖　1939
　　　台南私人收藏

2.56　祁崑　草亭客話圖　1929　台南私人收藏

祁崑（1901-1944）

　　祁崑，字景西或井西，號景石居士，北京人。在民國初年的北京畫家中，是屬於年紀較輕的。祁崑善於臨畫，尤精於仿古，其所臨之宋元名跡，形神逼真，見者無不爲之嘆服。關於祁崑的記載並不多，也許由於他的早逝，是其主要的原因。此外，也未有其他文獻證明祁崑在學校執教的記錄。

　　祈崑的一張「草亭客話圖」（圖2.56），是其作品中，較爲特殊的一件。從題材及構圖來看，此畫與之前所提到金城畫的「草原夕陽圖」有些相似。金城的畫作於一九二九年，相距於「草亭客話圖」僅有三年，而祁崑是北京人，當時與金城都在北京，因此祁崑可能曾見過金城的畫，而仿其大概。雖然許多細節不同，但大處甚似，尤其是畫中兩巨石，祁崑亦用赭石以示斜陽，此意正與金城之畫相同。不過祁崑在提示中寫到「內府藏陸包山大幅，筆致蒼渾，頗有北地沈雄之氣」，卻沒有提到金城。但金城畫的是草原，屬北方景色，而祁崑之畫亦有北地沈雄之氣，兩者同樣相近。祁崑此種構圖的作品，曾見兩本，均在石允文藏品中，二者之題識亦相似，均爲一九二九年之作。一作於六月，而此本爲立秋所作，但是現存故宮的陸治畫中，尚未有見此種構圖。

　　祁崑的另一畫，「霜林詩思圖」（圖2.57）則爲他的標準之作。全畫寫一文士，獨坐於書齋中，其齋臨一小溪，兩邊均有雜樹，後有遠山，前有白雲橫過，有鳥群飛於其中。祁崑此處謂擬雲西老人筆意，即元畫家曹知白，僅略有相似而已，不過祁崑此畫意境很好。祁崑對南宋畫，似乎特別垂青，時常臨仿南宋馬夏山水。此畫亦顯示此種淵源，正如他題詩所言「清奇妙境耐人思」。

2.57　祁崑　霜林詩思圖　1941　台南私人收藏

陳少梅（1909-1954）

　　北方文人畫家中最年輕的一位是陳少梅。陳少梅，名雲彰，號界湖，湖南衡陽人，居北京。自幼受其父陳嘉言之教，習詩、文、書法。十五歲時即入「中國畫學研究會」，為金城最後一位弟子。十七歲時加入「湖社」。一九三〇年，陳少梅的作品獲得比利時國際博覽會百年紀念會美術銀牌獎，名聲昭著。一九三一年湖社成立天津分會，陳少梅受派主持，遂移居天津主持「湖社」，並課徒授畫，並以賣畫為生。

　　陳少梅的畫技巧很高，人物、山水，功力均佳。他常以臨摹南宋繪畫為其畫業之根基，「棕櫚居士圖」（圖2.58）即是一例。在兩株棕櫚樹下，一位古裝文士坐於石上正在沈思。陳少梅畫人物十分細緻，畫石畫樹，用筆放而有規矩。棕櫚樹原非華北所見，陳少梅或曾見於照片、版畫。因其長而尖的葉，直而粗的樹幹，與地上之石塊能形成鮮明比照。

　　「空山濯足圖」（圖2.59）是一張仿宋的山水畫。畫中一文士坐於溪旁濯足，一童子正持巾趨之。中景處為數巨石，上有雜樹從石上垂下，下有小瀑布，遠處依稀可見有高山及小河。此種景物，從巨石到瀑布，在到崖邊雜樹，以及遠處朦朧的河山，都沿襲了北宋郭熙的畫法，尤其是畫石用的卷雲皴，正是郭熙的特色。但是在構圖與題材上，卻用了南宋的方法，這顯示陳少梅對傳統國畫，有很深的了解，而且能利用這種知識作出他個人的綜合。

　　「秋江風帆圖」（圖2.60）是一張與前畫有關但又有新意的佳作。寫一帆船正行於江中，前景為一巨石，石上有雜樹數株，其枝形有如蟹爪，樹上有不少藤葉垂下。石之皴法仍為卷雲，而遠處的山水，又半為雲霧所籠罩，這些仍舊是郭熙畫中的元素，足可見他如何利用傳統的因素來重新組合構圖。

　　陳少梅的命運，與祁崑相似。他於一九五三年遷回北京居住，但僅一年即因病逝世，年僅四十多歲。陳少梅的遺孀馮忠蓮，是溥忻的高足，曾在榮寶齋工

作，後入故宮專門臨畫，以臨張擇端「清明上河圖」
知名。

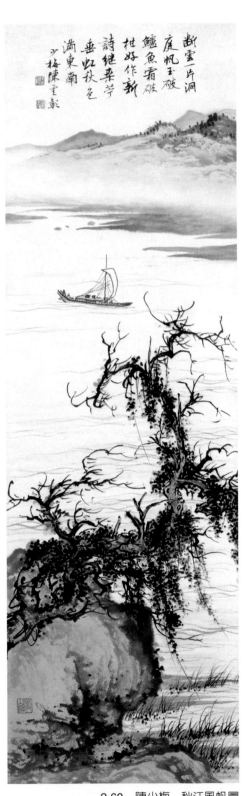

2.58　陳少梅　棕櫚高士圖
　　　台南私人收藏

2.59　陳少梅　空山濯足圖
　　　台南私人收藏

2.60　陳少梅　秋江風帆圖
　　　台南私人收藏

林紓（1852-1924）

　　北京畫家中，生活經歷比較奇特的是林紓。林紓，字琴南，號畏廬，福建閩侯人。林紓在七十多年的生涯中，只有最後十三年入了民國，而且曾在一八八二年中舉人，任過教諭，詩、書、文、畫均佳，是個標準的傳統文人。林紓的畫風接近王石谷，時常在畫上有很長的題識。他的國學根底深厚，曾在杭州及北京等地任教，但他所生活的晚清時代，西方文化已開始進入。林紓本人早年就曾參加過一些改良主義的政治活動，不過使他全國知名的，則是他靠人將外文口述成中文，再用很流暢的文言文所翻譯的一百七十餘種歐美著名小說。其中有《茶花女遺事》（法·小仲馬原著）、《三劍客》及《基度山恩仇記》（均為法·大仲馬原著）、《塊肉餘生錄》（英·狄更斯原著）、《黑奴籲天錄》（美·斯陀著）等等。使國人首次有機會接觸西洋文學，因而影響很大。

　　由於林紓與西方有如此的接觸，其社會文化觀點也應含有西方的因素，但事實並不盡然，在政見上他還是屬於國粹派。在一九一九年「五四運動」前夕，林紓曾致函校長蔡元培，摒擊學校甚力，這種與時代脫節的表現，盡在這封公開信中表露。林紓在信中明確指明自己的立場「蓋今公為民國盡力，弟仍清室舉人」。林紓攻擊北大的兩種趨向：一是覆孔孟、鏟倫常。二是盡廢古書，行用語為文字。此二條後都經蔡元培一一答辯，這證明林紓對新思潮是反對的。

　　林紓在繪畫上的表現，一如他的政治立場，屬於傳統的一派。林紓的「香山九老圖」（圖2.61）寫唐朝會昌年間白居易與其他八老會於他居住的洛陽附近香山的故事。前景中的人物或下棋、或坐禪、或步行，構圖亦左亦右，高山迴轉，高峰處有雲繚繞，亦可見遠處遠山。此種構圖，為王石谷及其同輩所常用，且林紓的畫法亦較相似，充分表明林紓在畫法上的傳統性。

　　另一張山水「靈巖小瀧湫」則較為不同。畫雁蕩名勝小瀧湫，是江南的勝境之一。林紓亦因其景色幽美，而有巧妙構圖。一尖石，形如手指，聳起於竹林之間，其背後有石山高起雲間，中有一瀑布流下，右面有一莊園，後亦有竹林，景色甚奇，林自題詩於後，又款識云：

> 此為靈巖小瀧湫圖，雖不盡肖，然亦彷彿矣。蔣氏季哲兄弟營構奉母其間，可謂能養遊歸經年，至今不能無戀。

　　此畫的筆法，仍從王石谷來，但構圖則自出己意。從這些畫來看，林紓作為一個畫家，他的筆墨主要是從四王而來，與清末傳統畫家何維樸、王穀祥等人，甚為相似。

　　林紓的作品中，有一幅「美西瀑布圖」（圖2.62）。這張畫差不多全用水墨，僅略用色，而筆法則較自由。畫一大瀑布，從上而下，沖成巨浪，濺在石上，全畫較寫實。自題道：

> 美洲之瀑天下無，畏廬寫此軒自鬻。歐西流血成海水，想亦澎湃如吾圖。自海上來者為余談美洲瀑布之勝，以意為之，不知似否？見者當能一指吾短。

　　上海來之友人是否帶有尼加拉瓜大瀑布之照片或圖片，則不得而知。如果他完全靠聽聞，憑想像畫成此一構圖，則這張畫與原瀑布頗有相似之處，是他的寫實之作。

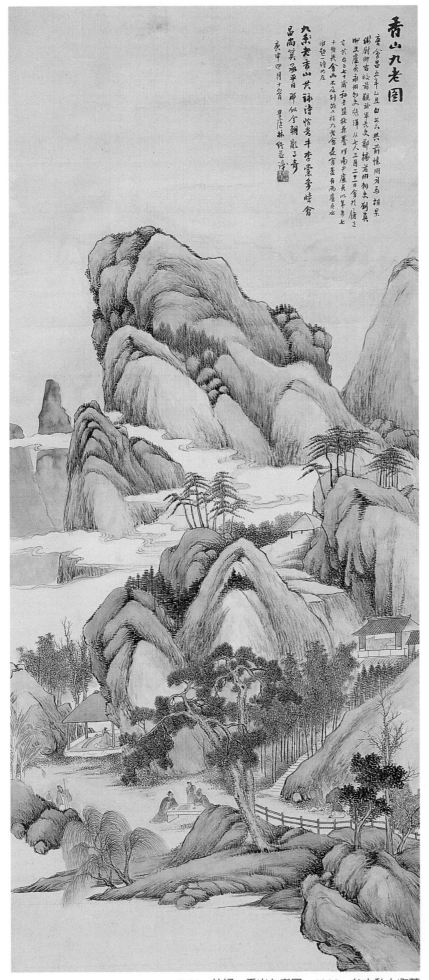

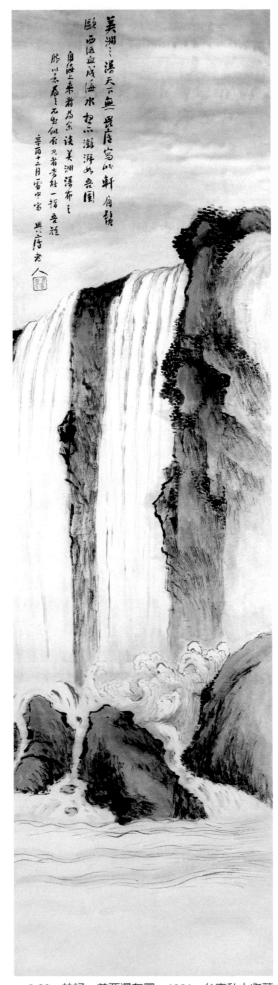

2.61 林紓 香山九老圖 1920 台中私人收藏

2.62 林紓 美西瀑布圖 1921 台南私人收藏

劉奎齡（1885-1967）

　　在上冊已經提到過的程璋是一位頗受西洋影響的畫家。他雖生於晚清，但受了西洋的影響，用科學方法研究與觀察大自然中的生物，刻畫了不少走獸與草蟲，但在背景上仍多用傳統的中國山水，是一位能夠合併中西的畫家。和程璋相近的是劉奎齡，天津人，生長於富家。自幼就喜好繪畫，最初喜歡臨摹書本上的插圖，後又學習古人畫跡，因此對傳統技法相當熟識。他對西洋繪畫也很喜歡，收集了許多歐洲名畫的畫片，和一些廣告畫及月份牌等，而且也學過油畫，因此亦受到不少的西洋影響。劉奎齡從收集的西洋圖片中，學習了寫實的方法，而且學了水彩畫的用色。在北京他也有機會見郎世寧的作品，並受其畫馬及動物的影響。最重要的，他以其深入的觀察，將無論是較大的動物，還是很小的昆蟲，都用寫實的手法畫了出來。因此與程璋一樣，是能夠融合中西的畫家。

　　「瓜蔭群雞圖」（圖2.63）堪稱劉奎齡的成熟作品。他寫此畫時，年已快五十，因此畫風已能運用自如，工細線條與鮮明色彩，到背景中竹枝與楓葉，再到地上的小草及石塊，筆法自由，十分精彩。三雞的排列，一雄二雌，佈局巧妙成三角形，雄的黑白與雌的嫩黃亦極相配，直到雄雞頭上的紅矢，成為一個頂點。

　　「松溪孔雀圖」（圖2.64）是劉奎齡快六十歲時之作。這種題材源自宋、明的宮廷畫，華麗富貴。繪一雙孔雀，一雌一雄，站於前景石上。其雄者之長羽，十分豔麗，完全代表孔雀之美。其後有小溪流過，淡淡寫成，正配孔雀之形與色。其右為一樹幹，旁有白花，有一樹枝從高處橫過畫面，上有二鳥，一紅一白，互相照應，亦與下面的雙孔雀呼應，甚為精彩。劉奎齡自識中謂「撫呂指揮本」，即明宮廷畫家呂紀，其畫以華麗見稱。與呂紀相較，劉畫甚為端莊，可謂各有千秋。

　　劉奎齡的工筆花鳥及走獸畫，在現代的畫壇中，

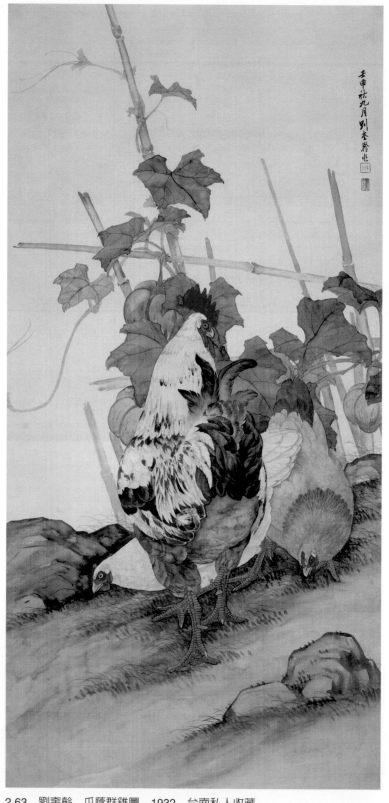

2.63　劉奎齡　瓜蔭群雞圖　1932　台南私人收藏

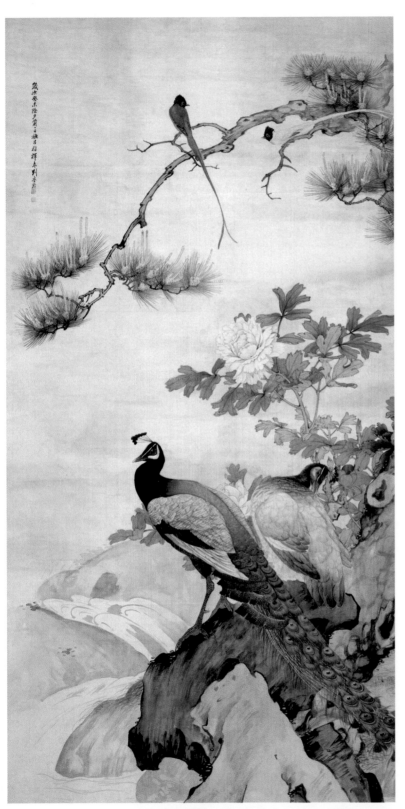

2.64　劉奎齡　松溪孔雀圖　1943　台南私人收藏

成為一個新的樣式。他的畫脫去以前宮廷畫的那種豐麗堂皇，而有一種較清淡的趣味。表明他既能從傳統中得到過去的精華，又能吸收西洋特色，從而構成他個人的畫風，這是十分難得的。

　　民國初年的北京畫壇，雖然經過不少喪亂，但一直都十分活躍。滿清皇朝的崩潰，使許多過去只有皇帝及大臣們能夠欣賞的文物，都陸續公諸於世。二十年代，古物陳列所及故宮博物院先後成立，使一般平民都能欣賞過去的珍藏。而過去的王公大夫之許多收藏已逐漸地在琉璃廠出現。因此在北京的書畫家，亦有機會看到眾多的古代名蹟。於是傳統成為北京畫壇的最大因素，是現代北京畫家的一個特點。

　　隨著新人的紛至沓來，北京畫壇亦出現許多新的理論與改革。可惜早期兩位領袖，金城與陳師曾，都不幸早逝，使他們的許多理論，都沒有完全實現。幸而後來有兩位大器晚成的畫家，從湖南來的齊白石以及從安徽來的黃賓虹，他們的畫風，都在北京獲得了決定性的發展。這兩位大家沒有受到北京傳統因素的局限，卻自行在藝術上，有新的摸索，而有新的成就。

　　活躍於北京的畫家，還有不少，限於篇幅，不能在此全部包括，如滿人畫家惠孝同，北京人物畫家徐燕蓀、劉凌滄，山水畫家汪溶、吳鏡汀、秦仲文、王雪濤等。這些，只能有待將來討論介紹。

第三章　廣州

廣州是中國與西洋交通最早的城市，自明朝中葉以來，也是朝廷指定與外洋通商的城市。由於這一關係，廣東從明朝以來就有不少富戶，這些富戶鼓勵子弟讀書以考取功名。因而明清以來的廣東文化相當發達，並開始形成美術傳統，產生了不少書畫家。

晚清廣東的繪畫，有三個主要的源流：一是與江南正統文人畫有關，但不盡相同的廣東文人畫，以黎簡及謝蘭生為主要人物；二是較富地方色彩的民間畫派，以「二蘇」，即蘇仁山、蘇六朋最為特出；三是新的花鳥畫派，略受江南畫家影響而自行變體的居巢及居廉。到了民國成立以後，這三個源流仍然延續，但他們的重要性略有改變。由於居廉的一個弟子高劍父最先赴日本留學，在東京受到明治晚期畫家岡倉覺三（天心）所提倡的「新日本畫」的影響，而有「新國畫」的理論。高劍父與他的弟弟高奇峰在日本都加入了孫中山所組成的同盟會，而且參加了在廣州的起義。民國成立後，他們都受到新政府的極力支持。最先他們在上海推行「新國畫」運動，並出版《眞相畫報》，但不久遭江南軍閥反對並打擊，於是他們轉回廣州，繼續推行此運動。其作畫採用現代題材，如汽車、飛機、電燈柱等，又運用水彩顏料來增強畫中的色彩，並注重寫實，而且常畫動物、花鳥、昆蟲等。他們後來被稱為「嶺南派」，在廣州及香港吸引不少年輕畫家。一九二三年他們在廣州成立「春睡畫院」，培養了許多年輕的畫家，最著名的有高奇峰的弟子趙少昂，及高劍父的弟子楊善深、關山月、黎雄才，方人定等人，至今在廣州、香港一帶，仍有很大的影響。

廣東美術的一個引人矚目的盛事是一九二一年舉辦的全省美術展覽會。主辦的人物，主要為留學回來注重西洋美術的畫家，如留日的胡根天、留美的梁鑾巢，以及當時的省長許崇清，展覽內容分成繪畫、雕塑、刺繡、及工藝美術四部份。但毫無疑問的以繪畫為最重要，展品達二千件以上，其中有十分之一左右為西洋畫，足見當時的盛況。

繼之而來的是一九二二年成立的廣州市立美術學校，最先主持的亦是留學回來以西洋畫為主的畫家，如胡根天、馮鋼百等人。初次報考就有二百餘人，但後來國畫亦成為一門重要課程。一九三一年，國畫家李研山任校長，充實國畫教師陣容，從此西洋畫與傳統國畫並重。從晚清到民初，廣東赴國外留學的畫家很多，後來陸續歸國，有不少都回到廣州來提倡西洋畫，曾在廣州市美校擔任過教職的有留日回來的關良、丁衍庸，留法回來的李金髮、司徒槐，還有留美及墨西哥回來的，但都沒有形成一個主流。至於國畫方面，一直都有一個傳統，在市美校教畫的有盧子樞、趙浩公，李鳳公等，此外還有鄧爾雅及黃般若等，都有相當的成就。

北伐以後的十年間，從一九二七到一九三七，文化活動相對有新的發展。因為有了這些特殊背景，廣州的藝術也形成了自己的特色。

（一）傳統畫家

李研山（1898-1961）

　　廣東傳統國畫，在晚清時代曾有黎簡、謝蘭生等人，發展成一個優良傳統。到了民國以後，這一傳統仍有很不錯的表現。頗能代表這一個時期發展的是前文曾提到出任廣州市立美術學校長的李研山。李研山名居瑞，廣東新會人，自幼深受其父親與祖父的影響，喜愛書畫。年輕時曾赴北京大學，讀法政科。畢業後即返廣東，曾任廣東地方法院民庭庭長、粵東汕頭法院推事、及粵西茂名縣縣長等職。一九三一年因廣州市立美術專門學校發生風潮，遂由李研山繼任校長。這主要是他從小即從著名畫家學畫，故他大學畢業回粵任政治人物之後，仍時時作畫，且與廣州書畫家異常熟識，並參加「廣東國畫研究會」。李研山出

掌市立美術專門學校，是表示廣州市美從最初強調西化繪畫之後，轉回傳統的國畫，也有與嶺南派從日本借來的新國畫作風，有對抗之意。

　　李研山的畫由明四家發展而來，但也受了石濤的影響。「東坡羅浮題名記圖」（圖3.1）是以蘇東坡於一〇九四年被貶於廣東惠州，前去附近有名的羅浮山遊覽之後所寫的記事文章為題材。李研山並沒有蘇東坡遊歷的道觀入畫，亦未寫北宋的崇山峻嶺。他借用明末清初的遺民畫家的方法，只寫了羅浮一角，畫一山麓從右而下，右面有數巨石，旁有小溪流過，有一小橋及數叢竹樹，雖簡單，但頗能表現這名山的清靜與幽雅，充滿文人畫傳統的趣味。

3.1　李研山　東坡羅浮題名記圖　1954　香港藝術館藏

鄧芬（1894-1964）

　　廣東在傳統人物畫方面，以鄧芬的成就爲最高。鄧芬，字誦先，號曇殊，廣東南海人。他從小學畫，很早就以畫成名，曾在廣州中山大學附中任教。李研山出掌廣州市立美術專門校之後，曾聘他爲教授。鄧芬與數位畫家同在廣州成立癸亥合作畫社，推動傳統繪畫。鄧芬的畫以人物爲主，而且常作佛教人物，如觀音、羅漢等，又擅長美女圖，在粵聲名甚高。

　　「美人圖」（**圖3.2**）寫一美人坐於小船頭，正晨起梳妝。船正在水中行駛，前後均有蘆葦，遠處爲山，上有柳葉垂下，表現了鄧芬熟能的專業繪畫技巧。

3.2
鄧芬
美人圖　1949
香港藝術館　虛白齋藏

黃般若（1901-1968）

　　另一位成就較高的傳統國畫家是黃般若，字波若，號曼千，廣東東莞人。黃般若自少從其叔父黃少梅學畫，年長即知名於廣東畫壇。黃般若也是癸亥合作畫社的成員，他的山水畫有些石濤的意味，人物畫有陳老蓮的作風。

　　「觀音大士圖」（**圖3.3**）為黃般若的精心之作。寫一觀音坐於一岩穴內，腳下有白雲一片，其下則有一石橋，有如浙江東部天台山之石梁橋。在橋底下一直可遠望深處，有一小溪，蜿蜒流下直至橋底處，形成一瀑布。奇異的景色，烘托觀音大士的慈悲神情，畫面充滿一種祥和的氣氛。

　　一九四九年以後，黃般若遷到香港，畫風開始受西洋的影響而有新發展，我們將於下冊討論。

3.3
黃般若
觀音大士圖　1948
香港藝術館藏

黃君璧（1899-1991）

　　民初其間從廣東出身的傳統國畫家中，後來得享高壽且發展最順利的是黃君璧。黃君璧，字君翁，南海人，少時曾習西畫，學過素描及水彩，又從畫家李瑤屏學畫山水，兼寫人物與花鳥。李瑤屏（1880-1938），名顯章，中山人，山水以清初四王為宗，並遠學王蒙，後又隨曾受西洋影響的上海畫家吳慶雲遊。曾執教於廣州市立師範學校，並參加與鄧芬、趙浩公等合組的「癸亥合作畫社」（後改為國畫研究會），該社於每星期日在六榕寺清集，參加者百餘人，會中成員多合作畫，黃君璧亦是其中之一，因其畫藝青出於藍，遂知名於廣州。黃君璧後任教於廣州市立美術專門學校，因此得以廣交藝友，結識當時在廣州之收藏家多人，尤以田溪書屋的何氏父子、小廉州館劉氏、及勉學齋黃氏等人，於是他遍覽在粵之古代名跡，不斷改進自己的畫藝，從而奠定筆墨基礎以及對中國繪畫傳統的認識。

　　一九三七年，黃君璧與孫科及梁寒操同遊桂林，其後抗戰軍興，便輾轉到四川，任重慶中央大學教授，與傅抱石、張書旂、及謝稚柳等同事。抗戰勝利後，隨校遷回南京。不久，又隨政府到台灣，入國立台灣師範大學美術系任教授兼主任。該系當時為台灣美術的最高學府，故黃君璧在台的影響亦最大。

　　黃君璧的畫，初得一些西洋水彩的訓練，而後加了李瑤屏及吳慶雲的影響，又上窺宋元名跡，尤以王蒙的作品，對其影響甚大。而下及於明遺民畫家，尤得力於石谿，運用點線交織畫法，以表達山川厚潤，草木華滋，因而有個人面目，影響較大。從他去台灣以前的作品，可以見到畫風的發展脈絡。

　　「烏龍潭圖」（圖3.4）是黃君璧一九二八年遊羅浮山之後所畫，此畫與李研山所作羅浮景色完全不同。黃君璧選取烏龍潭瀑布為主題，其後為高山及白雲，而兩側之樹石，均用粗筆濃墨構成，使全畫極為雄強有力，其濕筆、重點及粗線的特徵，儼然略見吳

慶雲寫實之風，但是此畫已有黃君璧自己的面貌。

　　黃君璧在廣州得以觀賞宋元明清藏品之後，開始趨向宋人的雄偉山水。「柳永詞意圖」（圖3.5）是他在抗戰時在重慶之作。取意唐宋詩詞，此畫繪雄山大嶺，層層疊疊，直至遠處，其間以白雲環繞，愈見高聳。近處有數株柳樹，下有小舟，以表現「楊柳岸曉風殘月」的意境。黃君璧的畫境，與傅抱石不約而同，都在重慶時代達到一個高峰，代表了黃君璧個人最高的發展。

　　「秋山話舊圖」（圖3.6）是黃君璧在抗戰勝利後，回到南京而作，亦是即將赴台灣之前的作品。此畫已顯現將來黃君璧在台灣畫風的端倪，畫的基本構圖乃從元代王蒙而來，但是更為複雜，而且多以瀑布為主題，崇山峻嶺，自下而上層疊地排鋪，中有白雲相隔。此圖用筆粗闊，寫山、寫樹、以及飛瀑，均有其特點。黃君璧能把握這樣一個複雜的構圖，來作雄偉山水的表現，這就成為他以後在台灣發展的基礎。

　　黃君璧一九四九年後到台灣，將畫風移植於台灣的山水，以致在台灣影響很大，與同時到台的溥心畬分庭抗禮，都在台灣建立了地位與影響。

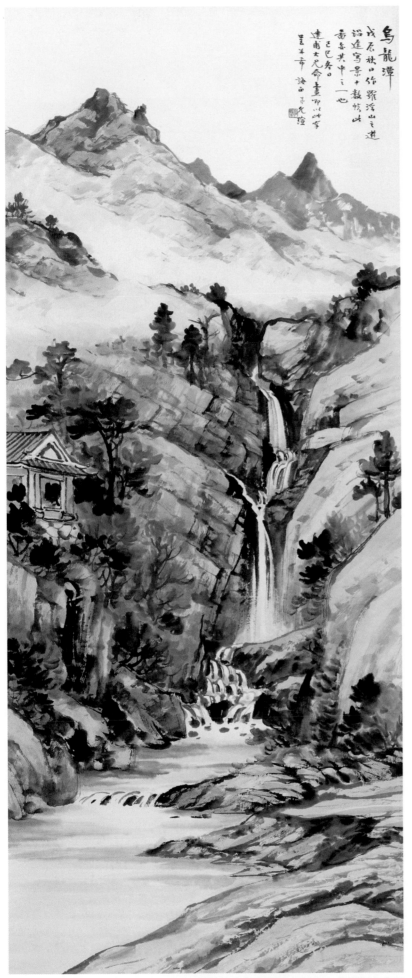

3.4　黃君璧　烏龍潭圖　1928　台南私人收藏　　　　　3.5　黃君璧　柳永詞意圖　1939　台南私人收藏

3.6　黃君璧　秋山話舊圖　1947　台南私人收藏

（二）嶺南畫派

高劍父（1879-1951）

　　民初時代在廣東最爲活躍且知名的畫家首推高劍父。高劍父，名崙，番禺人。自小喜歡繪畫，十四歲時隨居廉學畫。十七歲赴澳門格致書院就讀，並隨一法國畫家學畫。當高劍父回廣州述善學堂教書時，結識一日本畫家山本梅涯。山本力促其赴日留學，並教以日語。高劍父遂於一九〇六年赴日，遇故友廖仲凱及其妻何香凝。從此在日勤奮學習，並賣畫自給。其後參加孫中山組織之同盟會，投身革命，被任命爲同盟會廣東分會會長，回廣東從事革命工作。辛亥革命時，高劍父率部攻打虎門要塞，得以成功。其後他決定脫離政治，重回日本，而計劃改革中國繪畫。

　　高劍父在東京美術學校的時候，正值日本美術界進行一場大辯論。日本自一八六八年明治維新以後，全國上下都努力推行全盤西化的運動。不少畫家因此開始前往義大利、法國留學，把西洋畫介紹回來，於是數十年間，在日本的洋畫運動，十分流行。但到了十九世紀末年，就開始有一種相反的意見，一部份學者畫家認爲日本本國的傳統完全被忽略了，就起來提倡恢復日本的傳統美術，但都溶匯了一些西方的因素，形成一種新的風格。他們的領袖是岡倉覺三（又名天心），曾任東京美術學校校長，後來因爲意見與西化的一派不同，遂辭職另行成立一間日本美術院，仍舊提倡他的新日本畫運動。高劍父在日本的時候，就覺得岡倉的理論深有道理，結果就把他的理論，移植到中國，即一方面應保存中國美術的優良傳統，另一方面也需要吸收一些西洋的因素，傳統與西洋的結合，便形成一種新的畫風，這是一種有革命性意義的發展，高劍父稱之爲「新國畫」，也被稱爲「折衷派」，後來因爲主要的畫家都來自廣東，這一派就被稱爲「嶺南派」了。

　　高劍父在革命時的地位，雖然沒有作大官，卻對

國畫的發展有很大的影響。他在廣州的畫室，以後變成春睡畫院，開始時即門生不少。其後高劍父歷任廣東美術會會長、廣州藝術研究會會長、中日美術學會會長、中山大學及中央大學教授、廣州市立美術專科學校校長、以及佛山市立美術專科學校校長等職。當國民政府定都南京以後，高劍父仍留廣東發展，這些都有助於增強他的影響力。一九三一年高劍父又應邀遊南洋群島、緬甸、印度、錫蘭、不丹、錫金、波斯、尼泊爾、以及埃及等地，舉行展覽及演講，並會見印度詩人泰戈爾，又曾登喜馬拉雅山，並在義大利、巴拿馬、及比利時國際博覽會獲獎。高劍父還曾在上海辦《眞相畫報》，又在廣州辦過《時事畫報》、《平民畫報》，並發表《蛙聲集》、《繪事發微》、《佛國記》、《中國現代的繪畫》、及《藝術新路》等。這些都擴大了他的聲望與影響。

高劍父提倡畫現代生活，故凡汽車、飛機、以及現代建築，均取作題材。他的畫在中國傳統的技法基礎上，融合一些日本及西洋的技巧，創成新的作風。他愛用枯墨破筆，行筆如龍，又如枯藤，風格十分獨特。高劍父受了明治時代的日本畫家，如圓山應舉、橫山大觀、菱田春草、橋本關雪等的影響，有時畫獅、虎、猴、鳥、馬、鷹等，以及現代的景物，如雪山、佛塔，廟宇、夕陽等，完全是現代化的新作風。

「多景」（圖3.7）是一張較代表高劍父多方面的才能之作，全畫尺寸較大，是他仿北宋山水傳統而來的結果，畫的上部爲崇山峻嶺，有數個奇形怪狀的山頭崛起，有點像北宋李唐「萬壑松風圖」（現藏於台北故宮博物院）的幾個峰巒，而且峰上有不少如李唐斧劈痕跡的皴法，是仿古而非寫實之作，但畫的下半部爲一間有茅蓬的木屋，其前有一木梯，往下直到大門有一童子守於門內，這所木屋及門庭，完全以寫實爲主，十分細緻，但四周環繞的數株大樹，則又是從北宋山水而來。因爲全畫爲一多景，故高劍父處理雪

景的技巧是以水墨塡上空白之處，而在石上樹上，均以留空而構成積雪之感。因此這一張多景，一方面表現高劍父吸收中國北宋的雄偉山水傳統，另一方面也採用了一些從日本傳來的寫實作風，這是他較完美的山水畫。

「寒樓秋深圖」（圖3.8）描繪倚山而建的一座現代樓房，其旁有兩農民負物下山，其建築物之巨大與人之渺小構成一個很有力的對比。高劍父畫的建築寫實，反映現代的設計，但畫山畫樹則仍用不少傳統的技法，且頗注重氣氛的運用，代表了其現代化題材的一類作風。高劍父的「五層樓」（圖3.9）則是直接描繪廣州的一個名勝「觀音山」上的明朝建築五層樓（後來成爲博物館）。這張畫最特別的是，高劍父受了明治時代一些仿效法國巴比松畫派的影響，專寫夕陽景色。因此全畫天空都是黃昏的橙黃色，對於國畫傳統來說，這是一個完全不同的面目。

「風雨同舟圖」（圖3.10）寫一孤舟，船帆高張，在大浪中飄盪，其時天空正有雷電閃爍，黑雲滿天，這種很特別的時辰與氣候的描寫，正是高劍父的特長。他選取這些新的題材，用新的方法來描寫新的事物與情景，使人從這些現代的景物中，找到新的詩意。

在高劍父的一篇手稿中，名爲〈我的現代畫（新國畫）觀〉，曾總結說：

> 新國畫是綜合的、集眾長的、眞美合一的、理趣兼到的，有國畫的精神氣韻，又有西畫的科學技法。

高劍父在自己的作品中，似乎一直極力貫徹這種理論。他的不少弟子受此影響，如方人定、黎雄才、關山月、黃少強、黃獨峰、楊善深等。不過他們後來各自有發展，並不一定完全承襲高劍父的畫風。

3.7　高劍父　冬景　1951　舊金山費賽神父藏　　　　3.8　高劍父　寒樓秋深圖　1925　台南私人收藏

3.9　高劍父　五層樓　1926　香港藝術館藏　　　　　3.10　高劍父　風雨同舟圖　1935　台南私人收藏

高奇峰（1889-1933）

　　高劍父的兩個弟弟後來都成名畫家，而且也追隨他的發展方向，最著名是比他少十歲的高奇峰，名嵀，也從小愛好繪畫，十七歲的時候（1907年）隨兄長赴日留學，同時也參與孫中山領導的革命工作。民國成立以後，與高劍父同赴上海，成立審美書館及創辦《真相畫報》，後因民初政局混亂，與地方軍閥不相容，乃再赴日本，專學製版技術。歸國後，專門從事藝術創作，一九一七年時，他們放棄上海，回廣東發展。當時孫中山亦因軍閥專橫於北方，回到廣東籌劃他的二次革命。他們獲得孫中山的幫助，但不願從政，均在學校任教。高劍父創春睡畫院，高奇峰則辦天風樓，兩人都收了不少學生，致力於美術教育。

　　高奇峰與其兄長在繪畫上有相當的距離。雖然都於居廉門下出身，後來同到了日本，受了明治時代日本畫家的影響，但因高劍父積極參加革命工作，於是採用新日本畫的理論來推行國畫的革命，而有「新國畫」的提倡。因此高劍父的畫即是這種理論的產物，多用現代的工具及寫實的題材，而在山水上常用氣候、氣氛、及現代人物來增強新的感受，用雄偉的山水來反映民族思想。高奇峰則沒有那麼理論化，而注重純藝術的描寫，其題材較為傳統，以花卉、飛禽、走獸、以及山水為主，但也受到日本影響。

　　「巫峽飛雪圖」（圖3.11）是高奇峰早年的精心之作。全畫以巫峽為背景，用很強的筆墨渲染出了一個大山峰，低處似乎是水在奔流，但全畫的重點是一顆松枝，從右上斜下至左角，樹枝及葉都有不少積雪，有兩猴正攀枝下走，甚為生動。這種猴子的題材，顯然是高奇峰從日本江戶時期的一位大師圓山應舉處學來的。但高奇峰的天分很高，在日本也學到不少的技法，這畫看似簡單，但細看之下，可以了解高奇峰技巧之高，可說是在其兄長之上。雙猴的形態，松枝的構圖，以及背景的遠山，一切都極其巧妙，體現他成熟的畫風。

3.11　高奇峰　巫峽飛雪圖　1916　香港藝術館藏

「長途跋涉之後」是高奇峰嶺南派的風格代表。此畫的主題是一匹駿馬，體格健壯，正在一棵大樹下休息。他所畫的馬，頭向內，尾部向前捲起。這種作風，在國畫中極其少見。並用強光與陰影畫馬，以顯出馬的壯大，這些手法都得自新日本畫的畫家，如橫山大觀等人。至於背景的大樹，用極粗濃的筆墨畫成，不同於傳統國畫的筆法，也是高奇峰受了日本畫的影響並汲取一些西洋因素的結果。

最能代表高奇峰的後期作風是他的「松鷹圖」（圖3.12），此時其筆法已到達了老練而雄強的境地，可以完全自由的表現出壯偉的精神，圖中一巨鷹立於巨松橫幹上，向下俯視而顯得氣概傲然。此時的高奇峰，無論是畫松畫鷹，均能用簡潔的手法表現他們的精神，除此之外，似乎也已脫離日本畫的影響，走回中國用筆用墨的方法。而且此圖在題材及筆法上，似乎都回到了明初的一位廣東大師，林良所延伸的繪畫傳統之上，此亦成為高奇峰晚年成熟畫風。

高奇峰在其畫正達到高峰時，不幸於一九三三年，在奉派赴德國辦理展覽會之前，突然逝世，年僅四十五歲，實在可惜。高奇峰曾訓練頗多學生，其中最能繼承他的作風的有張坤儀及趙少昂二人。高劍父的第二個弟弟高劍僧（1894-1916），也得二位哥哥之助，赴日留學三年，亦不幸於回國前死於日本。

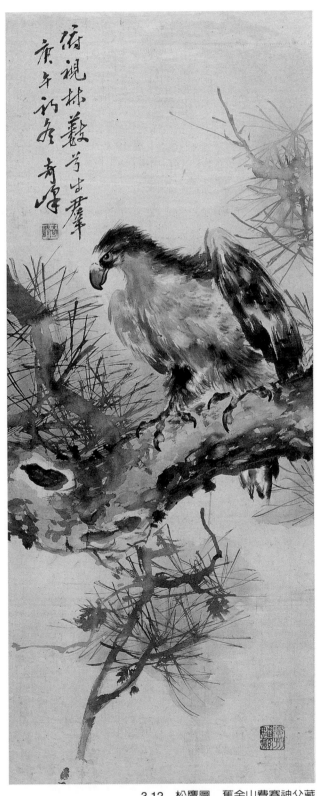

3.12　松鷹圖　舊金山費賽神父藏

陳樹人（1883-1948）

陳樹人，原名哲，又名韶，號二山山樵，廣東番
禺人。與高氏兄弟同出於居廉之門，後又同赴日本學
習，以及參加孫中山之同盟會，故爲嶺南派健將之
一。陳樹人娶居巢孫女若文爲妻，故與居家關係特
深。後來陳樹人兩次赴日本深造，先畢業於西京（京
都）美術學校繪畫科，後又取得東京立教大學文學
士。陳樹人在日本時間較二高都長，且曾去美國及加
拿大，但他因身在海外爲多，故並未直接參加反清革
命工作。一九二二年廣東督軍陳炯明反孫中山時，陳
樹人剛自美洲回國，立即上珠江之永豐艦護持孫中
山，追隨左右。孫中山死後，他仍在國民黨中任要
職，包括黨務部部長、廣東民政廳長、國民政府秘書
長、中央常務委員等職，晚年任僑務委員會委員長。
因此陳樹人未曾開設畫院，教授學生，但仍在爲政之
餘，時常畫畫。陳樹人曾於三十年代以作品《嶺南春
色》在比利時百年博覽會獲優等獎，聲名甚高，巴
黎、柏林、及莫斯科博物館都藏有他的畫作。

陳樹人爲人敦厚儒雅，不脫書生本色，雖爲高官
多年，仍兩袖清風，好交遊畫家文士。他時常組清遊
會，與友人談詩論畫。陳樹人與高氏兄弟同受日本明
治時期的畫風影響，但他的風格介於二高之間，劍父
以雄強奇倔爲多，奇峰以峻厚蒼逸爲主。樹人之畫則
有書卷氣，構圖複雜，用色用墨，雅致有裝飾性，一
般認爲其畫也是受日本影響最多，但有時也有較豪放
的筆法。「古松圖」（圖3.13）大概是抗戰前陳樹人
在南京任官時所作。寫一株巨松，其主幹自右下橫過
畫面，用較粗的筆畫成。畫面的上半，有一枝伸出，
左右轉節，其後有成排松針，均向上指。這種構圖，
極爲新穎，可能受日本畫的影響。中有小鳥二隻，棲
於枝上。全畫用筆較放，著色清淡，華而不麗，也表
明他的個性與畫風，和高氏二兄弟，略有不同。

陳樹人一生，最好遊山玩水，因此常作寫生。曾
東渡日本多次，又曾因公到美國及加拿大與華僑聯

絡，後又赴菲律賓。在國內，陳樹人曾訪北京、河
南、山西各地，亦到過東南各省。但對陳樹人的畫藝
影響最深的，是他一九三一年的桂林之遊，沿途寫生
作了不少山水畫。又於一九三八年夏，隨政府遷往重
慶之後，曾作三峽之遊並寫生。這兩次的旅行，給予
他表現山水畫才能的絕佳機會。「夔門秋色」（圖
3.14）可以代表他在這方面的成就。陳樹人愛好寫
生，作寫景，是受日本西洋畫風影響的結果。但另一

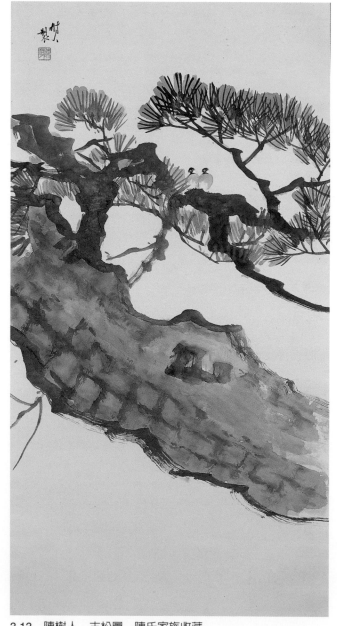

3.13　陳樹人　古松圖　陳氏家族收藏

方面，少時追隨居廉學習山水，亦影響了他的山水觀。從這兩者的合流之中，陳樹人發展了個人的畫風。陳樹人畫山石，喜用單純的線條，使山形輪廓多成方形，鉤出山石的奇危峻偉。雖以寫生爲主，但很少直接描寫現代的房舍與舟車，而仍保持中國傳統山水的風格與精神，而且善於融會中國山水與日本及西方的作風。因此在嶺南派的數位畫家中，陳樹人一直保持著獨特的地位。

嶺南派在民初的中國社會中，是比較有完整的理論基礎，又有新構成的畫風來表達其理想的一個美術團體。他們的目的與上海、北京的國畫家所追求的大致相同，即把中國繪畫傳統借一些西洋的影響而現代化，只是程度各有不同。但嶺南派比較特別的，是他們在理論上和畫風上，都深受「新日本畫」派的影響。嶺南派的成功，是因爲這些創始畫家早年都曾參加同盟會的反清革命工作。隨著革命成功，這一派的畫論及作風，也在全國革命的過程中，留下了很深的痕跡。但是中國的社會，還是十分傳統，雖然受到了

不少歐美的挑戰，卻沒有以虛懷若谷的心態大量接受，而是慢慢的吸收。因此高劍父、奇峰二兄弟，雖然在上海努力數年，卻並沒有給嶺南派打下一個鞏固的基礎，結果還是回到廣州。在國民黨的扶持下，他們受到歡迎，廣收弟子，成爲一支文化上的主力。不過其影響範圍，僅在廣東及廣西一帶，主要是地域性的畫派，沒有對全國有很大的影響。

即使在廣東的社會中，嶺南派也遭逢到傳統國畫的對抗。傳統國畫派最初頗受西洋派及嶺南派的威脅，但後來在市立美術專門學校方面，傳統國畫派稍有抬頭之勢。後來由於黃君璧在重慶時代中央大學受到重視，更在台灣有重大的影響，使得廣東的傳統國畫派的地位大增。嶺南派方面，有趙少昂、楊善深成爲香港的美術主力，而其他的弟子如關山月、黎雄才、方人定等，也在大陸有重大的影響。不過他們後來的發展，已經脫離了高劍父最早的理論，而成爲新國畫的一派了。

3.14
陳樹人
夔門秋色　1943
陳氏家族收藏

第四章　台灣

　　台灣早期的美術運動，是日據時代台灣文化發展中富有意義的一頁，也是中國近代文化史上的重要一環。台灣淪為殖民地，是近代中國的一個恥辱。其中原因很多，主要在清廷的腐敗與無能導致帝國的崩潰。一八九五年締結的馬關條約，將台灣割讓給了日本，淪為殖民地。日本自明治維新以來，不但學習西方的學術、文化、藝術，還在軍事政治方面緊隨歐洲的步伐，成為列強之一。他們最終的侵略野心是把中國變成其殖民地，台灣首當其衝，成為其計劃中的第一步。

　　晚清年間，台灣的文化傳統不深，因此成為日本文化植入的一塊沃土。在經濟方面，日據的最初二十年，日本主要在臺灣經營經濟與農業，想把台灣塑造成農產品基地，以滿足日本工業的需要。在政治方面，日本對台灣的統治，也經過好幾個階段。最初十年，日本主要是以武力來鎮壓台灣。因為此時民眾反日情緒高漲，並有反日組織的存在。過了十年左右，情形有所改變，日本派來新的總督，注意發展台灣的文化，興建新的學校，並從日本輸入師資，以培養人才，促進教育。

　　一九一〇年代，日本就注意到文化方面的發展。在台灣學校制度的建立，與文化活動的組織，都仿照日本。由於日本實行西化，台灣的文化隨之受到西方的影響。辛亥革命以後，台灣人赴日留學的也逐漸增加。比較而言，台灣的現代化之路與中國辛亥革命所走的大致相同。所不同的是，中國除了從日本吸取新的文化之外，還直接向歐洲借鑑新文化，使之與中國傳統的文化有條件的結合，以達到新的平衡。

　　美術教育方面，一九〇七年，日本政府派來著名水彩畫家石川欽一郎（1871-1954）來台。他曾在英國習水彩畫，又是高級軍官，到台灣任總督府陸軍翻譯官，並兼任國語學校美術老師。石川欽一郎做事認真，常隨總督遊覽全島，在總督府地位頗高，對學生也頗有影響，如陳澄波、黃土水等。一九一六年，石川欽一郎返日本後，又有另一位日本畫家鄉原古統到台灣教美術，其後一九二一年，有鹽月桃甫來台教美術。他們對台灣的美術，都有相當的影響。

　　台灣的美術，在整個台灣文化上，佔了很重要的地位。尤其是西洋畫，在原來的台灣社會中，根本是一個空白。但經過石川欽一郎的介紹與教育，洋畫在台灣迅速成長。等到第一代的美術家，如黃水土、陳澄波、劉錦堂、張秋海、郭柏川等，相繼入選日本最高榮譽的「帝展（帝國美術院展覽會）」之後，台灣文化的地位，也得到日本文化界的承認，可以與日本從明治維新以來的西洋美術相比。當他們回到台灣，創立了一個「台展」後，台灣美術的地位，從此開始確立了。

　　台灣和廣東的嶺南派以及活動於北京、上海的留日畫家一樣，雖然都受了當時日本美術觀點的影響，但是台灣都被日本人支配，幾乎全盤接受日本文化的影響。甲午戰爭的失敗是中國近代文化史上的一個轉折，為這一次的失敗而導致不少的自強運動，使中國開始大規模的西化，於是清廷開始派留學生到日本，而後又直接派人到歐美，藉由西化以圖富強。台灣和中國大陸相比，大陸派人赴日學習比台灣還早。因為在早期的日據時期中，台灣經歷過一段人民反抗的時期，因此日本還要用武力來征服台灣。日本對台灣的統治，由武力鎮壓到文化殖民，並開始派文官來代替武官為總督，那已經是辛亥革命以後的事了。而在大陸，清廷早已大量地派人赴日留學，到辛亥革命之前，已有數萬人之多。

　　美術方面，第一位赴日本留學的可能是高劍父。高劍父到日本之年是戊戌政變失敗之一八九八年，高劍父入東京美術學校，受了當時校長岡倉覺三（天心）

的影響，仿效岡倉覺三所提倡的新日本畫，進而發展
「新國畫」的理論。高劍父後來把兩個弟弟高奇峰與
高劍僧帶到日本，一同發展新國畫的運動。高劍父與
高奇峰都還一共參加了孫中山在日本成立的同盟會，
策劃革命。但當一九〇五年以後，李叔同等到日本
時，日本的美術界已經改變，西洋畫家開始支配日本
藝壇。

　　台灣美術家赴日學美術的，始自一九一五年的劉
錦堂、黃土水；其後一九一九年有張秋海；一九二二
年有顏水龍、楊三郎；一九二三年有王白淵、劉啓
祥；一九二四年有陳澄波、廖繼春等；一九二五年有
陳植棋及陳清汾。在此後數年間，還有陳進、林玉
山、郭柏川、何德來、陳慧坤、李梅樹、李西樵等，
成爲一種潮流，與由中國赴日留學的美術家們正好同
時，而且多數也都入了東京美術學校。而第一代台灣
美術家赴日本留學的時期，比大陸晚了十多年。他們
到日本的時候，美術氣氛主要是受西洋派畫家，如黑
田清暉等的影響。

　　但是由中國或台灣赴日的美術家，其回國後的效
果都大不一樣。留日的中國畫家，如陳之佛、陳抱
一、汪亞塵、朱紀瞻、關良、丁衍庸、許幸之、衛天
霖等。回國之後，雖然執教油畫，但時上海、北京等
地，主要的美術發展，還是傳統國畫。重要的畫家，
仍以吳昌碩、黃賓虹、潘天壽、溥儒等爲主。剛引入
不久的西洋畫，雖受政府鼓勵，但還未成爲主流。

　　台灣雖有國畫傳統，但並不太強，而且自台灣成
爲日本殖民地之後，由於日本來的文化政策，完全以
明治維新以來所推行的全盤西化爲主。因此由日本來
的教師，也都以洋畫爲主要課程，由台灣赴日留學的
學生，多以學洋畫爲主。回台灣後，致力於推動洋
畫，而且得到總督府的鼓勵。因此這種由日本介紹過
來的洋畫，就成爲台灣美術的主流了。於是台灣美術
的洋畫運動，遠較上海和北平強烈，並助長了整個台

灣文化，都有很強的歐洲影響。以致到了三十年代，
有些台灣畫家，在口留學數年之後，又直接去法國留
學，包括顏水龍、楊三郎、劉啓祥等。

　　在赴日學習的鼎盛時期，中國與台灣的兩地畫家
也時有機會，在日結識、交流。有些台灣畫家大概因
此在東京畢業以後，就到大陸謀職。陳澄波一九二九
年從東京美術學校畢業，也許透過同期在東校就讀的
上海藝專教授王濟遠的介紹，來到上海，任教於新華
藝專及昌明藝專。他在上海藝壇頗爲活躍，而且甚受
推崇。直至一九三二年，日本攻陷上海，陳澄波才把
家人送回台灣，而他本人也於一九三二年回台定居。

　　這些曾在中國大陸居住多年的台灣畫家，他們回
到大陸的原因各有不同。他們一方面是仰慕中國傳統
文化，有愛國之心，多數是由在日本結識的大陸學生
介紹到國內任職的。其次是出路問題，早期的台灣並
沒有高等的美術學校；而在中國，尤其是上海與北
平，都有了藝術專門學校，因此有利於台灣的留日畫
家一展所長。但是，台灣早期幾位回大陸工作的畫家
的經驗，也許使後來者減少赴大陸的興趣。他們在大
陸固然可以感受祖國的文化傳統，但是民國初年動盪
的政局，令他們裹足不前。那時全國正處軍閥專橫時
期，內戰頻繁，即使是北京、上海這些地方，仍時受
戰爭的影響，此後又有日本的侵略。可以說在這數十
年間，國內無一片安靜土地，來給人工作與發展。因
此一些欲報國的台灣青年，也就因而失望斷絕赴大陸
發展的念頭了。

劉錦堂（1894-1937）

台灣第一位赴日本留學的是劉錦堂，台中人，他從台灣總督府國語學校師範科畢業後，於一九一五年赴日留學，初入東京川端繪畫學校，後入東京美術學校，一九二一年畢業後，回到中國。在上海參加革命活動，結識了國民黨元老王法勤，認為義父，遂改名為王悅之。後又到北京大學文學院教書，隨後於一九二二年與李毅士、吳法鼎等組織西畫團體「阿博洛學會」，從事繪畫創作，成為新文化運動中的一員。一九二四年，創辦私立北京藝術學院，並兼任國立北京美術專門學校教授，以及在北京政府中任職。一九二八年國立西湖藝術院在杭州成立，邀請他任西畫系主任。但一九二九年初，劉錦堂就回到北平，再任北平美術學院院長，並從事創作。抗戰前夕，不幸病逝於北平。劉錦堂應是提倡油畫民族化的第一人。

劉錦堂也是台灣畫家中，最早赴大陸從事藝術工作，其作品大都流傳在大陸。他的「台灣遺民圖」（圖4.1），為絹本立軸式的油畫，用三個穿著旗袍的女子來代表台灣被日本侵略的形象。畫中位於兩側的女子，服飾相同，合掌祈禱，中間的一位，右手捧著一個地球，左手有一隻眼睛在手心上，象徵要收復國土之意。這與其「棄民圖」的構思相似，反映了劉錦堂對民族國家的情感，十分深厚，也是他要回國工作的主要原因。這種手法，既是劉錦堂自己回國服務後慢慢發展出來的個人風格，亦跟隨了從日本傳來的歐洲十九世紀的美術潮流。

4.1　劉錦堂　台灣遺民圖　1934　北京中國美術館藏

郭柏川（1900-1974）

　　另一位曾長期在大陸工作的是郭柏川，台南人。就讀於台北國語學校師範科，畢業後，曾回台南任教。一九二六年，考入東京美術學校西洋畫科，跟隨曾在法國留學的梅原龍三郎學畫。梅原龍三郎曾是把法國畫家Revoir及Rouault二人的作風介紹回日本，郭柏川也因此受了梅原龍三郎的影響。一九三七年郭柏川在東京畢業後，正值抗戰開始，他趁日本佔領東三省及華北的機會，到東北各地旅行，而後定居北平，一直到一九四八年才返台定居。郭柏川在北平期間，任教於北平國立藝專，北平師大及任京華美專西畫系主任，是一位仰慕祖國文化，回祖國服務十二年的台灣畫家。

　　郭柏川在北平時，曾多次以故宮爲題材進行創作。例如「故宮」（圖4.2），吸收了法國後期印象派及野獸派的作風，景物的寫實並不重要，但筆法的幽雅與色彩的和諧，卻正爲表現的中心。這正是在他東京美術學校時，從岡田三郎助得來的方法。「北平雪景」（圖4.3）也有同樣的特點，用筆很快與法國的Vlaminck及Derain十分接近，景物都只呈現輪廓，但以新穎的筆法表現出多景特有的情調。

　　到中國大陸的還有張秋海（1898-1988），台北人。畢業於東京美術學校，一九三八年回大陸，先後在北平師大、北京藝專、以及後來共產黨政權成立後，由中央美術學院分出另成立的中央工藝美術學院任教，一九七四年退休。另有顏水龍及張萬傳曾在中國大陸短期生活。

4.2　郭柏川　故宮　1939

4.3
郭柏川
北平雪景　1946

4.4
陳澄波
我的家庭　1931
家族收藏

陳澄波（1895-1947）

在曾經回大陸工作的台灣畫家中，後來成就最高的是嘉義人陳澄波，在東京美術學校隨黑田清暉的弟子岡田三郎助學畫。一九二九年由王濟遠介紹至上海工作，給陳澄波以一顯身手的機會。可惜他所任職的私立學校，經費卻不充足，以致他的收入也很有限，結果陳澄波於一九三三年回到台灣。

陳澄波的畫風，主要是從岡田三郎助處學到的法國十九世紀末的學院派作風，並參考了一些Corot、Rouault、及Cézanne等的因素。「我的家庭」（圖4.4）寫陳澄波與妻子及三個女兒，圍坐於桌邊，桌上散放著石版、書信、顏料等物，牆上掛著兩張他自己的風景畫。全畫空間集中，令畫中五人顯的很突出，桌上的東西全都打開，對著觀眾。因此整幅作品的風格表明陳澄波從法國繪畫中汲取了不少養分，構成他自己的畫風，即注重人與物的安排，求得畫面的靈活與和諧。

陳澄波主要是個風景畫家，他住在上海的那幾年間畫了不少上海附近的風景。「清流」（圖4.5）以蘇州一座古石橋爲主題，遠望有房屋和遠山，近處則有小船在河中，岸上有兩人坐於石椅上，兩旁都有樹木。全畫也略帶塞尙的畫風，把石橋甚至遠山都拉得較近，與近景的樹木共同成爲構圖的主要因素。陳澄波的筆法十分自然，使人體會到畫中因素的優美。他回到台灣之後所作的「淡水」（圖4.6），以台北附近的淡水小鎮爲題材。但處理方法，仍以類似塞尙的畫風爲主，展現全部的空間，並把房子的瓦頂及窗戶，進行特別的排列，使全畫充滿了四方形、三角形、半圓形等不同形式以互相呼應。用色以紅爲主，與綠色、黑色相互對照，表現他在大自然中所見的主觀感受，探索樣式與色彩的和諧。

陳澄波的畫表明他雖然沒有到過歐洲，卻能深深地了解法國現代藝術的精神，了解到現代藝術的目的，是捕捉畫面的結構與和諧。因此陳澄波盡量用他

個人的手法，使畫面的構圖、用點、用線、及用色成爲最主要的表現因素，與歐洲現代繪畫的特色契合。

4.5　陳澄波　清流　1929　家族收藏

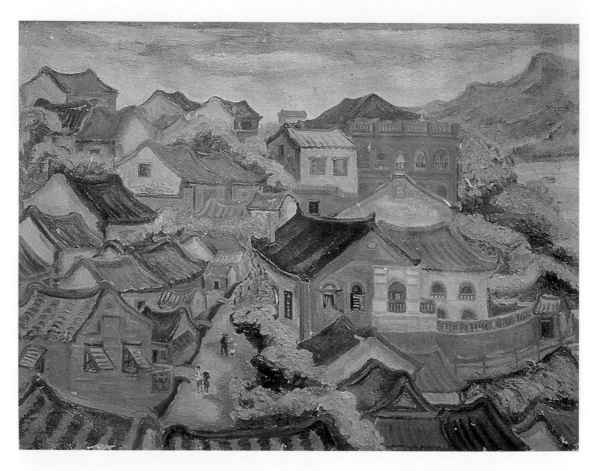

4.6
陳澄波
淡水　1935
國立台灣美術館藏

4.7
李梅樹
寧靜的村落　1927
家族收藏

李梅樹（1901-1982）

　　兩位生於二十世紀初年的台灣畫家李梅樹與廖繼春，其作品代表了台灣西洋畫風的成熟。李梅樹，台北人，他還在台灣的時候，曾隨石川欽一郎學過水彩畫。李梅樹於一九二八至一九三四年間，在東京美術學校學習。李梅樹到了日本之後，也是跟隨岡田三郎助學習。岡田的畫風，得自法國十九世紀末學院派的寫實畫法，李梅樹也就追隨此路，但他也在博物館中見到一些日本較早期的寫實作品，從而構成他的個人畫風。

　　「寧靜的村落」（圖4.7）為其早期之作，這種鄉村景色，有點近乎法國十九世紀中期的巴比塞派如米勒等的作品，也許是透過一些日本來的印本，得到些許的印象，但在用筆上卻要開放得多。不過在這一時期，已經有所表露他的藝術才能。畫中房子結構中的橫、直、斜三種因素，與前景的田野和後面的山景形成很好的對照，正好把握了鄉村之美。

　　「小憩之女」（圖4.8）是李梅樹回到台灣之後的作品，寫一個少女坐在院內的椅上，背景為花園景物。他所畫的少女，十分寫實，類似Renoir的畫風，注重肌肉的豐滿，而背景的花樹則已用了些後期印象派的技巧了。

　　「黃昏」（圖4.9），寫六個鄉村婦女與兒童，在郊野中的活動，其中一少女正從地上撿拾蕃薯。這種構圖，正是法國十九世紀晚期的Puvis de Chavannes的特點，在當時頗有影響，李梅樹可能就從岡田那裡學到了這種方法。畫中六人的安排，頗見用心，有向前、有向後、有直立、有屈身拾著，均以他的家人為模特兒。而李梅樹所注重的是人物的造型，其形象端莊，有骨有肉，但安排起來，又有一種半抽象美，為他的佳作。

　　李梅樹的畫以人物為主，多半描寫身邊的家人及友人，用較寫實的方法來描繪這些人物對生活的態度；其風景畫則以鄉村、郊野景色為主，有時亦以城市、庭園、或室內為題。他畫的人物，雖然沒有像Renoir的裸女那樣豐滿多姿，但也同樣表現了他們對生活的享受與滿足，反映了當時台灣中上等家庭人物的情趣。

4.8　李梅樹　小憩之女　1935　家族收藏

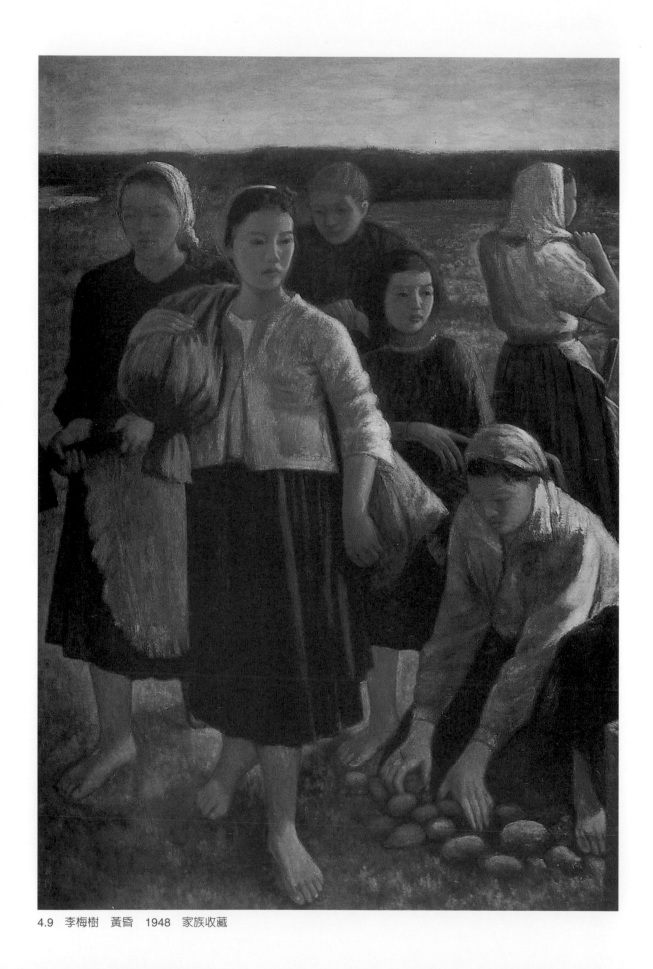

4.9　李梅樹　黃昏　1948　家族收藏

廖繼春（1902-1976）

　　另一位成就很高的畫家是廖繼春，台中人，於一九二二年入東京美術學校，從田邊至習畫。一九二七年畢業回台，在家鄉台南教中學，是台灣當時最有成就西洋畫家之一。廖繼春六次入選東京「帝展」，並是兩個美術協會「赤島社」及「台陽美術協會」的主要成員，也是「台展」的骨幹之一。一九四五年，台灣光復，重歸祖國，廖繼春的藝術也有新的發展。一九四七年，廖繼春被聘為台灣省立師範學院美勞國畫專修科的講師，這是當時台灣美術的最高學府。到了一九四九年，就改為台灣的台北師範學院美術系的教授。到了一九五五年，又改制成為台灣的國立師範大學，他繼續任教授數十年。

　　廖繼春後來在五、六十年代，在畫風上又有不斷的新發展。一九六二年他應美國國務院之請赴歐美考察，先到美國，走訪各大都市的博物館，其後又到歐洲，到處寫生。廖繼春在歐美所見的正是抽象表現派當紅的作品，得到很深的印象。回到台灣之後，一直都在嘗試各種不同的抽象技法，充分說明他是台灣第一代西洋畫家中，發展最多的一位。

　　廖繼春的重要性，在於他非常關注當時日本及法國美術新潮，並在畫中不斷試驗與吸收新的因素。他早期在日所做的「自畫像」（圖4.10）即證明了這一點。這張油畫與普通的自畫像不同的是，他把自己表現成一個嚴肅深思的人，而在畫眼部與面孔時，已可以看出他可能受到一點立體派的影響。當時的日本繪畫，受巴黎的影響很大，廖繼春當然也有所習染。不過，廖繼春也許並不完全了解立體派的理論，似乎仍在試驗中，後來廖繼春並未完全走這一條路。

　　廖繼春畢業回台之後所作的「芭蕉之庭」（圖4.11），畫一戶人家的庭院，一個在台灣很平常的景，被他畫的極為親切。畫在近景處為分立兩旁的兩株香蕉樹，構成一個圓拱，而從近到遠，可見家中的男女老少都在各自忙碌。院子中心，一大片陽光與近景的

芭蕉覆蓋而成的陰影，恰成很好的對照。這種寫法，與巴黎的野獸派相近。但廖繼春畫的是台灣本地的風土人情，充滿一種深厚的懷舊感。廖繼春這種把西洋畫風移植到台灣的嘗試，是極其成功的，無怪乎這張畫入選東京的九屆「帝展」了。

　　「荷花圖」（圖4.12）為廖繼春在師範學院給學生上寫生課時所作，是以師院校園內的池塘荷花為題，當時紅、白蓮花盛開，十分燦爛。這樣即興而作的荷花風景，使人想到法國畫家莫內晚年所畫的蓮塘景色，大概廖繼春在雜誌上看到過這些作品，但他所畫的卻並非莫內晚年的近乎完全抽象的印象派之作。廖繼春所畫的荷花與荷葉，還相當具體並稍帶些半抽象的意思，流露出自然天真的意趣。

4.10　廖繼春　自畫像　1926　家族收藏

4.11
廖繼春
芭蕉之庭　1928
家族收藏

4.12
廖繼春
荷花圖　1948
家族收藏

林玉山（1907-）

　　台灣在日本統治的後期，因為洋畫運動與日本緊密相連，所以發展得很快。相反地，原來台灣的國畫傳統，卻陷於低潮。但台灣在這時候，也有一個新的傳統，即所謂的「東洋畫」。東洋畫與國畫同樣是用毛筆、墨色、絹或宣紙，但其畫風卻是由日本傳來的，較突出的畫家有林玉山與陳進。

　　林玉山，嘉義人，生於一個富於藝術空氣的家庭。當時嘉義文化傳統深厚，不少文人藝術家聚居於此。林玉山自小就對文藝興趣甚濃，更得不少名士的培養，因此打下很好的根基。一九三六年，林玉山赴日深造，曾與陳澄波同住一段時期，後入川端畫學校，先習油畫，後來改學日本畫科。三年後畢業返台，仍回嘉義，組織畫社，推動美術發展。一九三五年林玉山再赴日本，在京都人堂本印象畫塾，得到著名畫師堂本的指導，一九三六年返台後，以「東洋畫」而名。林玉山的創作很多，時常在台展及省展展出。林玉山原在嘉義中學任教，光復後，於一九五一年赴台北任師範師院教師。一九五五年該校改制之後，林玉山就成為師大教授，直到退休。

　　林玉山小時原有國畫基礎，赴日後學習西洋畫和東洋畫，因此他的畫風是融會這三者而成的。「故園憶舊」（圖4.13）是林玉山在第二次赴日旅居京都時，憑記憶所作的家鄉風景。此畫對屋宇、樹木及人與車的描寫都十分寫實，而且用色甚重，畫於絹上有如油畫風味，頗具情趣，為當時在流行的合併油畫及日本畫而有的結果。

　　另一幅「歸途」（圖4.14）寫一個農家少女，戴草帽、著農衣，領著一頭大水牛，牛背上負有一大捆甘蔗，正在歸家途中，這是在台灣鄉下常見之景。畫中的人和牛均用粗線鉤畫輪廓，而後填色其中，這也是近乎油畫的作風，水牛畫得尤其真摯，牛頭甚有精神。但全畫並無背景，只見人與牛，接近國畫的傳統。表明林玉山意欲把國畫、東洋畫、及西洋畫三者

合併，這也是東洋畫的基本作風。

　　林玉山的畫，都為花鳥和動物，間作人物及山水，有的較類似國畫的工筆傳統，但卻是他融合東西兩個傳統的結果。自從台灣光復以後，他的畫以國畫為多，有時工筆、有時寫意，並時有題詞，可見林玉山對中國傳統，仍深有所好。

4.13　林玉山　故園憶舊　1935　國立台灣美術館藏

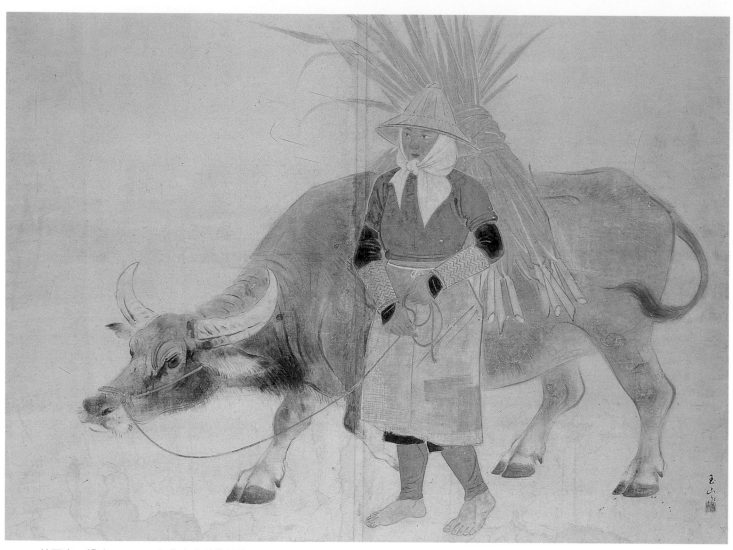

4.14　林玉山　歸途　1944　台北市立美術館藏

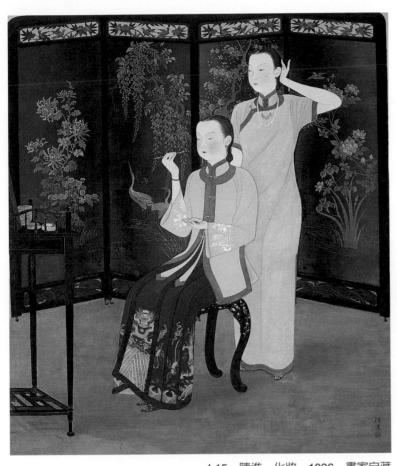

4.15　陳進　化妝　1936　畫家自藏

陳進（1907-1999）

　　陳進來自新竹，亦生於一九〇七年，由於父親是鄉長，因此能較早入學，就讀於台北第三高等女子學校。恰巧當時有日本教師鄉原古統專授東洋畫，對她特意栽培。畢業後，於一九二五年被送至東京美術學校，入東洋畫部。留學期間，所作的三幅畫曾回台參加台展，都獲入選，並與林玉山同時展出，從而建立起他們的地位。一九二九年，陳進畢業返台，參加專攻日本東洋畫的「栴檀社」，繼續創作，創下名聲。後於一九三八年在赴日定居東京，並繼續在台灣及日本展出。台灣光復後，返台定居，成為台灣最著名的東洋畫女畫家。

　　陳進用東洋畫技法，表現台灣的風土人物，自創一格，成為台灣最成功的人物畫家，此外也時作佛像。陳進的畫先用線條勾勒人或物的輪廓，而後進行填色。「化妝」（圖4.15）一圖寫她的大姐坐於凳上對鏡化妝，背後有一女子幫忙，二人均穿旗袍，甚為端莊，有寧靜之美。背後有一四屏，上畫有花鳥。此畫用色甚多，如二位美人的服飾，有淺藍、有黃色和紅色，細膩地表現了織錦的質感。用線也很精細，裝飾性甚濃，完全是東洋畫的技巧，助長婦女之美。

　　「阿里山」（圖4.16）則代表陳進的另一種作風。用膠彩絹本，近乎水彩，用筆雖較自由，但仍是東洋畫風。阿里山之頂，被畫得類似東洋畫中的富士山，而前景的數株樹木及後面的遠山和雲彩，都用了一種近乎圖案性的技巧，富於裝飾性。

　　陳進的畫，以描繪婦女為多，可以說是台灣上流社會的閨秀寫照。這些畫多以鉤勒為主，少用陰影，有些配以山水背景，均甚精彩。陳進用色頗重，也增強了裝飾性。她的花卉，華貴富麗，所用的線條與色彩，頗能增進花卉之美。從六十年代開始，陳進常到美國及歐洲旅行，並且常作寫生，記錄了她所到過的城市與勝景，而同樣能表現這些城市的氣氛與秀麗。陳進的畫，無論是人物、花卉、或山水，都似抒情

詩。正是通過他的努力，把日本的東洋畫帶到台灣，並且成為台灣美術的一個新傳統。

　　台灣的美術運動，一方面由於日本的影響，另一方面由於第一代畫家的天才，因而在台灣結了碩果，成為日據時代中台灣文化突出的代表。如果將台灣美術運動與日據時代的其他文化門類，如文學、音樂、戲劇、以及學術研究等來比較，則美術方面的成就可說超越了其他，成為代表台灣文化成就的高峰。

　　日據時代台灣美術運動的成就，是日本在統治後期培植台灣文化發展的成功之處。不過這種文化的培養，是隨著日本文化而走，因此日本明治維新後的西洋畫運動，也影響了台灣的發展，使台灣產生了第一代的西洋畫家。到了一九四五年光復之後，從大陸移來了大批美術家，如溥心畬、黃君璧、以及張大千等重新建立起國畫的傳統。但在洋畫方面，幾位重要的畫家，如徐悲鴻、林風眠、及劉海粟都未來台，因此台灣的洋畫家，如廖繼春、楊三郎、李石樵等，仍居洋畫的領導地位。

4.16　陳進　阿里山　1945　畫家自藏

第二部份　新變局的衝擊

在序言及前言中提到，在民國初年時中國歷史上發生國體巨變，由封建帝制蛻變爲民主共和。在社會及文化方面，從一個封建王朝轉而成爲廣泛接受西方思潮與文化的民國。這種轉變實由列強的壓力與中國的積弱，促成中國在內部產生不得不然的社會與文化變化。國體從帝制的瓦解，進而產生民國初年軍閥割據的分裂局面。西方文化的進入中國，已從五口通商開始，但上海可作爲民國初年西方文化進入中國的縮影。在各種外來文化進入中國中，西方的藝術思潮，藉由留歐與留日的學生及西方的藝術教育機制與方式在中國生根。進而促成民國初年對於中國畫的改革與調和，使之趨於現代化的方法上之爭論。

民初動盪政情

一九一一年的辛亥革命，結束了滿清二百六十餘年的統治。新政府在南京成立，推舉孫中山爲臨時大總統，但爲時僅三個月左右，即讓位於曾任清朝軍機大臣、北洋新軍統領，後又轉入革命的袁世凱繼任。袁世凱將政府移到其權力所在的北京，當時孫中山所創立的新政府剛剛成立，根基未固，而袁世凱又已早有稱帝之野心，所以對革命所帶來之轉變與改革，暗中施以阻力，造成北京政府的局勢混亂。

袁世凱及其他的個別官員，於一九一四年已開始圖謀復辟。適值歐戰爆發，日本借機進兵山東擬獲取原有德國之特權，繼之提出二十一條要求，使袁世凱疲於應付。袁世凱本人在此時稱帝，但即遭全國各地的反對，其帝國僅維持八十多天，便結束所謂的洪憲王朝。於是在辛亥革命後的十年間，各省多持由軍閥把持，呈現半獨立的狀態。原由孫中山領導的革命黨，並無實力以統一全國，隨之而來的是各省軍閥混戰，於是全國陷於動盪。

革命的策源地廣東及其南方一帶，在民國初年也不平靜。晚清時有廣西洪秀全的起義，建立太平天國。二十世紀初年，廣東人因有不少華僑遠赴美洲謀生，於是開始有人赴美求學，後來又到日本留學。孫中山的革命，因有香港、澳門的特殊背景，可以較自由地圖謀進行。此外孫中山還利用日本、甚至美國的便利以鼓吹革命，獲得一部份華僑及留學生的支持，以致革命成功，推翻滿清建立民國。因此民國初年，廣州的地位甚爲重要。孫中山在民初不斷來往於廣州、上海、南京、北京之間，以期建立一個能統一全國的新政府。當時的政治重心，有時亦在廣州，尤其是二十年代，新政府無論在北京或南京，都很難維持統一的局面，而全國政權亦四分五裂。於是孫中山決定在廣州發動第二次革命，創立黃埔陸軍軍官學校，建立新軍，雖然他不幸於一九二五年身故，但他的事業，由在廣州的國民黨人繼承。結果蔣中正成爲新的革命領導，一九二六年開始北伐，到了一九二七年達到了長江流域，就建都於南京，使全國得以有一個新的局面，較爲安定。

中西交會的窗口－上海

在民國初年於北京、南京及廣州所發生的軍政動亂中，上海相對地仍能保持安定。在民初的這一個階段，影響中國深遠的是新文化運動的發展。這是晚清時期到民國初年，大批留學生赴笈日本及歐美接受了新思想回來之後所直接產生的效果。中國學生之出洋留學始於一八九六年，其時正值甲午中日戰爭之後，中國戰敗，海軍全部覆沒，清朝要員此時才警覺到圖強救國的重要性。首先派十三人赴日本留學，因日本自一八六八年明治維新之後，全國實行君主立憲制，推行西化，不到三十年間，便已置身於歐美列強之

間。日本先於甲午戰役大敗清朝海軍，繼於庚子參加八國聯軍，打擊義和團，佔領北京。一九〇五年又於日俄戰爭，大敗俄軍，國勢因而大振。清廷希冀借鏡日本以求圖強，於是每年均派不少學生赴日留學，至一九〇六年留日學生已近萬人。赴歐美留學的學生，亦從一九〇六年開始，向英、法、德、俄，各派四名，其後每年增加。一九〇九年美國將庚子賠款轉用於選派學生留美，每年六十名。因此到民國成立時，每年赴日本及歐美留學的也已超過萬人。正是由他們從海外帶回來的新思想，促進了新文化運動的發展。

新文化引入中國的口徑，以上海為一顯著的地區。上海在辛亥革命之前，因五口通商而迅速的發展。從原來的一個小鎮，發展成中國對外貿易的商業中心。太平天國之亂後，不少江南地主及大戶人家遷移到上海租界，上海除了作為商業重鎮之外，同時也是一個避難的安全場所。晚清的二、三十年間，不少西方的影響，也經由上海傳入中國。重要的是，當時歐洲的社會革命思潮也是經由上海而傳入。由於上海租界區具有治外法權，所以便成為革命黨人匯聚的場所，他們計畫並發起各種起義以推翻滿清政府。「租界」雖然是歐美列強與清朝政府所簽訂喪權辱國條約的結果，但卻對中國的革命具有推波助瀾的作用。所以武昌起義之後，上海很快就宣布獨立，成為革命的重鎮之一。到了民國新政府成立之後，也一直沒有收回上海的租界區。

一九二五年，上海工人為抗議日本內外棉會社而舉行大規模的罷工，卻遭受租界區內英軍的屠殺，造成數十人死傷的「五卅慘案」。一九二七年，國共分裂，上海亦捲入政治紛爭，租界區開始呈現緊張的氣氛。日本繼「九一八事變」占領東三省之後，於一九三二年的一月二十八日侵略上海，中國第十九路軍奮起對抗。惟戰事多發生於華界及日租界，公共租界並未受太大損失。一九三七年，日本發動「蘆溝橋七七

事變」，占領華北之後，於同年八月一三日進攻上海，國軍抵抗數月，終不能支持。日軍則繼續攻往南京，長期對日抗戰從此開始。一九四一年，日本突襲珍珠港，美國正式對日宣戰。與此同時，日本占領了上海租界區，直到一九四五年無條件投降為止。抗戰勝利後，上海在社會及經濟各方面剛剛開始恢復，不久又捲入內戰之中，尤其是一九四八年，上海情況十分混亂，直到一九四九年五月，中共軍隊進駐上海，局勢才穩定下來。

民國初年開始，上海就一直是全國交通、經濟與文化的樞紐。在內路海運方面，上海因位居長江的出海口，開始有輪船沿著長江上溯漢口、重慶、以至於宜賓。原有的大運河可從杭州經蘇州、揚州，一直上接北京，也可以與上海連接。在沿海海運方面，輪船從上海往北可直達天津而接續北京，其間還經過青島及煙台等要地；朝南可到寧波、福州、廈門、汕頭、廣州及香港。海運交通另一重要的發展，則是與國外的聯繫。五口通商之後，即有歐美的輪船經常往返，前往日本更是便利，這使得中國與歐美、日本的聯繫更為密切。陸運方面，民國初年，上海與南京之間藉由京滬鐵路而通車。民國二十二年鎮江到南京的渡江橋面相通，由南京藉由以鎮江為起點的津浦鐵路而可直達天津、北京，成為中國沿岸的主要幹線，而上海則自然地成為全國交通的轉運點。

文化教育方面，上海有許多新的建樹和發展，其影響遍及全國。例如小、中、大學堂之設立，書局、雜誌、報紙的創設，都堪稱全國之首。大學之設立，最早便是由租界區內的外國人所倡辦的。一八七九年，美國教會合併兩所書院而成為聖約翰大學前身，於一九〇五年正式成為大學。一九〇二年，由德國僑民創辦同濟醫院，一九〇七年附設醫學院，後成立大學。一九〇三年，法國天主教會創辦震旦大學，一九〇五年遷入新校址。一九〇六年，美國浸信會創辦滬

江大學（初名爲浸會大學，後改稱爲滬江大學）。在外國的影響下，國人開始自行創辦大學，首先有復旦大學，後有暨南大學，又於一九一六年創設交通大學。自此，上海成爲全國大學最多的城市，而西方學術思想藉由學校教育傳入中國，上海也成爲溝通中西文化的橋樑。

出版事業方面，全國規模最大的商務印書館於一八九七年創立於上海，其後的中華書局成立於一九一二年，到了二〇年代，北新、開明等書店相繼成立。這些書店成立的主要目的是印行中小學教科書，並在各地設立分店以發行全國。此外在雜誌發行方面，商務印書館於一九〇四年創辦綜合性刊物《東方雜誌》。一九一二年，高劍父及其弟高奇峰至上海創辦《眞相畫報》，其中刊載照片甚多，可惜一年後停刊。一九二四年，第一本以圖片爲主的《良友畫報》亦已創刊，發行全國。報紙方面，一八七二年由英商所創辦的《申報》，於民國時，售予史量才，才開始由國人接辦。

對於全中國最有影響的是上海的電影事業，這是一種嶄新的民間娛樂媒材。最先由明星公司於一九二二年引進國內，其後又有大中華影業公司成立於一九二四年，一九二五年天一公司成立。到了三〇年代，更有聯華、藝華、電通等公司成立。由於一般民眾追求時尚的風潮，電影院很快就在全國各地普遍設立。這些電影公司，每年出片的數量約在十餘部左右，大多採用中國題材及演員。雖然這樣的出片量無法與美國電影相比，但仍能吸引相當的觀眾，並成爲全國頗具影響的新興文化事業。

西方藝術教育在中國

清末十多年間，由於外侮日多，朝中大臣如張之洞等先後提出自強運動。仿照日本及西方的教育制度，於是廢科舉、興辦學堂，以謀圖強。便有小學、中學、師範、法政、及工業學堂之設立，教授經、史、子以外的新知識，如算學、經濟、農政、工藝、商務等。美術課程最先開始於一九〇二年創立於南京的兩江優級師範學堂，設有圖畫、手工、音樂等課程，由李瑞清任監督。李瑞清（1867-1920），江西臨清人，光緒年間進士，本人亦爲書畫家。一九〇七年曾赴日本考察藝術教育，故在其任內，首次設有美術課程，稱爲圖畫手工科，開始培養美術人才。

新式教育制度的引進，促成民國以後的中國文化產生重大的變革。這時已有留學生陸續從日本、歐美返國，他們仿照日本及西方的方式，將舊有的學堂改制爲小學、中學、大學。尤其在上海租界區內，許多學校均爲外國人創辦，但所收的學生仍以中國爲主。民國以後也開始有美術學校相繼成立，但主要爲小型的學校，這些學校參照歐美的教育制度，將舊有的師徒學畫的方式轉變爲學校的訓練。從前是以書畫爲教學內容，老師除了傳授書畫，還兼及詩文篆刻。如今，書畫家的訓練就和以前不同了，除了改採日本及歐美的分科教授之外，授課的內容也更加多元化。

中國藝術教育制度，最初由日本引進。一方面上海租界區引進了許多西方的制度，尤其是關於學校及學院的籌辦與經營。另一方面，晚清時已有留學生陸續前往歐美接受教育。不過，明治維新之後全盤西化的日本，對中國知識青年最具吸引力。先後前往日本留學的有李叔同、陳師曾、高劍父等人，他們在回國之後，對美術教育均有所參與，並培育了許多優秀的人才。民國以後，由於人才需求的激增，特別是高等學校教職的缺乏，因而大量派遣學生出國留學。除了留學日本的學生每年均有所增加外，由於蔡元培在法國推動「勤工儉學」，使得前往法國留學的，也佔了不少的比例。杭州國立藝術院於一九二八年成立時，

全院的教員泰半均為留法歸國的。這些留日、留法的學生，對日後中國美術教育的推動具有決定性的影響。

美術教育在民國初年經由蔡元培的極力提倡，取得了嶄新的成就。蔡元培早年考取進士，後來加入革命陣營，還曾赴德國萊比錫大學就讀，修習過美術史及美學等課程。蔡元培於民初時先後擔任教育部長、北京大學校長、大學院院長、以及中央研究院院長。在其任內，極力推動美術教育，並提倡「以美育代宗教」說。蔡元培曾在北京大學成立畫法研究會，一九一八年設立國立北平藝術專科學校（初名北平美術專科學校）。一九二七年，國民政府定都南京後，蔡元培又鼓勵新成立的國立中央大學設立美術系。而後，蔡元培於一九二八年在杭州創辦西湖國立藝術院。這幾所學校均由政府開設，從此中國美術教育邁向了另一個新階段。

第五章
西方藝術的影響

自明朝中葉以來，由於西方天主教傳教士來華傳道，隨之帶來了西洋繪畫。到了清朝康熙、乾隆時代，更有郎世寧等義大利及法國傳教士在清廷任職，將歐洲的油畫技巧帶入清宮，專門畫帝王的肖像、起居生活、功業等等，因而有相當的影響。到了鴉片戰爭以後，五口通商以及租界成立，於是大量的西方文化傳入中國。隨著石印、銅版等新的印刷技巧的傳入，更加速了西方事物的到來。這些技術最先用於商業和傳教，而後漸漸服務於文化事業。從一八八四年起，擔任《申報》主筆的吳友如開始編繪《點石齋畫報》，為中國時事新聞風俗畫之開始。他還成立吳友如畫室，訓練了十多個畫家，不但以西法描繪中國傳統歷史文學的故事，更把當時中國社會日常生活的人物與住居描繪出來。此外，更進一步地將歐美要人的生活型態，藉由《點石齋畫報》介紹給國人，使國內開始對歐美文化有了視覺上的接觸。到了二十世紀，因鋅版印刷的傳入，有插圖之報紙及雜誌漸多。如高劍父、高奇峰兄弟於民國成立後在上海辦的《真相畫報》，已是以圖片為主的刊物，不過因政治關係，為期甚短，僅曇花一現。到了一九二七年，大型的《良友畫報》出現，最先用石印，後改銅版。一九三〇年後，又用影寫版，以攝影的形式給予一般人新的感受，成為影響最大的介紹中外時事與生活的畫刊，發行甚廣。

但是把西洋藝術與文化最直接介紹到中國的是留學生，首先的是到日本的留學生。中國人赴日本留學的歷史並不長，一八九六年中國海軍在甲午戰爭中為日本艦隊大敗，從而改變了千餘年來日本人因仰慕中國文化來華留學或考察的傳統。中國開始派遣留學生赴日本，研究日本從明治維新以來所發展的西方文化。最先由清廷派遣十三人，以後逐年大增。到了一九〇五至一九〇六年左右，達到了最高峰，自費赴日的在八千人以上。推翻清廷、建立民國的孫中山，也在這時常到日本號召留學生參加同盟會。在這些留學生中，也不少美術家，如李叔同、陳師曾、高劍父、高奇峰、陳樹人、何香凝等人，受到孫中山的感召而參加同盟會。這些留日的藝術家，都是以日本的洋畫運動為基幹，吸收了不少的西洋藝術的知識。民國之後，留學的人數依然有增無減。

中國繪畫比較大規模的洋畫發展始自日本。二十世紀初年，大量中國學生赴日留學，其中專攻美術的，有些進入東京美術學校，有些則進入一些個別畫家，如川端的畫室，從而開始受到油畫及水彩的訓練，較有系統的從日本美術家那裡獲得了歐洲藝術的觀念和技法。早期的留學生有陳抱一（1913年赴日）、汪亞塵、王悅之（均1915年）、朱屺瞻及江小鶼、許敦谷、胡根天等人（均1916年在日本），關良（1917年），丁衍庸、衛天霖等（均1920年）。到了二十年代，這些留學生陸續回國，多居住於上海，因為上海許多新成立的學校都需要師資。通過他們，西方藝術被有系統地介紹到中國來。此外，歐戰結束後，又有大量的留學生以「勤工儉學」的名義赴法留學。其中學美術的，有林風眠、徐悲鴻、林文錚、蔡威廉、龐薰琴等人。一九二五年後，這些留法的學生陸續返國，對中國美術發生重大的影響。如林風眠及徐悲鴻，曾先後任北京藝術專門學校校長，對中國的美術教育實施改革。但當時的北京政治動盪，他們旋即離京南下。結果在蔡元培的安排下，於杭州成立一所新的美術學校，由林風眠主持。一九二八年，林風眠赴杭州就任，把當時已回國的一大批留法的學生都請

來任教，完全採用了法國美術學校的制度。此外在南京成立的中央大學，原係由兩江師範改編而成。美術系由徐悲鴻主持，也一樣的用法國的制度來發展美術教育了。

　　二十年代，從法國或日本返國的中國畫家，多數帶回來歐洲較近代的油畫傳統。他們所受的影響不一，有些是從十九世紀中期的寫實派而來，有些從印象派而來，也有些往較近的野獸派或立體派而來。主要選擇人像、風景及靜物的題材，運用以寫實為主的技法，但又加一些較自由的筆法，從而接近新的表現。但在法國及其他國家的美術學院內，主要還是教授學院派繪畫。他們多秉承文藝復興以來的傳統，以古希臘羅馬神話、聖經故事、或古今英雄美人等為題材，而用寫實的方法，畫成巨幅構圖，表現宗教或民族的精神。這種學院派作風，也為不少中國學生所接受。對於這種作風最為醉心的，是曾經在德國學習美術史，回國後任民國第一任教育總長，後來又任北京大學校長的蔡元培。蔡元培對現代中國美術的貢獻，是沒有人可以相提並論的。

蔡元培（1868-1940）的提倡

　　蔡元培為浙江紹興人，生於一八六八年，十七歲考取秀才，二十三歲做舉人，二十六歲成進士，授翰林院庶吉士，後升編修，即開始注意外文書籍。一八九八年，戊戌變法運動失敗後，蔡元培因同情變革，辭職返鄉，任中西學堂監督。一九○一年，特赴上海，執教於南洋公學，並開始接受革命思想。一九○二年，蔡元培首次出國赴日本，一年後即參加光復會，從事革命工作。一九○五年，中國革命同盟會在東京成立，派蔡元培為上海分會會長。一九○七年，蔡元培隨駐德公使孫寶琦經西伯利亞赴柏林，先學德語一年，次年轉到南部的萊比錫大學攻讀西方哲學、文學、人類學、心理學、以及美術史與美學等科目，為期三年。最後一年所選的美學及古代希臘雕刻、羅馬時代建築與雕刻、萊興（Lessing）的《拉奧孔》（Laokoon）和十六、七世紀荷蘭繪畫等。表明蔡元培是頭一位中國人赴歐選讀美學及美術史課程的人，對他日後提倡新的美術教育，影響很大。

　　蔡元培留德四年，國內辛亥革命成功，孫中山立刻召他回國，被任命為新政府的教育總長，但因當時孫中山與袁世凱有權力之爭，一切新政多受袁世凱所阻撓而難以執行，於是蔡元培再赴德國。一九一四年，歐戰發生，轉赴法國。蔡元培在法國，以教育總長的身份，創辦了幾樁重要的教育工作。一是在法國的華工教育。歐戰時，法國政府因法國人民均去參戰，特與中國協商，在華招募華工，赴法參加戰時工作，前後共招二十餘萬人。此批工人，多由農民出身，所受教育較少，在法人地生疏，生活甚苦。蔡元培特辦華工學校，招了二十多個留學生，來給他們以德智的教育，並自己編了數十課講義。第二，蔡元培與當時在法的吳稚暉、李石曾等，辦了一個「勤工儉學」會，以助中國青年赴法讀書。這個計畫，對當時中國學生極具吸引力，於歐戰一九一八年結束後，即有大批青年赴法，以後兩三年間赴法留學，約有二千

人之多，包括周恩來、陳毅、鄧小平等人，都在此時赴法。第三，蔡元培與吳稚暉、李石曾等，又在法國里昂城建立中法大學，雖然這個計畫並不太成功，但也可以證明他推動教育工作的努力。

蔡元培在教育總長任內，因新政府剛成立，組織甚少，權力有限，故難於有何建樹，但卻可以表達他的理想。他開始擬了許多計畫，把學制從清朝的舊制轉到仿歐洲教育的新制。一九一二年蔡元培在一篇〈對於新教育之意見〉的文章內（發表於《民立報》），提出較具體的五項建議：一、軍國民主義教育，二、時利主義教育，三、公民道德教育，四、世界觀教育，五、美感教育。均依照他在德國四年間所學得的西方文化精華而構成。其中最特別的，就是在五項之中，美感教育成為重要的一項。在他的觀念中，美感可以把人生理想化，超越人世間的一切矛盾與衝突，從而達到世界大同。在這理想體系中，蔡元培充分表現他對美術的重視。於是在短短的數月間，他就召請了年輕的魯迅及王雲五和其他的人才入部工作。

一九一四年正是袁世凱準備稱帝，用武力打擊孫中山及其他革命份子的時候。蔡元培代表孫中山，到北京與袁世凱力爭，沒有成功，於是辭去教育總長一職，亡命海外，在法國推動上述的幾項工作。待袁世凱失敗，羞憤而死之後，他於一九一六年秋，在法國收到新任教育部長范源廉電報，請他出掌北京大學。他欣然接受，並即返國，於一九一七年初接掌北大。

北京大學的前身為京師大學堂，是戊戌維新運動時成立的。民國成立後，蔡元培任教育總長時，即把京師大學堂改為國立北京大學校，因此他是全國第一所大學。但因為前清時期，官場習氣太濃，學校甚為腐化。蔡元培到任之後，立即大事改革，將原來許多教師辭去，轉而請了一群年輕而多在歐美或日本留學歸來的新人任教。如請到陳獨秀任文科學長，李大

釗、胡適、劉半農、周作人、朱家驊、梁漱溟、丁文江、李四光、翁文灝、王寵惠、羅文幹、馬寅初等人擔任教授，當時這批人大多為二十多歲的青年。蔡元培之能推動改革，有賴於他們的苦幹與魅力。

蔡元培還在北大成立了許多研究會，「畫法研究會」為其中之一，請了曾留日的陳師曾、留學英國的金城為導師，當時年輕的徐悲鴻剛從日本回來，亦被請為導師。此外也是由於蔡元培的推動，成立的一所北京美術學校，校長由剛留日歸來二十多歲的鄭錦擔任。

就在蔡元培任內，兩個重大的文化運動，都由北大發動。一是一九一七年的「新文學運動」，是由陳獨秀等編輯的《新青年》雜誌所推動的以白話文為主的運動。由從該年二月號陳獨秀發表「文學革命論」開始，胡適、魯迅等的白話文詩歌及小說都在此發表。這個運動影響全國，都改用白話文，變成一種新文化運動。

其次，在蔡元培任校長期間，對全國影響更大的「五四運動」也是在北大發動的。當時的起因是歐戰結束後，我國外交在巴黎和會中完全失敗。該和約把德國原在山東的特權，全轉給日本。北大師生聞訊，異常憤慨，就舉行大遊行示威，聯合北京其他大專學生參加，成為震動全國的愛國運動。在這場運動中，蔡元培並未出面任領導人，但他對學生的表現完全支持。雖然蔡元培為此事受了不少政府保守派的攻擊，並引咎辭職，但因為學生及教職員的熱烈擁護，他又答應復職。蔡元培任北大校長共十年（1917-1927），這期間正是北京政局最動盪之際。他將全校完全變革，成為一所現代大學，居全國領導地位。但因此也受到不少的攻擊，曾五次辭職出國，但又為師生挽留，因而實在校中視事的時間，僅五年多左右。但即使如此，也有不少建樹。

在任北大校長這十年間，蔡元培對美術也有不少

貢獻，首先是他的「以美育代宗教說」。這是他於一九一七年在一個演講中首倡的，他留德數年，學了美學及美術史，再回頭研究中國的情形，而得出的結論。蔡元培認為在現代社會中，宗教地位已成過去，應該以美育替代。這個理論，雖然沒有完全推行，但對當時全國美術的保守空氣，給予一個很大的衝擊。其次，由於蔡元培的建議與支持，北京美術學校於一九一八年正式成立，由日本留學歸來的鄭錦任校長，這是由政府興辦藝術學校的開始。一九二五年，改為國立藝術專門學校，由剛留法回國的林風眠任校長。這兩位校長就任時都還是二十多歲的年輕人，這也是蔡元培的一貫作風，注重人才，著意創新，大膽執行，從而開創了中國的新美術教育。

二十年代，華北局勢混亂，北京政府為投機政客所支配，而華北軍事都由幾個軍閥控制。這些情形，影響了高等教育的發展，蔡元培在北大時期間，曾多次辭職，或出洋考察，以避政治風雲。林風眠就任國立藝術專門學校不到兩年，亦被迫辭職。一九二七年，國立藝術專門學校併入北京大學，改稱美術專門部。翌年改為藝術學院，聘徐悲鴻為院長。徐悲鴻亦剛從法國回來不久，但就任之後，北京環境惡劣，不到三個月，就辭職南下。當時北伐已經成功，國民政府由蔣中正領導，建都南京。蔡元培亦辭去北大校長職，到南京任大學院長（即教育部之前身）。以蔡元培的新地位，推薦林風眠籌組一所新的國立藝術院，一九二八年在杭州西子湖成立。此外，他們又介紹徐悲鴻到新成立的國立中央大學教育學院的藝術教育專修科（原江蘇省立藝術專修科合併而來）任教，該科後來改為藝術系，徐悲鴻任教授，後為系主任，建立了全國大學中最強的一個藝術系。因此北京（1927年改為北平）、杭州、及南京三地都建立了藝術教育的重心，把歐洲的制度引入了中國，西畫與國畫並重，從而實施了蔡元培的理想，這些都是蔡元培為藝術發展所做的貢獻。

林風眠 （1900-1991）

蔡元培在法的時間，正與林風眠同時。林風眠受到蔡元培的重視，可以從林風眠的畫藝成就來考察。林風眠除了進入巴黎的法國國立高等美術學校並獲得畢業之外，還有作品入選法國沙龍，又與一些同輩組織了一個「霍普斯會」推行藝術工作。一九二四年林風眠與其他一些留法的中國美術家組織成立留歐中國美術展覽會籌備委員會，請蔡元培任名譽會長。該年五月，他們就在德國邊境的法國城市STRASBOURG展出，由蔡元培作序。

其次，林風眠在法國所做的畫，與法國學院派的作風甚為接近，這也許是他最受蔡元培的賞識的原因。林風眠一九二四年所作的「摸索」，與歐洲名作如拉菲爾的「雅典學派」及英格爾的「荷馬加冕」等相類，全畫繪滿古今偉人，如耶穌、荷馬、米開朗基羅、伽利略、以及托爾斯泰、歌德、易卜生、梵谷等，主要是對這些偉人的禮讚，歌頌他們對人類的貢獻。這張畫作為林風眠的力作，被選入法國沙龍，極受蔡元培的賞識。

再者，林風眠在巴黎時，與同時在法國的一批中國留學生，如林文錚、吳大羽、劉既漂、王悅之等人，除了在柯羅蒙教授指導下學了歐洲文藝復興以來的繪畫傳統以外，還密切關注學院外的新潮流。對於中國學生們而言，所有的新發展，都十分新鮮。因此從各方面接受了這些新的創作觀念和手法，並在自己的藝術發展中反映出來。以致雖然林風眠還十分年輕，蔡元培即已經非常重視他的成就。

一九二五年，當蔡元培還在法國的時候，林風眠就受了蔡元培的推薦，出任北京國立藝術專門學校校長。該校原創於一九一八年，是由蔡元培任北京大學校長時倡建的。但那個時期的學校情形甚差，故蔡元培極力主張改革，因此推林風眠為校長，當時林風眠僅二十五、六歲左右。林風眠接受任命後，即全家回國，於一九二六年九月抵北京，開始革新，不過北京

當時正處在軍閥專橫的時代。故到了一九二七年七月，林風眠就辭去北京藝專之職。其時恰逢國民革命北伐成功，政府定都南京，任命蔡元培為大學院院長（相當於後來的教育部），蔡元培隨即任命林風眠為藝術教育委員會主任委員。後又提議設立一所國立藝術大學，選址杭州，即西湖國立藝術院，由林風眠任校長。

林風眠著手成立國立藝術院時，帶了一班原在巴黎學美術的留學生，並有外國的教授，如法國的安椎·克羅多，從事新的美術教育。從此由杭州開始了極力推行洋畫教育的風氣，當時林文錚為教務長、吳大羽為西畫系主任、李金髮為雕塑系主任、劉既漂任圖案系主任，這些都是原在巴黎的同學，只有國畫系主任潘天壽沒有留過學。所以該校的藝術理念，無論在教學還是創作上，都有了極強的法國色彩。

一九三七年秋，日本繼蘆溝橋事變之後，佔領平津，自八一三開始猛攻上海。國軍最先作強烈抵抗，到了深秋，上海失守，日軍繼而直趨南京，杭州亦告失陷。國立藝專奉命向西遷移，先到江西龍虎山，後繼續西移，到了湖南沅陵，奉教育部命與南遷的北平國立藝專合而為一。林風眠即辭職離校，住在重慶近郊，專心注力於繪畫的創造。

抗戰勝利後，林風眠回到上海，繼續他的創作生涯。不過那時他的境況已與以前完全不同。這其中的一個原因，是他的支持人蔡元培雖是最先的大學校長，但在國民政府定都於南京（1927年）後，其影響力慢慢為一批新進的官員所代替，以致抗戰開始後，蔡元培也沒有隨政府遷到重慶，而卜居香港，並於一九四〇年逝於香港。因此在整個抗戰期間，林風眠失去了他的最大支持者，因而境況較差了。

林風眠的作品，一直都用較為嚴肅的題材，寫人生的艱苦旅程。他回國之後的作品，有「民間」（1926年）寫街頭的一角，和三幅連貫的畫，「人道」

（1927年）、「痛苦」（1929年）、「悲哀」（1934年），都是寫黑暗社會中的死難者。此外他還畫過「金色的顫動」（1928年），象徵自由、平等、博愛，以男女的人體來表現，這些都是林風眠的油畫畫作，可惜到現在均已不存在。雖有些照片，亦模糊不清，因此不能完全了解他那一個階段的藝術與理想，但是這些畫也就是給蔡元培印象最深刻的作品。

在巴黎時期，林風眠創作了一些巨型油畫，除了「摸索」之外，另有「古舞」則以希臘少女爲題材，「克里阿巴之春思」描寫埃及女王，「羅朗」則寫法國的中古英雄，又畫「金字塔」來描寫黃昏時白翼天女撫琴於獅身人像斯芬獅前的景致，及表現英國詩人拜倫敘事詩的「戰慄於惡魔之前」和「唐又漢之決鬥」等。但林風眠又同時畫了一些他在柏林所見的情形，如「柏林咖啡」及德國沿海居民生活的「平靜」等作品。這些都表明他旅歐期間，對眼見的歐洲古今文化都十分傾慕，因而有不同的嘗試，亦可進行個人的表

現，而這也是林風眠特別受蔡元培關注的原因。可惜這些作品都已不存在，只有一些模糊的照片讓我們稍微領略他早年的畫風。

在現存的畫中，有一張名爲「痛苦」（圖5.1）的油畫，是一九八九林風眠在香港定居以後的作品。在他居香港的數年中，曾經重畫了不少自己以前的作品，而且各種作風都有。因此「痛苦」很可能是仿造他於一九二九年在杭州所作同一畫題的作品。大概原作尺寸極大，其中所畫的人物較多，此幅尺寸較小，可能只按照原來構圖的一部份而作。不過林風眠這幅作品的主要意義在於畫風是受了畢卡索一九○七年所作的「亞維儂的姑娘」的影響而作，這是畢卡索開始受了非洲雕像影響而作的畫，是畢卡索畫風轉變期中重要作品之一，也是畢卡索立體派作風的第一步。林風眠在巴黎時，可能曾見此畫（目前此畫在紐約現代美術館中，但二十年代初期當仍在巴黎，不然林風眠在雜誌中也可以常見到此畫印本）。林風眠在此畫以

5.1　林風眠　痛苦

三個裸女的人體來表現人類的痛苦，而在他們的面孔
中，林風眠用了畢卡索仿非洲雕塑影響的方法來表
現。因此在這畫風，可以表明林風眠在巴黎時，也曾
受了當時巴黎最前進畫風的影響。另一張「構圖」
（圖5.2）爲一九三四年之作，本來大概有一個標題，
但已無從查考。不過畫風方面，仍表現了很強的立體
派空間。

　　杭州國立藝專成立之後，不到十年，抗戰開始。
在林風眠這一時期的作品中，以「秋行」（圖5.3）最
爲特別。此畫在中國傳統繪畫工具上，採用鉛筆和水
彩顏色，於絹上繪成，並裱成掛軸。原是爲參加紀念
比利時獨立百週年博覽會所辦的展覽而作。全畫描寫
兩騎士（可能爲一男一女），乘一白一褐兩馬，自右
向左奔馳，背景的林木，半爲煙霧籠罩。無論題材與
構圖，都有不少傳統國畫的因素。但在表現方面，卻
深受西方影響，尤其是馬及人物頗似有點法國立體派
的影響。背景的隱約樹木也正如法國十九世紀的畫

5.2　林風眠　構圖

5.3　林風眠　秋行　波士頓博物館藏

5.4　林風眠　海岸　舊金山曹仲英藏

5.5　林風眠　海鷗

風，露出不少他在德、法多年所受到的西洋影響。林風眠個人此時的畫風，大抵希望能夠中西融會。

林風眠的水墨畫中，有兩張海岸風景，一為「海岸」（圖5.4），一為「海鷗」（圖5.5），都顯示出他用毛筆，也可以發揮他的技能。林風眠畫海岸的巨石及飛翔的海鷗，都用極粗的線條，簡潔而有力，能夠把握住海邊的情調。除用墨以外，他還加用一些蔚藍和赭石的水彩顏色。因此兩張小畫，雖用中國毛筆，但在取景、構圖、以及表現上，都完全是西洋水彩畫的作風。不過林風眠用了毛筆來畫，也就表示他中西兼用的作品。

在重慶的時候，林風眠獨立生活，甚為清苦，而且也沒有能力購買油彩作大型油畫。於是開始作二尺左右平方的水墨畫。用筆及構圖都甚為簡單，成為他的新作風。這種新作風，多在抒情方面著手，有時寫些西湖的景色，有時則畫些近乎馬蒂斯的美女風格，有時也寫些靜物，與他早期的作品面貌完全不同了。如一九三九年的「江畔」，又如一九三一年的「小品」，一九四五年的「仕女」等。雖然還有一些林風眠在巴黎時代所見到的畫風，但開始表現他已經發展了自身的作風了。

一九四六年，抗戰已經結束。林風眠也回到已遷回杭州的中國藝術院執教，並與家人團聚。在這期間，他為一位友人畫了一張差不多完全是中國傳統的「水墨山水」（圖5.6）掛軸。全畫構圖也從傳統的宋元畫而來，從遠處的雙峰，到中景為雲霧半掩的樹叢，有一小溪從中流下，直達前景，這些都是十分標準的中國構圖。所不同的是，他畫山峰及巨石，都用強而硬的線條，沒有用傳統的皴法，樹幹及枝葉，亦大致如此。不過此畫都表露了林風眠對傳統國畫，亦有他的認識，而且能用這種傳統的作風，來表達他的詩情。

另一張水彩畫「柳堤飛雁」（圖5.7），可能也是

（二）共產黨佔領區的木刻家

參加木刻技法講習會的學員中，有些原是杭州藝術專科學校的學生，由於他們及其他數人兩年前在杭州所成立的「一八藝社」，次年在上海成立「一八藝社研究所」，均得到魯迅的支持。剛巧這一年發生了日本帝國主義者侵略東北的「九一八」事件，他們就作了一些木刻傳單張貼街頭。一九三二年，日本入侵上海，一八藝社研究所在江灣的社址被砲火所毀，他們就搬到法租界，另外成立了「春地美術研究所」，團員又新增從杭州來的力揚，及剛從法國留學回來的艾青。

當時上海的政治環境很差，因這些美術團體都與左翼聯盟有關，他們都遭到當時政府的查封，展覽也被取締，有些成員如江豐、艾青等，都被捕入獄。但他們又改頭換面，繼續成立「野風畫會」、「MK木刻研究會」、以及「野穗社」等，都以木刻為主要的藝術表現。後來又在杭州國立藝專內成立「木鈴木刻研究社」，在上海美專成立「濤空畫會」等。這些都證明參加木刻運動的畫家日漸增多，雖然其成員有被逮捕的，社址有受查封的，但參加的人一天天增加，形成一個很活躍的運動了。

從一九三一年到一九三七年抗日戰爭正式爆發這一段時間，木刻運動，不但在上海與杭州繼續高漲，而且很快就傳到全國許多其他的城市。廣州市立美術學校內就於一九三四年成立了「現代版畫會」，參加者計有二十七人，包括李樺、賴少其、唐英偉等。一九三五年平津木刻研究會主辦一個「全國木刻聯合展覽會」展出木刻二百餘幅，除在北平展覽外，還到天津、濟南、漢口、太原、上海等地展出，表明木刻運動已播及全國各大城市。

江豐（1910-1982）

在這一階段早期的木刻運動中，最為突出的一些木刻家，有不少都成為後來共產黨在陝北延安建立基地後的藝術領袖，其中最重要的是江豐。江豐是上海川沙人，少時家境貧寒，曾當工人，業餘參加白鵝繪畫研究所習西畫，後受魯迅影響，參加內山嘉吉的木刻講習所，開始對木刻全心研究。「九一八」之後，曾組織反日的木刻宣傳運動，後被捕入獄，釋放後，繼續從事木刻工作。一九三七年「七七」事變後，江豐赴延安。當魯迅藝術文學院成立後，江豐曾任美術系教師、美術部主任。以後在共黨政權成立後，還擔任過一些很重要的職位。

江豐最早期的作品，如「要求抗戰者‧殺」（圖6.1），作於「九一八」之後。除了反日之外，還表示他對國民黨的憤怒。在這幅早期的作品中，江豐的刀法顯然還不夠靈活，所描寫的一些遊行民眾的臉孔，明顯受了歐洲木刻藝術家如柯洛維支的影響，運用木刻的簡化刀峰，強調憤怒的情緒，並利用斜角的構圖極強烈的黑白對比，來增強全畫的效果。數年後，創作了「向北站進軍」（圖6.2），描寫抗戰開始時，上海工人拿了他們的扁擔、桿棍之類的簡單武器，去上海的北站，抵抗日軍的侵略。這時他的刀法已相當純熟，構圖複雜，代表江豐的木刻技巧已經成熟，可以運用自如地來表達他的意思了。

一九三七年江豐到了延安，由於他是木刻講習所最早的成員之一，而且和魯迅的關係又很密切，又曾二度入獄，因此他在延安的地位日漸重要。等到魯迅藝術學院成立，江豐不久就升為藝術系主任。就在這個時候，他以牢中的記憶創作了「國民黨獄中的政治犯」（圖6.3），他的技巧完全能很自然地把握屋宇的牆壁、房頂、及地板等刻畫出來。最重要的是人物的個性，都從其臉孔表露出來。江豐更在畫中刻了一首囚徒所寫的歌「堅壁和重門，鐵窗和鐐銬，鎖得了我們的身，鎖不了我們的心」，這是江豐在延安魯藝時

5.4　林風眠　海岸　舊金山曹仲英藏

5.5　林風眠　海鷗

風，露出不少他在德、法多年所受到的西洋影響。林風眠個人此時的畫風，大抵希望能夠中西融會。

林風眠的水墨畫中，有兩張海岸風景，一爲「海岸」（圖5.4），一爲「海鷗」（圖5.5），都顯示出他用毛筆，也可以發揮他的技能。林風眠畫海岸的巨石及飛翔的海鷗，都用極粗的線條，簡潔而有力，能夠把握住海邊的情調。除用墨以外，他還加用一些蔚藍和赭石的水彩顏色。因此兩張小畫，雖用中國毛筆，但在取景、構圖、以及表現上，都完全是西洋水彩畫的作風。不過林風眠用了毛筆來畫，也就表示他中西兼用的作品。

在重慶的時候，林風眠獨立生活，甚爲清苦，而且也沒有能力購買油彩作大型油畫。於是開始作二尺左右平方的水墨畫。用筆及構圖都甚爲簡單，成爲他的新作風。這種新作風，多在抒情方面著手，有時寫些西湖的景色，有時則畫些近乎馬蒂斯的美女風格，有時也寫些靜物，與他早期的作品面貌完全不同了。如一九三九年的「江畔」，又如一九三一年的「小品」，一九四五年的「仕女」等。雖然還有一些林風眠在巴黎時代所見到的畫風，但開始表現他已經發展了自身的作風了。

一九四六年，抗戰已經結束。林風眠也回到已遷回杭州的中國藝術院執教，並與家人團聚。在這期間，他爲一位友人畫了一張差不多完全是中國傳統的「水墨山水」（圖5.6）掛軸。全畫構圖也從傳統的宋元畫而來，從遠處的雙峰，到中景爲雲霧半掩的樹叢，有一小溪從中流下，直達前景，這些都是十分標準的中國構圖。所不同的是，他畫山峰及巨石，都用強而硬的線條，沒有用傳統的皴法，樹幹及枝葉，亦大致如此。不過此畫都表露了林風眠對傳統國畫，亦有他的認識，而且能用這種傳統的作風，來表達他的詩情。

另一張水彩畫「柳堤飛雁」（圖5.7），可能也是

同時代的作品。這是一種西湖常見的景色，是林風眠
在戰前已發展了一種常用的題材與構圖。此圖以湖的
兩岸之柳樹為主，中有一飛鳥，自右向左飛翔，全畫
充滿詩意。從堤岸以至湖水的遠景，都用粗筆畫成。
對岸之屋宇，水上之倒影，天空之雲彩，都極其簡練
而充滿韻律。此類以表現西湖詩意的題材，常常出現
於後期的畫作之中。

5.7　林風眠　柳堤飛雁　舊金山費賽神父藏

5.6　林風眠　水墨山水　1946　舊金山曹仲英藏

徐悲鴻（1895-1953）

　　另一位獲蔡元培極力支持的油畫家是徐悲鴻。徐悲鴻一八九五年生於宜興，少年時即以畫聞名。一九一四年赴上海，得到在上海辦審美畫館的高劍父、高奇峰兄弟的賞識。後入震旦大學讀法文，並得識康有為，甚受器重，又赴日本研習。歸國後，被蔡元培聘為北京大學畫法研究所導師。一九一九年，徐悲鴻得蔡元培的推薦，獲公費赴法留學，入巴黎國立高等美術學校。一九二五年，曾短期回國，為康有為寫像，極受欣賞，後再返歐洲。一九二七年，帶著復興中國繪畫的雄心回到上海，協同田漢等創立南國藝術學院。一九二八年，經蔡元培推薦，兼任新成立的南京中央大學藝術系教授。到該年年底，又奉派赴北平繼林風眠之職，任北平藝術學院院長。不久即因當時北平政局十分複雜而辭職，回到南京任中大教授，後來並兼任系主任。

　　蔡元培賞識徐悲鴻的原因，根植於徐悲鴻以藝術為傳統文化代表的觀念。蔡元培希望中國畫家能夠仿照歐洲的藝術傳統，多畫一些有關祖國歷史文化的題材，來表現國家的精神。徐悲鴻早期就畫過不少這種作品，如「田橫五百士」、「奚我後」，以及抗戰時期在印度大吉嶺作的「愚公移山」等，這些都可在蔡元培的理想中找到根源。這些中國早年西洋畫的發展，可以證明在初期一般留學生在歐美的影響下，希望能改革中國美術的理想。從最初高劍父與高奇峰在日本受到新日本畫的影響，回國後提倡新國畫運動。隨後李叔同、陳師曾等留日畫家，亦介紹了不少關於美術教育方面的新思想。但西方的影響是在民國初年大批學生赴歐留學之後，而有較全面的發展。蔡元培除了創立了北京大學畫法研究會、北京藝術學院，以及後來推崇林風眠、徐悲鴻、劉海粟等舉動，極力提倡新的油畫作風，都切實影響了二十世紀的中國美術。後來由於蔡元培在政治上的地位消失了，使得許多理想都未能實現。

　　抗戰時候，徐悲鴻也和林風眠隨著蔡元培在政治上的失勢，在經濟與心情上有重大的轉折，同時在題材及畫風上也作了方向的調整。雖然他在重慶的數年中仍以屈原〈九歌〉、杜甫詩意等為題材，但已轉向抒情方面了。林風眠多用水彩作小品，徐悲鴻則回到使用宣紙毛筆的國畫寫馬、寫動物、寫山水等，成了他一般為人所熟知的畫風了。

　　一九四六年，抗戰結束後，徐悲鴻受任為北平國立藝專校長。帶了一大批新人包括吳作人、葉淺予、艾中信、李可染、李樺等，代替了原來的教授。到了一九四九年後，該校被改為中央美術學院，從此徐悲鴻的許多理想，都由其弟子繼續實現。這對後來中國大陸繪畫的發展，產生了很大的影響。

　　從目前留存下來的作品來看，林風眠與徐悲鴻雖然於同一時期旅歐，並都進入了法國巴黎高等美術學院，而且都曾在一段時間生活過柏林，但兩人的看法與經驗，卻似乎不大相同，因此他們所走的道路也各有特色。二十年代初期，在巴黎以及歐洲其他的都會，藝術方面已有很大的變動。雖然在學院內仍以保守為宗，但在學院外，諸如立體派、野獸派，以至於達達、超現實主義、抽象派的發展，都已甚囂塵上。因而在巴黎的中國留學生中，其取向各有不同。

　　徐悲鴻的經驗與發展則有不同，他在法國巴黎國立高等學院內，從師弗拉蒙教授，也曾經短時間隨柯羅蒙教授學畫，在校外主要受達仰的影響。從徐悲鴻目前留下的作品中，我們可以看到其技巧之高超，尤其在素描人像方面，有很高的成就。同時，徐悲鴻也作了一些表現歐洲古代傳說或故事的畫，如「奴隸與獅」（1924年），寫羅馬時代基督徒受羅馬貴族虐待的故事，以及「莎樂美」（在法國時作）等作品。但等徐悲鴻回國之後，就開始作一些取材於中國古代歷史或傳說的巨型油畫，包括「田橫五百士」（圖5.8）、「奚我后」、以至「愚公移山」（圖5.9）等，這些都是

5.8 徐悲鴻 田橫五百士

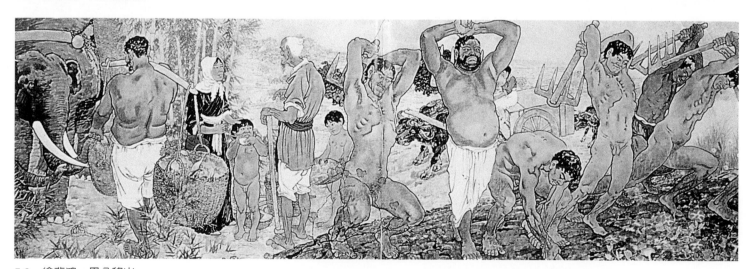

5.9 徐悲鴻 愚公移山

徐悲鴻受到法國學院派的影響，並在蔡元培的鼓勵之下完成的。林風眠及徐悲鴻在法國及回國初期時，都很有雄心來作一些歷史意義的巨作，可惜抗戰後，蔡元培早已身故，而其他的領袖中，未曾給予這類畫的創作以支持。而且抗戰期間，抗日和民族的命運已經吸引了一切的視線，新興的木刻運動亦把美術與現實拉在一起，而將畫家的目光轉移了。

從北伐時代起，這種記錄現代歷史的大型作品，也在國內獲得了發展，主要爲梁鼎銘、梁又銘、梁中銘三兄弟。他們都曾參加北伐的政治工作，後來一直在南京政府中擔任政治宣傳的工作。梁家三兄弟在南京的時候，曾經畫過一個大型的「北伐戰史」。抗戰後，又作了「抗戰畫史」，反映現代國民革命以來的軍事成就。這種作品，可惜留存的不多，只能從文獻記錄中去想像他們了。

劉海粟（1896-1994）

除了他們二位以外，第三位最具影響的西洋畫家是劉海粟。劉海粟是江蘇武進人，在鄉間長大，並受過早期繪畫的訓練。辛亥革命後，劉海粟來到上海，入周湘創辦的「布景畫傳習所」，後與張聿光、烏始光等成立上海美術院，年方十七歲，任副校長。此校後來又改爲上海國畫美術院、上海美術專科學校。因爲辦的時間較早，所以學生一直很多，抗戰前曾達到八百多人。劉海粟在辦校之初，即教速寫、素描等西洋畫法。等到任校長時，就以十分活躍而知名。後來劉海粟延請蔡元培任董事，蔡元培也非常願意支持。到了一九二八年，蔡元培讓大學院送劉海粟赴歐考察。劉海粟在歐數年，深受印象派及後印象派的影響。由於他沒有經過法國美術學院的訓練，因此直接以旅歐所見爲標準。故劉海粟所畫的畫也就反映了二、三十年代的歐洲畫風。

目前留存劉海粟的油畫不多，但也有一些足以代表他的早年之作。「前門」（圖5.10）作於劉海粟赴歐之前，用較爲寫實的方法描繪北京前門的景色。但在寫前景的人群和車馬時，顯然用了歐洲野獸派粗放簡練的畫法，表明他已注意到歐洲近期的畫風。赴歐後，在義大利所做的「威尼斯」（圖5.11）就代表了劉海粟在歐所受的影響，如借鑒了印象派的手法，但仍以受野獸派的影響爲多。

除了油畫之外，劉海粟在早年時就做過不少國畫，如「言子墓」（圖5.12）描繪故鄉所見的孔子弟子言子墓。其國畫用筆較爲豪放，並寫實景，與其油畫有些相通之處。這張畫上，除了劉海粟的自題外，還有吳昌碩及蔡元培的題跋，頗能代表劉海粟當時在上海的地位。

5.10 劉海粟 前門 1922

5.11 劉海粟 威尼斯 1931

5.12 劉海粟 言子墓 1924

顏文樑（1893-1988）

　　除了他們三位之外，身兼西洋畫家和藝術教育家的，還有一位顏文樑。顏文樑爲蘇州人，少時學國畫，與吳湖帆同學，十七歲考取商務印書館的技術生，專任銅版印刷及國畫工作，跟從其主任日人松岡正識習油畫。其後回蘇州任教員，繼續學西畫。一九一九年與幾位志同道合的朋友在蘇州發起美術畫賽會，徵集全國各種繪畫展覽。一九二二年，顏文樑又與數人創辦蘇州美術學校。一九二八年，自費赴法國留學，入巴黎高等美術學校，一九三一年結業返國，任蘇州美專校長，到一九三三年兼任南京中央大學美術系主任，與徐悲鴻共事。顏文樑從事教育數十年，弟子甚多，也是全國最具影響的油畫家之一。

　　顏文樑的西畫，大多爲自學，後來才赴巴黎。因爲曾在商務印書館工作，所以他的西畫大多較工細，有如插圖之精。顏文樑早年的作品「廚房」（圖5.13）即屬這一類畫風。全畫精心刻畫了一個蘇州廚房，所有的陳設與人物，都盡寫無疑。顏文樑到巴黎留學後，所畫的「巴黎鐵塔」（圖5.14）仍然保持了此種工細的作風。顏文樑很具自覺的精神，不受巴黎各種畫派的影響，而保持他自己的寫實作風。顏文樑後來的作品多接近歐洲十九世紀的抒情寫實派，如「秋深落日」（圖5.15），已有較自由的表現。

5.13 顏文樑 廚房

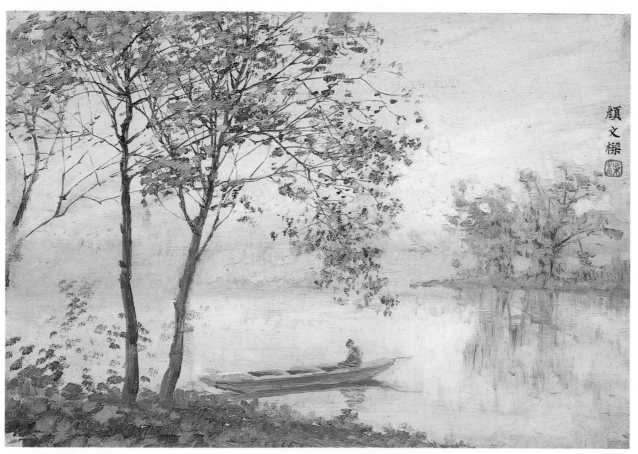

5.15 顏文樑 秋深落日

5.14 顏文樑 巴黎鐵塔 1930

龐薰琹 (1906-1985)

　　另一位在西洋畫發展及藝術教育上都有貢獻的是龐薰琹，江蘇常熟人，生長於上海。一九二一年考入震旦大學醫學院，但從小他就對繪畫興趣甚濃，故在課餘之後常作畫自娛。一九二五年龐薰琹來到了藝術之都巴黎，起先在巴黎大學修法國文化史，後在巴黎看到不少藝術文物的展覽，因而領悟到工藝美術的重要，遂進了朱利安研究院專習藝術。到了一九三〇年，龐薰琹回國仍居上海，在創作及教學上，做出重要的貢獻。最值得一提的是在三十年代由龐薰琹發起成立「決瀾社」，集中了當時活躍於上海的西洋派畫家，乃中國第一個前衛藝術組織。社員有王濟遠、倪貽德、陽太陽、楊秋人、傅雷、關良、李仲生、陳澄波等，聲勢浩大，在一九三二至一九三五年間，曾舉行四次公開展覽，龐薰琹是這個運動的中堅人物。

　　龐薰琹回國後早年的畫，多用油畫及水墨。但在畫風上，並沒有如「決瀾社」的狂飆運動之激烈表現，而仍以當時歐洲畫家常作的風景及靜物為主。龐薰琹在巴黎時，正是十九世紀末期的後印象派畫家塞尚、梵谷、及高更等開始被公認為大師的時候。而龐薰琹自己的油畫，也受了這幾位後印象派畫家的影響，同時再摻入一些中國傳統的因素，如用毛筆及宣紙等。

　　抗戰期間，龐薰琹遷入四川，曾居重慶、成都二地，執教於四川省立藝專及華西大學等。但促使龐薰琹有很大轉變的的作品「中國頌」(圖5.16)，是他任中央博物館研究員期間，曾到貴州作田野調查，深入苗族山區收集民間藝術的材料，研究其服飾和其他裝飾用品。這使龐薰琹深受這一民族的影響，而在畫風上獲得很大的啓示，他這一時期的作品，多用水彩畫苗族婦女的服飾及容貌，帶有半圖案化的作風。同時，他也常用線條寫中國古裝仕女，融匯了西洋的元素和少數民族的藝術語言，從而構成了新的作風。

　　在上述的五位早期的油畫家中，林風眠、徐悲

鴻、劉海粟，在油畫之外，也以宣紙、毛筆和水墨來作一些抒情的作品。這些原因大體是油畫所用的材料，多從外國進口，較為昂貴。因此由畫家僅在畫較重要的題材時，才用油彩和帆布。其次在當時的情形下，油畫根本不能賣錢，國畫的行情較好，因此許多畫家就同時作油畫和國畫，而且國畫較能抒發情感，可以即興創作，不必花費過多的時日。譬如林風眠曾作了不少水彩畫來抒發感情。徐悲鴻則不僅作大型油畫，還作了不少水墨國畫。又如留日歸來的關良、丁衍鏞，他們從日本帶回來的畫風，可說是包羅了從十九世紀的寫實派一直到二十世紀初年的野獸派。關良與丁衍鏞後來都逐漸回到國畫的毛筆與水墨，並對京劇及舞臺人物頗感興趣，而丁衍鏞更熱衷於民間的題材，如八仙、鍾馗、及其他的人物，常用幽默的手法寫出，成為很特別的畫風。

這些留日或者留法的畫家，帶來的一些新潮的觀點，對於中國美術的影響產生了很大的影響。一些留日的畫家，如許幸之及倪貽德，參加了左翼社團的活動。他們回國之後成為上海十分活躍的左聯份子。許幸之曾執教過藝術，但他較重要的事蹟是在上海期間，執導了一部電通公司的「風雲兒女」影片，敘述一群年輕人投筆從戎，參加義勇軍抗日的故事。其中聶耳所作的「義勇軍進行曲」在共產黨成立政權後，被採用為國歌。倪貽德從日本返國後，亦曾在上海、廣州、武昌等地執教，後參加決瀾社推動前衛藝術。他們二人的油畫中，各有自己的畫風。

從法國回來的畫家，如吳大羽、方幹民、林文錚、蔡威廉、孫福熙等，當林風眠任杭州西湖國立藝院院長時，大都集中在杭州。他們帶回的，除野獸派畫風以外，亦有吸收立體派一類的畫風，使杭州國立藝專發展了最接近歐洲的流行美術。

此外，由於徐悲鴻的影響，南京中央大學美術系也吸引了不少留法的學生回來執教，如潘玉良、呂斯百、吳作人等都是重要的畫家。他們的觀點與徐悲鴻相似，注重寫實，並成為後來中央美術學院的基礎。

5.16　龐薰琹　中國頌　台北張元茜舊藏

第六章
木刻運動的興起

（一）魯迅與現代木刻運動

　　木刻原是中國固有的一種印刷傳統，自從東漢發明紙張以來，木刻印刷不久亦成爲常用的技術。目前現存的還有唐朝的佛教經典，以及由寺院送發給善男信女的圖片。元朝之後，不少的小說已有木刻插圖。到了清代，還有繪畫範本如《十竹齋畫譜》及《芥子園畫譜》等等，並有數色套印。到了晚清，由於國外石印術的傳入，木刻的用途才慢慢減少。但在民間，這個傳統還一直保持下來。

　　中國現代木刻運動卻似乎是一個新的開始，看似與過去的木刻傳統無關，但實則仍有相當的關係，其肇始者爲魯迅。魯迅於民國初年應蔡元培之邀，赴北京教育部任職，經過民初北京的一系列政治軍事變遷之後，於一九二七年辭職，回到上海。魯迅在上海時常到一位日本人內山完造的書店購買日文及外文的書籍，其中不少是美術書籍，包括關於現代西方版畫和中國傳統版畫的書。因此魯迅對於中國版畫的歷史，也有相當的認識。但魯迅最爲注意的，是歐洲二十年代的新版畫藝術，認爲有介紹給國內的必要。於是就在一九二九年底，編寫了《近代木刻選集》四種，以朝花社的名義出版，記收有英、法、德、義、瑞典、俄、美及日本的新興版畫。這數本書，尤其是前二本《近代木刻選集》，立刻在全國引起一個對於日本及西方現代版畫注目的浪潮，並慢慢成爲一種政治運動。

　　一九三一年八月，由內山完造介紹，魯迅請了內山的弟弟嘉吉在上海的日語學校內，舉辦木刻技法講習會，由魯迅作翻譯，參加者共十三人。魯迅還每天帶一包外國版畫的書籍給學員傳閱，以增進他們的認識，參加的學員有江豐、陳鐵耕等人。這個講習會爲期約一週，但這一週卻有特殊的意義，爲中國現代版畫運動拉開了序幕。

（二）共產黨佔領區的木刻家

參加木刻技法講習會的學員中，有些原是杭州藝術專科學校的學生，由於他們及其他數人兩年前在杭州所成立的「一八藝社」，次年在上海成立「一八藝社研究所」，均得到魯迅的支持。剛巧這一年發生了日本帝國主義者侵略東北的「九一八」事件，他們就作了一些木刻傳單張貼街頭。一九三二年，日本入侵上海，一八藝社研究所在江灣的社址被砲火所毀，他們就搬到法租界，另外成立了「春地美術研究所」，團員又新增從杭州來的力揚，及剛從法國留學回來的艾青。

當時上海的政治環境很差，因這些美術團體都與左翼聯盟有關，他們都遭到當時政府的查封，展覽也被取締，有些成員如江豐、艾青等，都被捕入獄。但他們又改頭換面，繼續成立「野風畫會」、「MK木刻研究會」、以及「野穗社」等，都以木刻為主要的藝術表現。後來又在杭州國立藝專內成立「木鈴木刻研究社」，在上海美專成立「濤空畫會」等。這些都證明參加木刻運動的畫家日漸增多，雖然其成員有被逮捕的，社址有受查封的，但參加的人一天天增加，形成一個很活躍的運動了。

從一九三一年到一九三七年抗日戰爭正式爆發這一段時間，木刻運動，不但在上海與杭州繼續高漲，而且很快就傳到全國許多其他的城市。廣州市立美術學校內就於一九三四年成立了「現代版畫會」，參加者計有二十七人，包括李樺、賴少其、唐英偉等。一九三五年平津木刻研究會主辦一個「全國木刻聯合展覽會」展出木刻二百餘幅，除在北平展覽外，還到天津、濟南、漢口、太原、上海等地展出，表明木刻運動已播及全國各大城市。

江豐（1910-1982）

在這一階段早期的木刻運動中，最為突出的一些木刻家，有不少都成為後來共產黨在陝北延安建立基地後的藝術領袖，其中最重要的是江豐。江豐是上海川沙人，少時家境貧寒，曾當工人，業餘參加白鵝繪畫研究所習西畫，後受魯迅影響，參加內山嘉吉的木刻講習所，開始對木刻全心研究。「九一八」之後，曾組織反日的木刻宣傳運動，後被捕入獄，釋放後，繼續從事木刻工作。一九三七年「七七」事變後，江豐赴延安。當魯迅藝術文學院成立後，江豐曾任美術系教師、美術部主任。以後在共黨政權成立後，還擔任過一些很重要的職位。

江豐最早期的作品，如「要求抗戰者‧殺」（圖6.1），作於「九一八」之後。除了反日之外，還表示他對國民黨的憤怒。在這幅早期的作品中，江豐的刀法顯然還不夠靈活，所描寫的一些遊行民眾的臉孔，明顯受了歐洲木刻藝術家如柯洛維支的影響，運用木刻的簡化刀峰，強調憤怒的情緒，並利用斜角的構圖極強烈的黑白對比，來增強全畫的效果。數年後，創作了「向北站進軍」（圖6.2），描寫抗戰開始時，上海工人拿了他們的扁擔、桿棍之類的簡單武器，去上海的北站，抵抗日軍的侵略。這時他的刀法已相當純熟，構圖複雜，代表江豐的木刻技巧已經成熟，可以運用自如地來表達他的意思了。

一九三七年江豐到了延安，由於他是木刻講習所最早的成員之一，而且和魯迅的關係又很密切，又曾二度入獄，因此他在延安的地位日漸重要。等到魯迅藝術學院成立，江豐不久就升為藝術系主任。就在這個時候，他以牢中的記憶創作了「國民黨獄中的政治犯」（圖6.3），他的技巧完全能很自然地把握屋宇的牆壁、房頂、及地板等刻畫出來。最重要的是人物的個性，都從其臉孔表露出來。江豐更在畫中刻了一首囚徒所寫的歌「堅壁和重門，鐵窗和鐐銬，鎖得了我們的身，鎖不了我們的心」，這是江豐在延安魯藝時

　　的一幅代表作品。

　　一九四九年新政府成立後，江豐在全國美術界的
地位極其重要，不過那要留待下冊再作詳述。

6.1 江豐 要求抗戰者‧殺 1931

6.3 江豐 國民黨獄中的政治犯 1942

6.2 江豐 向北站進軍 1937

胡一川（1910-1998）

　　早期的木刻運動中，與江豐同樣活躍的是胡一川，福建永定人，生於印尼，一九二五年返國在廈門工作。一九二九年，考入新成立的杭州國立藝術專門學校學油畫。胡一川受了魯迅的影響，在校中組織「一八藝社」，展開木刻運動。但在一九三一年夏，「一八藝社」為學校當局解散，他也被開除學籍。於是轉到上海，舉辦了一個「一八藝社習作展」，而且也加入了左翼美術家聯盟。因為參加一些工人的運動，一九三三年被當局抓補入獄，至一九三六年始放出。

　　胡一川最早的木刻，就是在上海這一階段作的，其中以「到前線去」（圖6.4）最為有名。其時正值日本帝國軍隊佔領東三省，又派兵進攻上海，廣大青年熱血沸騰，紛紛要求參加抗日。胡一川這張木刻，寫一個年輕人，半身斜在畫面上，佔全畫一半有餘。面孔緊張，張口吶喊，左手拿著一支棍，右手高舉，表示他正大聲號召年輕人到前線去。他的背後，似乎有工廠的背景，寫不少人響應他的號召，準備參戰。整幅畫面強健有力，成為早期木刻的一件佳作。

　　抗戰開始後，胡一川於一九三七年到了延安，與江豐同教木刻，並任木刻研究室主任。後來還曾深入戰地，開展宣傳工作。

6.4　胡一川　到前線去　1932

沃渣（1905-1974）

與上面兩位木刻先進十分接近的，還有一位沃渣，浙江衢縣人，居住上海。三十年代初期，就讀於新華藝術專門學校，開始受到魯迅的影響，參加了幾個江豐他們組織的版畫社，與他們一同發表宣言。到抗日戰爭開始後，沃渣也隨著江豐等到延安，在魯迅藝術學校美術部任教。抗戰期間，多在華北以至於東北的戰區中服務。沃渣的木刻發展，也與他們十分接近。

「中國婦女」（圖6.5）是沃渣早期的作品，寫一

6.5　沃渣　中國婦女　1936

個婦女，頭髮蓬鬆，全身為一條粗繩縛住，而她自己正在呼喊。背後有一長列持標語的婦女運動者，正在奮鬥中。她的左面，有兩個圈子，反映著女性的苦難。一個圈子寫她跪在地上，前面有一男人，戴卜帽，穿長衫，一手持棍，一手指責，想係寫其丈夫或主人對其虐待。另一個圈子則寫她亦跪在地上，前有一老婦，張口謾罵，一手持棍另一手執著其頭髮，棍將欲打下的樣子。這都是描寫中國婦女受中國社會舊禮教的束縛而遭受的苦難。沃渣所描繪的站立女子掙扎中的形象，極為有力，並且利用木刻的特點，用黑白的對比，構成強烈的畫面，表現中國婦女悲慘命運。

抗戰期間，沃渣在延安魯迅藝術學院，繼續發展他的木刻才能。「全國總動員」（圖6.6）寫一大批人民，持著槍、棍或其他工具，正由左方跑向遠處的烽煙，氣氛熱烈。這一張木刻，構圖甚為複雜，人物眾多，有近有遠，沃渣處理得十分有條理，並清楚地刻畫他們的動作，這代表他在技法上的進步。此圖也同樣利用木刻的黑白性能，來增強戲劇性的效果。

抗戰期間，共產黨處於文化較落後的西北，生活在農民之中。他們發現可以利用民間的年畫形式，來灌輸一些他們和農民一同生活的好處以作為宣傳。沃渣所作的「年畫」（圖6.7），就是其中之一。沃渣寫一農民，右手持一鐮刀，左手拿一把繩子。一面是他的兒子，抱著一大堆稻草。另一面是他的女兒，也抱著一大束棉花。其餘上上下下、左左右右，都是牲畜，如馬、牛、羊、雞、犬等。最外的一圈是各類的農產，如稻米、玉蜀黍及其他種種。沃渣在頂上畫一紅星，代表共產黨，下方刻有「五穀豐收，六畜興旺」八個大字，這代表中國農民的生活理想。這種新的設計，代替了中國千餘年的年畫，是共產黨木刻家在鄉間最成功的藝術作品。從延安魯藝訓練出來的木刻家，大都有類似的作品。

6.6
沃渣
全國總動員　1938

6.7
沃渣
年畫

彥涵（1919-）

　　從各地來的畫家，來到延安魯藝學習，有一些成為出色的木刻家。其中之一是彥涵，江蘇連雲港人，最先考入杭州國立藝專，還在學習期間，適逢抗戰。彥涵就隨校西遷，至湖南沅陵時，就決定離校到延安，入魯迅藝術學院。後來又隨軍到晉南等地工作，而後又回到延安任教，是一個完全在魯藝成長的畫家。

　　「當敵人搜山的時候」（圖6.8）描寫幾個農民游擊隊員在一個深坑內通力合作，把一個隊員高舉到可以偵察到敵人並用輕機關槍射擊時的情形。彥涵特別利用這一構圖，把六個隊員的姿態，構成很微妙的畫面。從最底下的一個小孩，拿起一個手榴彈開始，他的臉孔及手勢都向右，指著一個老農民，滿臉鬍子，頭向上看，向著由大家扶著站在高處放槍的隊員。其他的隊員，或用手勢、或持槍，都同時指著這位在上的同伴。但在其間，還可見到一個人物的側面，表情沈著堅決。從這一個構圖，我們可以看到彥涵的特點，即用複雜的構圖來表達很簡單的情緒。

　　彥涵在延安的另一件木刻畫「移民圖」（圖6.9），也充分表現他的才能。此圖描繪一群農民，大概因戰爭關係而來到延安，並受當地居民歡迎的情景。全畫分三層，上層寫這群人從右面出現，為幾個穿軍裝的士兵接待，他們並準備好饅頭及飯菜來款待新來者。第二層寫一家人在一個窯洞之前，或紡織或煮飯，一小孩在幫忙，以接待這批新來者。這一層還拉到下一層，描寫有人砍樹、鋸木，而幾個來者讀報紙持書給鄉下的老百姓。此畫仍然是用極其複雜的構圖，很多的人物，和直率、真摯的手法，描寫鄉間的純樸生活。

　　彥涵的代表，是一九四八的「豆選」（圖6.10）。寫在一個農村小鎮的廣場中，全鎮及附近的農民都來市集參加選舉的情形。因為農民大半不識字，所以用豆來代替。他畫了市集中數十個農村人物，有持杖的、抽煙筒的、下棋的、還有賣花的。全畫的背景，有牌坊、破牆、殘破的木桌、還有地上的階磚，都用精細的技巧，很真摯的寫成，使全畫充滿農村日常所見的氣氛，充滿純樸可愛的感覺。彥涵的刀法也有自己特點，這使他成為抗戰期間在延安工作的木刻家中較突出的一位。

6.8　彥涵　當敵人搜山的時候　1943

6.9
彥涵
移民圖

6.10
彥涵
豆選

古元（1919-1996）

　　與彥涵差不多同時到延安魯藝學習的還有一位古元，廣東中山人。古元曾在魯藝學習兩年後，就到農村去參加基層的工作，取得直接的經驗，而後回到延安任美術教員。古元多次下鄉的經歷，給了他對農村生活的切實感覺，因而建立起一種鄉土氣味濃重，構圖簡潔明快的民族形式，使人能夠欣賞農村生活的樸實可愛，曾受徐悲鴻的高度讚揚。

　　最能代表古元這種成就的是他的「區政府辦公室」（圖6.11）。古元用從高望下的方法，描寫一個區公所辦公室內的多種活動。最底下的一張黑色空桌上放一份報紙和一本書，桌上的黑色及報紙和書本的白色形成很好的對照。右下角則有一個少女，正張開兩手向一個辦事員解釋。中部左右的兩桌子旁，都有辦事員埋頭讀書，他們一人穿黑衣，一人穿白衣，又構成對比。再上較遠處，在門口之側，有兩位鄉下人似乎在下棋。而在右面的門上，正有一個似乎是郵差模樣的人，正背著一個白的皮袋，左手拿一件白外衣，右手牽著一條小黑狗，快步踏入門來。全畫的七個人物，動作各異，五個桌子，也有不同的排列。而桌上的報紙、書籍，地上的鋪蓋，以及窗上的方格，與門上及桌上的方格，互相呼應，成為一個很和諧的構圖，表現了一間村辦公室的風味。

　　與此圖同時作的「減租會」（圖6.12）則似乎用長方形橫構圖，描寫一個穿長衣的地主，正舉左手向天，似乎要發誓的樣子。環繞著他的則是一群農民，有些用手指責，有些伸手求情，有一個拿著帳簿，要向他詢問，有些在旁嚴肅觀望，還有一個母親，抱著嬰孩，亦來觀望。這些農民的安排與手勢，面部不同的表情，以及桌子、椅子、板凳、桌上的算盤、水煙袋、及地上的量米斗等，都表明古元在這些描寫鄉間生活的木刻上，是極能把握住全畫的氣氛和緊張的節奏。而另一方面在構圖及黑白對比上，亦極其成功。

　　數年之後，當抗戰結束之後，古元又作了一張

「燒毀地契」（圖6.13），顯示他擅於把握極富戲劇性的場景。在一個富戶的院子內，一群農民正圍繞著火堆，燒毀從富戶家中拿出來的地契。在火的旁邊站著兩個戴毯帽的人，大概是原在富家任職的，其中之一正張開一張地契，投入火中，火焰燒得極高，直到大門上。而風將火焰捲成一個圈子，其中不少地契正隨風飛揚，有些人伸手想去接下。而前景中，卻有四個鼓手，一個打著大鼓，其他三個打著他們肩負的小圓鼓正在助興。古元更把右邊門口屋簷上兩個排水的龍頭，畫成大張其口，有如怒吼一般。這都是古元的特別手法，用以增強全畫的戲劇性效果。

　　彥涵與古元的成就，表明抗戰期間，延安魯迅藝術學院的木刻，無論在技巧上、或是在構圖上、表現上，都已達到一個新的水準，代表了中國木刻運動的最高成就。

6.11　古元　區政府辦公室　1943

6.12
古元
減租會　1943

6.13
古元
燒毀地契　1947

石魯（1919-1982）

　　在這一階段木刻所達到的藝術高度，還可以從另一位曾經歷過延安繪畫訓練的畫家的作品中見到，這就是石魯。石魯生長在四川仁壽的一個頗為富有的家庭，原名馮亞衡，因為從小就愛好文學與繪畫，尤其仰慕清初遺民畫家石濤及民國小說家魯迅，因取名石魯。一九三六年，石魯先在成都的東方美術專科學校畢業，而後又從成都華西大學的歷史社會學系畢業。因此石魯的大學教育十分完整，而且也經過美術學校的訓練，故石魯的教育較其他的許多畫家更為紮實，但因為反對家庭為他安排的婚姻，毅然離家出走。一九三九年入陝西安吳堡青年訓練組學習，一九四○年就到延安入陝北公學，學習木刻的技巧及表現方法，而後在延安及陝甘寧邊區從事文化和美術工作，後來任延安大學的文藝美術班主任。石魯雖然與魯迅藝術學院的木刻家有來往，但在藝術上，卻有他個人的發展。

　　石魯的木刻「打倒封建」（圖6.14），可以代表民初時期木刻藝術的最高成就。石魯原學國畫，到了陝西後才學木刻，但他很快就把握了木刻的技巧，而且吸收了西方現代的寫實主義的方法。此圖描寫一大群農民，在共軍的領導之下，攻入中國西北一家大地主的堡壘，並獲勝利。全畫下半部全是以石塊砌成的城牆，石魯把這種似乎很呆板的題材處理得非常靈活，富於變化。農民們沿著石級走上城門，有起有落，有男有女，甚為精彩。上半部則將城堡內的屋宇畫得十分豪華。這一堆屋宇、牌樓及門窗、高塔等，構圖醒目。而在其中寫幾個農民領袖，手拿茅槍，高立於城牆之上。無論其技巧還是造型都較為寫實，顯示他對西洋畫及木刻，可以駕馭自如。

　　石魯能從國畫轉到寫實木刻，而又充分把握其題材、風格、與畫藝，使他在早期木刻畫家之中，佔據一個很特殊的地位。到了一九四九大陸新政府成立之後，石魯繼續有很獨特的發展，成為所謂「長安畫派」

的領袖。我們將在下一部對他日後的藝術與悲劇，作詳細的討論。

6.14　石魯　打倒封建　1949

（三）國民黨統治區的木刻家

現代木刻運動，除了在上海及延安的發展以外，其他城市也多少受了魯迅及上海的影響，而逐漸有多方的發展，其中比較重要的是廣州。廣州在三十年代，主要的美術還是以傳統國畫和嶺南派為主。一九三四年廣州市立美術學校內，就成立一個「現代版畫會」，最先參加的有二十七人，領導人是李樺。

李樺（1907-1997）

李樺，廣東番禺人，一九二七年畢業於廣州市立美術學校。一九三〇年，赴日留學，習西洋畫。次年「九一八」事變，李樺立即回國。一九三二年，回母校任教。李樺受了魯迅出版的木刻書籍及雜文的影響，開始注意木刻運動。一九三三年冬，李樺自學版畫，經過半年的練習，開始有了成績，並舉行了畫展，與上海木刻運動的畫家們取得聯絡。一九三四年，李樺就在廣州市美校內組成「現代版畫會」。李樺又組織展覽會，並出版畫冊及刊物，成為除了上海之外，全國木刻運動最活躍的城市。李樺還與魯迅取得聯繫，所出版的《現代版畫》，得到魯迅的推許。一九三六年廣州現代版畫會負責辦理「第二屆全國木刻展覽會」，收到作品共六百件。在廣州展後，到上海、杭州及其他十多個城市展出，是抗戰以前最大的一次展覽。

李樺在第一次全國木刻展上展出的，有「怒吼吧中國」（**圖6.15**），為其早年之作。當時因為日本從「九一八」佔領東北及「一二八」攻打上海之後，全國反日情緒十分熱烈。李樺就以此為題材，畫一個大漢，全身裸體，被人以粗繩扎成一柱，其雙眼為一巾所蒙，但口則大開，似要怒吼。他全身肌肉緊張，一膝跪地，另一膝似要用力地站起，但全身為繩所縛。其雙手十分粗大，五指伸出，想要拿起地上的刀來奮鬥的樣子。李樺當然是以這個被束縛的大漢來象徵中國受日本的束縛，亟需掙扎和反抗。李樺此畫純用極粗的線條，表現人物強硬的肩與膝以及屈曲的雙手，展現他極端的痛苦與反抗的意志。這表明李樺在早期的木刻當中，就已經找到獨特的個人語言。

李樺日後成為一名技巧純熟，風格顯明，表現強烈的木刻家。抗戰期間，他投軍參加戰地工作，轉戰於華中數省，曾作速寫素描千餘幅，十分刻苦。李樺後期成熟的作品，可見於「糧丁去後」（**圖6.16**）。這是他「怒潮」系中的一幅作品，寫農民受軍隊的壓迫

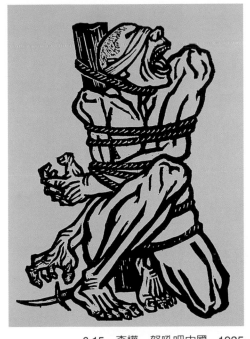

6.15　李樺　怒吼吧中國　1935

6.16　李樺　糧丁去後　1946

與凌辱，是國共內戰期間較有影響的一組作品。此幅
寫兩個穿制服的士兵，跑進一個農家，把他們僅有的
穀籮挑走，又把一隻羊拖去，留下農民夫婦，抱著孩
子。這是「怒潮」之一，表現極為有力，充分刻畫了
內戰期間，一般農民的痛苦。李樺這時的技巧已經純
熟，能將全畫用寫實的風格予以詳細寫出。對於木刻
的技巧也十分地有把握，充分實現了黑白的對比效
果。

　　木刻運動，從上海開始，經魯迅的提倡而發展急
速，於數年之間散佈全國。其主要原因，是在國難期
間，一般美術家及畫家，但感到傳統國畫，太注重程
式，雖有哲理的表現，卻不能針對現實。至於西洋
畫，亦只畫裸女與風景，不能表現人間之苦難。因此
木刻一經魯迅的介紹與推行，迅速為全國年輕畫家的
接受，而在抗戰期間，尤其是在共產黨所控制的地

區，就很快地成為一種民間的藝術了。

　　延安是共軍抗戰時的根據地，生產不多，生活甚
苦，但抗戰初期，全國各地受共產主義的吸引而前來
參加的青年，為數不少。他們都過著艱苦的生活，以
希望實現報國的理想。抗戰期間，延安魯藝是全國木
刻的大本營，充分代表了革命藝術家的作風。因為他
們所處的主要是中國西北的邊陲之地，一般外來物資
都十分困難。畫家所用的油畫的顏料不易得到，就連
宣紙也得來不易。但木刻所用的木塊，卻到處都是，
而所用刻木的刀，亦可以在鄉間製造，因此是極其方
便的一種藝術媒介，成為共產黨在抗戰與內戰時期進
行宣傳的最有效的工具。於是木刻運動與共產黨的發
展，有極深的關係，有其很重要的政治性。

　　到了一九四九以後，木刻仍為中國美術傳統中很
重要的部份之一。

第七章
抗戰時期的繪畫

一九三七年七月七日，日本帝國自東三省派大軍侵略華北，八月十三日又在上海登陸，展開京滬戰爭，中國開始全面抗戰。半年之內，不但平津失守，滬杭亦為日軍所據，至年底首都南京亦告失陷。國民政府先遷武漢，轉而搬到重慶，日軍繼續攻勢，將沿海各省的文化中心都先後佔據。於是政府機關和各大學及重要文化團體，都隨政府西移，成為民初時期的一次大移民。而中國美術亦隨之有很大的變動。

在大學西移方面，原在南京的中央大學搬到重慶，原在平津的三所大學：北京大學、清華大學、南開大學，都遷到昆明，成為西南聯合大學。另有幾所教會大學，即在南京的金陵大學、金陵女子文理學院，在濟南的齊魯大學，以及後來從北平遷來的燕京大學，就依著原在成都華西壩的華西大學，繼續原來的教育工作。其他個別大學，多搬到陝西、四川、貴州、雲南等地，也有在沿海各省敵後臨時開設的。至於美術學院，北平的國立藝術專科學校及杭州的國立藝術專科學校都向西搬移。杭州的藝專，數度搬遷，從杭州到諸暨，再到江西的龍虎山，而後來到湖南的沅陵，與北平搬來的藝專合併，後又在遷到貴陽、昆明，最後還是遷到重慶，與中央大學的藝術系位置相近。因此使重慶成為全國藝術的新中心。

此外不少的畫家，也因為抗戰而離開原來生長的地方。有些畫家隨著藝專及中央大學藝術系搬到重慶，如中央大學藝術系的徐悲鴻、吳作人、黃君璧、張書旂、傅抱石等等，在國立藝專的有陳之佛、潘天壽、常書鴻等人。在西部內地的，尚有龐薰琹。劉開渠在成都，趙望雲、石魯在西安。最特別的是張大千，為教育部派赴甘肅敦煌，作整理壁畫和臨畫的工作。他共花了兩年的時間，居於敦煌，與一班助手合

作，其中包括了謝稚柳。

但也有許多畫家，由於個人因素，仍留在原地。留在平津的以齊白石、黃賓虹為主；而原來清皇室的畫家，如溥心畬、溥雪齋、以及其他不少文人畫家，亦多留平津；原在上海的，因為日本最初並未佔領租界，因此不少畫家，也就留居租界中，繼續他們的美術活動，到了一九四一年底珍珠港事變之後，日軍接收租界，方才離開。於是在抗戰八年間，從一九三七年到一九四五年，原來多聚在平津、滬杭或其他中心的畫家，也就逐漸分散了。

丁聰（1916-）

抗戰期間，由於大批沿海居民，皆移居大後方，一般生活，都較以前清苦。導致在後方的大城市中，尤其是首都重慶及成都、昆明、桂林等地，實有許多不良的現象。不少畫家，就用漫畫的方法，來諷刺社會，此一代表人物為丁聰。丁聰，筆名小丁，浙江嘉善人，居上海。他是名畫家丁悚的長子，自幼愛好繪畫，父親是劉海粟的朋友，為上海美專的創辦人之一。丁聰從小就隨父親學畫，尤以漫畫為多，後來進入上海美專，受正式的繪畫訓練，其後在上海參加一些雜誌及舞臺設計工作，並在著名的電影公司如聯華、新華等擔任工作。抗戰發生後，丁聰就參加抗日宣傳活動，進行漫畫宣傳等工作。

丁聰所作的一個手卷，名為「現象圖」（圖7.1）。「現象圖」是丁聰以尖銳的眼光，用誇張的手法諷刺戰時的奇怪現象。完成之後，由著名文學家葉紹鈞撰序言，作為引首：

現象如斯，人間何世，兩峰鬼趣從新製。莫言嬉笑入丹青，須知中有傷心涕。無恥荒淫，有為惕勵，並存此土殊根蔕。願君更畫半邊兒，筆端佳氣如初霽。（踏莎行）

此外，另一位文學家丁易，更在卷後寫一長跋，對全畫的現象，作更直接的描寫：

現象多蠢蠢，往往使人惑，小丁抉入畫，歷歷便如活。展卷昂藏一報人，蒙目塞口徒具神，畫未伏案乃學子，口封目語無呻吟。著愛憎，匀丹黃，其中萬象森光芒。汽車隱約兩佳麗，風馳電掣塵飛揚，塵中憧憧如鬼影，肩挑手挈皆流亡。道上戰士亦復凍且餒，卻看官持霉布鼠食糧，勞金眼費爭奪耳臉赤，誰念湘桂軍民多死亡。死亡倖免來後方，街頭求業典衣裳，欲近顯者搖手

拒，徽章羅列官而商。挽臂有女母乃倡，掩鼻而過傷兵旁。誰芳復誰臭，此事費評章。直筆曲筆兩據難，情如偷兒腦已傷，不見其旁有隻眼，虎視眈眈尺度量。何如閉眼畫黃狗，欺世只此是琳瑯，不然且去安樂寺，偌大乾坤袖裡藏。黃金美鈔囷積足，肥頭胖耳多脂肪。精研學術如自戕，請看教授手提籃，傭工女僕乳母一身任，猶且不得果腹敢求魴。嗚呼！現象百孔復千創，收卷掩涕心惶惶。我欲摹印千萬張，遍懸通衢告蚩氓。現象如此不可長，群起改革毋傍徨！

丁聰兄繪現象圖屬題作歌。

丁易鼓軒書。

在這個期間，對以後中國美術發展影響最大的是一九三八年延安魯迅藝術學院的成立。它吸引了全國各地的青年，不少以後在藝壇上有所成就的畫家，其藝術生涯的開始，就在魯藝。最先開創魯藝的就是原在上海從事木刻運動的江豐和沃渣，其後繼續由上海來的胡一川、溫濤、馬達、陳鐵耕、黃山定、張望、劉峴、力群等。可以說，延安魯藝，是上海木刻運動的延續。而在抗戰期間，因為延安地處陝甘寧邊區，一切物質條件都很缺乏，油畫的材料最難得到，而木刻所用的木板及刻刀到處都有，因此魯藝的美術，就以木刻為主。

魯藝成立之後，在抗戰初期及國共合作抗日期間，從全國各地而來的青年學生不少。彥涵及羅工柳，原都是杭州國立藝專的學生。一九三八年，藝專搬到湖南沅陵時，他們就脫離了藝專，來到延安。古元來自廣東中山，王流秋原籍廣東潮州，是泰國華僑。其他不少青年來自江蘇、浙江、四川、山西及河南。此外在安徽南部的新四軍中，也有不少木刻家，如沈柔堅等，這些新四軍的木刻家大多來自江浙及安徽。

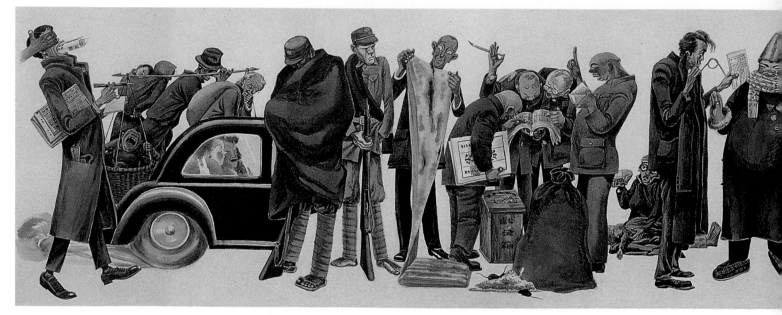

7.1　丁聰　現象圖　1945　美國堪薩斯大學史賓塞美術館

　　此外，由於抗戰期間居於內地，一般外來材料，都不易得到，因此油畫所用油彩亦極難得。有許多畫家，也就因此而多畫國畫，或作木刻。一般來說，油畫在當時處於低潮，國畫的發展，則比較蓬勃。如黃君璧與傅抱石，都在這一階段中達到他們畫藝的高峰。其次，畫家們最大的一個轉變，是他們有機會到達內地，如西北、四川、西南等，接觸內地的山水、社會、文化，使他們得到不少的經驗，對於他們的眼光及思想，都有很大的影響。

　　總括來說，抗戰期間，中國美術有如下四個與前不同的新發展：一、隨著政府的西遷，大量畫家都移到西部內地各省，如四川、貴州、雲南、陝西、甘肅等地，雖有一些美術傳統，但如今因西來的畫家，而帶來不少新意，並有新的發展。二、抗戰期間，處於內地，與國外交通十分困難，因此出國留學大量減少。尤其是赴日本的，除了從台灣及其他佔領區外，

可說都是完全斷絕了。因此歐洲及日本美術的影響，也完全停止了。三、原來活躍於上海、北京、廣州及其他中心的許多畫家，到了內地，受川陝雲貴等地山水的影響，畫藝大進。尤其是黃君璧、傅抱石、趙望雲、以至於原籍四川的張大千等，藝術都有新的進展。四、由於抗戰期間，內地缺乏油畫材料，結果國畫和木刻獲得了特殊的發展。尤其是在共區，木刻的發展最為蓬勃。

　　由抗戰帶來的變動，對以後中國繪畫有很大的改變。以前的活動多集中在上海、北平、廣州一帶，到了抗戰之後，文化人才開始散布全國，而導致許多新發展。除了沿海的大城市外，武漢、重慶、成都、西安、蘭州、貴陽、桂林、昆明等地，都成為新的文化中心，對於一九四九年以後的中國美術發展，產生很大的影響。

第八章
民國初年的美術思潮

（一）外來藝術思潮的影響

晚清的繪畫，除了繼承歷代中國文人畫傳統之外，有兩個新的主流：一是由趙之謙、吳昌碩及其他書家所追求的「金石畫風」，即將文人傳統與因為晚清古代銅器及石碑的發現，而產生的一種崇尚「古拙」的新觀念相結合。其次是五口通商之後，新興中產階級所秉持的商業文化，對藝術產生了新的影響。此外，再有一個新的發展就是西方文化的引進，尤其是工商業的興起、西方教育制度的設立、以及實用主義的哲學，這些都是與自強運動有密切的關係與發展，使中國能採用一些西方的文化，以便改造中國傳統的社會。

晚清的自強運動，深深影響中國現代的美術思潮。從一八四〇鴉片戰爭以來，歷次的外侮以及太平天國的動亂，使有識之士力謀圖強以挽救國運，自強運動就是這個時代的產物。於是有引進歐美工業之始，並於一八七二年開始派留學生赴美留學。後來又有康有為、梁啓超提倡維新，雖然他們的戊戌政變失敗，但自強運動仍繼續不斷，影響了全國的思潮。自強運動除了對學術及文化社會有很大影響外，對於藝術方面也有極大的刺激。

自強運動的時代，正是歐美藝術寫實主義流行的階段。雖然當時並沒有什麼重要的西方藝術作品來到中國，但是藉由間接的管道，也是有不少接觸。一是由於印刷術的發展以及攝影的發明，通過商業、或者傳教，而將圖片傳到中國。其中是有些歐美畫家也來到中國，如英國的Chinery等人，在香港、澳門、及上海等地畫畫。此外日本明治維新以後，大量畫家赴歐學畫，也帶回了歐洲，尤其是法國的寫實主義和印象派作風。這種藝術觀與自強運動的觀點相近，以務實為主，成為國畫革新的外在刺激因素。

自強運動的幾位中間人物，如康有為及梁啓超，亦是書法家，而且對書畫都有收藏，也都有各自的藝術觀。康有為首先反對元代以來的文人畫傳統，而注重寫實，希望回復唐宋院體畫，放棄寫意的作風。其次康有為認為應吸收西畫之工而中西並兼，推重郎世寧及日本維新以來的新趨勢，將雄奇強勁的作風視為中國未來發展的主流。梁啓超在其論文中，也強調「觀察自然」為他所提倡的「美術與科學間」的關鍵。這些觀點，也影響了民國初年新文化運動中陳獨秀所提倡的美術革命說。陳獨秀認為「改良中國畫，斷不能不將用洋畫寫實的精神」，他這種看法，也就是把美術的寫實與文學上的改用白話文看做同樣的運動，來革新中國的文化。

這種寫實主義的作風，對於初期赴日本的留學生，都有很大的影響。高劍父、高奇峰兄弟所提倡的新國畫，就以採用現代的事物於傳統的國畫為主，因此他們注重現代的建築與人物，還加上更現代的飛機與汽車等作為寫實的基本要素。其他較早留學的李叔同及陳師曾等，都主要以西方的素描為主，雖然陳師曾後來受了吳昌碩的影響，但也曾畫過一些以市民生活為題材的作品。

這些寫實的美術思潮，也與蔡元培所提倡的以「美育替代宗教」的理論有關。蔡元培因為在晚清最後數年，曾在德國萊比錫大學修過西洋美術史，對於歐洲的文化與藝術十分景仰，尤其是文藝復興以來的繪畫，多用寫實作風以反映歷史文化的氣節，可以稱為是一種「為人生而藝術」的畫風。因此蔡元培也渴望在中國發展以寫實為主的人物畫，描寫古今的英雄與志士來代替宗教。這種觀點，雖然在蔡元培的演說

及論文中，未曾那麼明顯的寫出來，但他極力推崇林風眠、徐悲鴻、及劉海粟三人的油畫，已經反映了其看法。

蔡元培爲的要推行他的美育思想，在北京大學校長任期內，成立一個中國畫法研究會，繼續在一九一八年設立第一所國立美術學校，即後來的國立北平藝術專科學校。其後在一九二八年，在南京任大學院院長任內，於杭州創辦了一個新的美術學院，由林風眠主持，林風眠的畫就以人道主義爲主。後來蔡元培又派了徐悲鴻到新成立的國立中央大學藝術系任教，發展新的美術學制。此後又由大學院派劉海粟到歐洲考察藝術，前後兩年。這些都是蔡元培貫徹以美育替代宗教的理想而採取的措施。林風眠、徐悲鴻、劉海粟、以及顏文樑的早期繪畫，都是寫實主義思潮的產物。

第二期的美術思潮，也是由西方傳入。從二十年代開始，就有留學生從日本及歐洲回來，當時正逢歐洲現代藝術的勃興。他們都脫離了寫實主義和印象派，而轉移到注意歐洲在印象派以後的多方發展，如後印象派、立體派、野獸派、表現派、以至於抽象畫派，及其他許多新的發展。這些畫派都從現實主義中解放出來，所走的道路雖然各有不同，但都走向唯心及唯美方面了。因此新一代留學回來的畫家，慢慢地走向唯美之途。最簡單的畫作，就只是採用洋畫常見的題材，如風景、人物、人體及靜物，都以畫面的美爲主，缺乏了那種歷史民族性。新成立的美術學校以及一般大、中學的美術課程，都注重這種基本的訓練。還有個別畫家如龐薰琴、倪貽德、陽太陽、關良等人，走大家得更遠一些，這些畫家成立「決瀾社」，探討種種新的藝術表現形式，連抽象畫也涵蓋其中。

這些以唯美爲主的嘗試，在中國並未生根發芽。因爲許多留學生對這些新作風並沒有很深的接觸，回國之後，僅略作試驗而已。這與許多曾在歐美留學的

文學家地位相似，沒有構成一個強大的運動。其實他們所採取的唯美觀點，與中國文人畫注重筆墨情趣的作風也很相似。但西洋畫代表創新，而文人畫傳統代表懷舊，故他們很少探索這種關係。不過這幾位畫家，除油畫及水彩畫之外，不久也執起毛筆和宣紙，畫起國畫來了。

中國在民初的數十年中，政局十分動盪，軍閥專橫，內戰頻仍，再加上日本侵略，使社會深受其害。畫家們不是逃難，就是窮困，而且都要參加革命，或者救亡。正好這個時候魯迅介紹了西方的木刻，於是迅速釀成聲勢浩大的美術運動，因此從三十年代到抗戰期間，木刻運動成爲主流。無論在共產黨統治的區域，或者在重慶、成都、昆明、西安、桂林等地，現實主義的木刻藝術大爲流行，成爲一種新的思潮。

木刻運動的主要觀點，可以從魯迅在一九二九年一八藝社在杭州成立時，爲該社習作展覽會而寫的一段「小引」中見到：

中國近來其實也沒有什麼藝術家，號稱「藝術家」者，他們的得名，與其說在藝術，倒是在他們的履歷和作品的題目──故意題的香豔、飄渺、古怪、雄深。連騙帶嚇，令人覺得似乎了不得。然而時代是在不息的進行，現代新的、年輕的、沒有名的作家的作品站在這裡了，以清醒的意識和堅強的努力，在榛莽中露出了日見生長的健壯的新芽。

這種觀點，從三十年代就開始對一群年輕的美術學生有很大的影響。最先在上海，但不久就波及了杭州、廣州、北平及天津這些大城市。到了抗戰開始之後，在延安成立了魯迅藝術學院，就完全響應魯迅的觀點，推行木刻運動。但這並不是說這種激烈的藝術觀就完全支配了從抗戰期間到戰後數年間的中國藝壇。

（二）文人畫傳統的探求與定位

　　在幾位傳統國畫家的作品中，我們可以見到他們在作品與理論中，都在探討一些新的觀點。這些傳統國畫家並沒有像木刻運動一般的結社，集體的進行活動與創作，而多是個別的探討。他們本身是文人學者，對中國畫史使有較深入的研究，從畫史中找到創作的新意。民國初年陳師曾自日本留學歸國後，寫成《文人畫之研究》，代表他對中國畫的認識。但陳師曾不幸早逝，沒有對之進行更深入的研究。在文人畫的探討中，潘天壽對文人畫本身，達到了一種總合的新認識：

> 文人而兼畫家，畫家而兼文人，是中國繪畫史上的一大特點。中國繪畫以此而進入超逸之境地。畫家而兼文人者，讀書較多，識見較廣，詩文書法之修養亦較高。學問一多，即容易貫通，一旦透脫，自不肯拘拘於形似，做造化奴僕。於是求理想之寄託，性情之舒發，神遊物外，筆參造化，以盡自由揮灑之雅興。原藝術為人類精神產物，人類對藝術之理解，由簡單粗淺而至複雜高深，由描摹自然到精神表現。就由畫論畫，到尋求種種畫外意趣，誠為進化發展之必然。文人畫之興盛，即以此一過程之特出現象。（《潘天壽談藝錄》，頁166）

　　潘天壽的理論是從他飽讀古人書籍，多觀賞古人書畫，及自己的創作經驗中得出的結晶。他的成就是把古人的理論，再深入地探討，而了解到真意。他說「中國畫以意境、氣韻、格調為最高境地」。潘天壽曾比較中西的異同：

> 西畫主眼見身臨之實境，故重感覺，需熱情；中畫主空闊流動之意境，故重感悟，須靜觀。

　　潘天壽由此而進一步解釋：

> 物境與心境合，便可由實境而入化境，空靈奇變，無所掛礙，意參造化，左右逢源。

　　是潘天壽對意境的解釋，可以從其作品中體會。中國傳統畫論以氣韻生動為最高法則，潘天壽則在氣韻之外，加上意境及格調，而成為其畫論的中心思想。格調的高低，主要的因素包括「思想水平、哲學、宗教、人生觀、性格、才智、經歷、審美趣味、學問修養，道德品質…」等等。因此他的格調說，強調了作品的思想性和精神意境，以及藝術家的思想品德修養，精神情操追求的重要意義。尤其難得的是，潘天壽能夠在充滿法國留學生的杭州國立藝術院的環境中，一直保持他這種以中國傳統為主的理論。

　　另一位在三、四十年代已很有建樹的學者畫家是傅抱石，他的生平及成長和潘天壽有些相似。他也自少就喜歡作畫，而且喜好讀古書。傅抱石還在師範院校的時候，就以勤奮的毅力，寫成一部《國畫源流述概》。到一九二九年，他還在師範任教時，就寫成了《中國繪畫變遷史綱》，那時他才是二十五、六歲左右。一九三三年，傅抱石赴日留學，入了東京的日本帝國美術學校研究部，並從事翻譯一些日本漢學家所寫關於中國美術史的書籍，包括梅澤和軒的《王摩詰》及金原省吾的《唐宋之繪畫》。傅抱石在日本見到不少流傳過去的明遺民畫，尤其是石濤的，因而著手作石濤的研究。明遺民的畫，因為在清代時有反清之嫌，故一般都不敢多作收藏或推崇，因而有不少流入日本，對傅抱石來說，這是一個最好的機會，故在日本時，他已經編了《苦瓜和尚年表》發表。回國後繼續研究，終於在抗戰期間完成《石濤上人年譜》，於抗戰後出版。傅抱石又把山本悌二郎及紀成虎一合著

的《宋元明清書畫名賢詳傳》中有關明遺民書畫家的材料，再加自己的研究，寫成了《明末民族藝人傳》，在抗戰期中出版，這些都顯示出傅抱石對中國畫史的研究之深。此外他還寫了不少關於畫史及印史的文章，足證他是民初時期一位不可多得的美術史學者。

和潘天壽相似的是，傅抱石個人對書畫印史的研究與他個人繪畫及治印的藝術完全配合。傅抱石對明遺民書畫的研究，助長了他個人繪畫藝術的發展。他的畫有時採用與石濤同樣的題材，如「廬山高」是他常用的題材。在畫風方面，傅抱石則完全受了石濤的筆法與章法的影響，用筆豪放，強勁而有力，構圖新穎。尤其是在抗戰期間，傅抱石在重慶中央大學藝術系任教的時候，其畫風等於完全接上石濤的創意，而建立了他自己用筆自由，大刀闊斧，極爲表現派的作風。因此他的研究與創作，是緊密結合的。

在理論上，傅抱石最大的貢獻，是極力提倡明遺民畫。明遺民的作品，在清代二百多年間，一直都被埋沒，沒有什麼學者或藝人專心收集他們的材料，而他一生都在收集明遺民書畫的材料，見到的遺民畫也不少，撰寫的相關文章及書籍亦很多。

關於他自己，傅抱石在一九四二年於重慶舉行的個展中，曾這樣寫道：

> 我已說過，我對畫是一個正在虔誠探求的人。又說過，我比較富於史的癖嗜。因了前者，所以我在題材技法諸方面都想試行新的道途；因了後者，又使我不敢十分距離傳統太遠。我承認中國畫應該變，我更認爲中國畫應該動。但我的天賦、學力、以及種種都非常低弱，雖然我對於畫抱著無限的熱念，也怕沒有什麼可言。（《傅抱石美術文集》，頁473）

這雖是傅抱石的謙遜之言，但其中所提到的「變」及「動」，都是他從研究明遺民的畫中得來的重要觀念。因而也是他在自己作品中所極力要表現出來的優點。

民國初年，從中國傳統發展下來最重要的理論家是黃賓虹。黃賓虹是安徽歙縣人，生於浙江金華，但少時即返鄉，在歙縣的文化環境中長大，因而自少好書讀畫。歙縣的黃金時代是在晚明，歙縣人多以經商致富，並鼓勵子弟考取功名，因而人才輩出。當時歙縣文風極盛，商人收藏極富，同時也出了不少出色的畫家。黃賓虹就在這種環境中，把家鄉書畫的材料收集起來，以後便在上海發表。歙縣最著名的書畫家，就是明末的遺民畫家，包括弘仁、查士標、梅清、蕭雲從、戴本孝、程正揆、惲向，以及曾居此地的石濤等人。黃賓虹收集到許多關於他們的材料，也見過不少的作品，因而深受啓發。結果黃賓虹從他們的作品及理論中，產生出其個人的畫論。

黃賓虹早年就很熟悉明遺民的畫。中年赴上海後，編輯《中國名畫集》及《美術叢書》等書刊，也一定觀賞過不少名作。因此他所讀的古人畫論及所見的古人名畫，可說是遠在其他較年少的同輩之上。與潘天壽和傅抱石相比，他的經驗自然更爲豐富了。雖然他們的畫風也都來自明遺民畫家，黃賓虹自己的畫風，來源更爲廣泛難得。而黃賓虹精研明遺民的畫風及理論，所得亦多，因而黃賓虹的大量心得，都成爲他自己的理論。例如他的五種筆法：平、圓、留、重、變，及七種墨法：濃墨法、淡墨法、破墨法、潑墨法、漬墨法、焦墨法、及宿墨法等等，都脫胎於他涉獵廣泛的經驗，再經詳細的分析和所見的古人理論，綜合而成爲黃賓虹的理論。從黃賓虹談及「變」的重要性中，可以了解其觀點：

是必多讀古人論畫之書，多見古人眞跡，朝夕熟
習，寒暑無間，學之有成，而後遍遊名山大川，
以極其變，發古人所未發，爲庸史不能爲⋯
（《黃賓虹的繪畫思想》，頁123）

此外，黃賓虹還提出一個學畫的程序：

第一期，述練習。先明筆墨眞傳之法，次詳絹素
畫具之用，附引古今名人諸說，合證生平得力之
端，積久功深，無難神悟。第二期，法古人。詳
論歷代名家師承授受之所自，畫法變遷之原因，
由其宗派不同，乃有支流之別。第三期，師造
化。四時氣候之殊態，五方風土之異宜，各有參
差，未容拘泥，惟名大家始能融會今古，窮極變
化，可以創格，可以開先。第四期，崇品學。古
來士夫名畫，不惟天資學力，度越尋常，尤重道
德文學之淵源，性情品諧之高潔，涵養有素，流
露其間，故與庸史不同，戛然獨造。（陳凡〈輔
後記〉，頁206）

黃賓虹最反對的，是「邪、甜、惡、俗」，極力
推崇自晚清以來的金石書法趣味融於繪事，力求質重
樸厚，克服輕浮、甜俗、與柔弱。這些特點，尤其是
在他晚年的作品中，都可見到。

黃賓虹的理論爲集文人畫大成之表現，重申文人
畫之特點與目標。他的注重筆法，強調意境。追求
「渾厚華滋」的境界，都是他力求內在美的表現。正
如其所說：

美在皮表，一覽無遺，情致淺，意味淡，故初喜
而終厭。美在其中，蘊藉多致，耐人尋味，畫盡
意在，故初看平平而終是妙境。

從這方面來說，黃賓虹在他九十二歲的一生中，
可謂正在西方的理論與畫藝強烈影響中國美術之時，
集結了傳統的精華，來給文人畫傳統一個完整的總
結，而且他自己的作品中，也達到了爐火純青的地
步，因而建立起他在中國現代畫壇中的大師地位。可
惜黃賓虹達到這種階段的時候，正逢中國因政治因素
而推行西方寫實主意之時，使他的成就大半都埋沒
了，而沒能影響後輩的發展。

潘天壽、傅抱石、黃賓虹以及其他的繼承文人傳
統畫家，如鄭昶和俞劍華等人，都生在民國初年，也
都對西洋藝術有些認識，但他們都深信中國文人畫的
傳統，仍是中國繪畫的主流。因此都學習古人注重讀
書、臨摹古畫、遍遊名山大川，進而將這些經驗熔鑄
於於創作之中。他們希望在西方影響日益增強的過程
中，可以從西方的思潮中，得到一些新的觀點，來增
強他們對文人畫傳統的認識，並發揚光大。這種希
望，可惜沒有機會完全貫徹，但都憑著他們一生的努
力，達到了前所未有的成就。

結論

　　一九四九年，全國的軍政大局大致決定，中國大陸差不多都完全在共產黨的控制之下。同年的十月一日，中華人民共和國成立。國民黨帶了數十萬軍隊退守到台灣，仍維持了國民政府。於是，中國社會與文化開始分開發展成三個類型。在中國大陸上共產黨建立以無產階級爲主的新社會，產生一種新的文化，即從延安時期開始構成，由毛澤東提倡的「爲人民服務」的文學與藝術。在台灣則爲由大陸移民所帶來的中國三、四十年代的文化，一方面受政府的支配，另一方面又向歐美吸收新的思潮，而延續了大陸文化的發展。此外在香港與澳門，則仍在繼續英、葡的殖民地統治下，在文化上慢慢地摸索中西合璧的藝術。這三個類型，在一九四九年以後，都有不同的發展。

　　對於中國來說，清朝社會閉關自守，並不開放來接受西方的文化。直到鴉片戰爭後，才慢慢地接受了一些新的技術與思想，但大半都以實用爲主。到了辛亥革命成功之後，全國上下始大量引進西方的文化，使全國在不斷改進中，急速轉變。從一九一二到一九四九這三十八年期間，雖然全國政局動盪，人民生活變動劇烈。然而在這種環境中，文化都有迅速的發展，新的思想與制度，都藉由中國學生赴歐美及日本留學，大量將歐美及日本制度與文化介紹到國內來，對於中國固有的文化予以極強的刺激。在這種情況下，無論在文學、戲劇、音樂、以及美術方面，中國固有的傳統，雖然早已有很優秀的成就，但都受到強烈的衝擊而經歷了巨變，進而構成了新的體系。

　　這些歐美及日本所代表新的思想與文化在民國初年的社會中，引起不少的爭論，有的主張全面西化，有的主張折衷中西思潮，也有的純以保存國粹爲主，但卻沒有一個清楚的解決方案。政府方面，雖有引導中國文化走上新軌道之意，但由於全國政治動盪，中國社會仍是多元的。因此這一時期中，雖有不少的試驗，但都未得到一個完全的解答。也許民國初年的時代意義也就在此，是一種多元的文化，有各種的試驗而有不同的結果。而這實驗的本身，就是一種成就。

　　然而在美術方面，新且多元的開放政策卻帶來了不少問題。雖然從明末以來，就有一些西洋畫家作品來華，但他們只帶了當時在歐洲流行的畫風，沒有全面的介紹。到了民國以後，赴日本或歐美學習而後返國的留學生也很少能全面介紹歐洲的文化。因爲歐洲數千年的文化成就與發展都值得介紹，有一些曾學過文化史的留學生，如蔡元培、林風眠等，但卻過於簡單地介紹過歐洲自古以來藝術的特點。他們在歐洲，看過古代埃及與巴比倫的文化和希臘羅馬時代的雕塑、中世紀的宗教畫、以及文藝復興來的各種畫風，這些畫風多的令人眼花撩亂，但如何介紹，則是一個大問題。此外他們多半受限於所讀學校的教材影響，幸而他們在出國前，歐美多已受了第一次世界大戰前後的新畫風影響，因此在留學歐洲的時候，都碰巧接觸到當時社會以寫實作風爲主流的文化。因此歐洲二十世紀的許多新思想，藉由留學生的返國而帶回到中國來。但那個時代的中國社會與歐洲社會還有很大的距離。雖然民國成立了，但是中國還是處於半封建的狀態，在一些大城市中，雖有一些工業的發展，但全國還是以農業爲主。這與歐美的民主及工業的經濟完全不同，因而所產生的文化與藝術也有很大的差別。留學生在巴黎或其他地方，也許曾接觸過許多新的畫風，如立體派、超現實派、抽象派以及其他許多現代的畫派，而且有些畫派曾想介紹到中國來，但都並不成功，因爲中國根深蒂固的傳統觀念以及當時亟求安定富強的現實下，這些新藝術很難爲當時的中國所接受。

　　從國外引入的新畫風最成功的是魯迅介紹來的木刻運動。其實木刻運動，在歐洲、美國、以至於日本

都非主流，只有在新成立的蘇聯影響較大。但經過魯
迅的提倡之後，木刻運動立刻成爲一個洪流，散布全
國各地，而且對年輕的美術家最具吸引力。這種情
形，完全是因爲當時的中國在外侮內患的環境內，木
刻運動正適合中國的需求；一方面描寫社會的黑暗與
苦難，另一方面表示對社會鬥爭的熱情。於是木刻運
動從三十年代開始，一直到抗戰及戰後，都成爲一個
藝術的主流了。

　　然而木刻運動僅是在社會遭到巨大危難的一個時
代產物，其藝術本身並不足以滿足整個民族的精神需
求。因此許多國外介紹來的新思潮，以及中國固有的
傳統，雖然都曾一度消沈了，但卻並未消滅，而還不
斷地繼續滋長。尤其是中國的繪畫傳統仍在發展，並
且還有些十分意義的成就。

　　由於抗戰期間，政府西移到四川重慶，而全國重
心分散於各地，因此沒有一個類似以前在上海或北京
那樣一些人才集中的地方。一部份畫家還留在日本佔
領下的北京和上海，其他的則去了重慶、成都、桂
林、昆明、西安或延安，很多畫家都獨自發展。在這
種情形下，潘天壽在浙江福建之間，徐悲鴻、林風
眠、及傅抱石等在重慶，龐薰琴在成都，趙望雲、石
魯等在西安，都各有其藝事發展。而留在淪陷地北京
的黃賓虹，則更勤奮地創作及寫作，他們都各有獨特
的成就。尤其是潘天壽、傅抱石、黃賓虹這三位，都
在抗戰期間，構成他們個人關於國畫理論的新體系，
對於傳統中國畫的理論，有很大貢獻。

　　總的來說，在民初時期的三十多年間，中國繪畫
雖然遭遇到不少的困難、衝擊及變化，都沒有機會把
中西古今種種極不相同的觀點與理論加以融會貫通，
構成一個新的體系。我們看到許多的醞釀與萌芽，但
並沒有見到燦爛的開花與結果。因此要完備新的體
系，還有待接下來的中國藝術家的努力。

參考書目

I 基本書目

郭廷以，《近代中國史綱》（香港：中文大學，1980）

北京師範大學歷史系，《中國現代史（1919-1949）》（北京：北京師範大學，1983）

劉惠吾，《上海近代史》（上海：華東師範大學，1985）

實藤惠秀著，林啓彥、譚汝謙譯，《中國人留學日本史》（香港：中文大學，1982）

《中國美術年鑑》（上海：上海文化運動委員會，1948）

惲茹辛，《民國書畫家彙傳》（台北：台灣商務，1986）

雷正民，《中國現代美術家人名大辭典》（西安：陝西人民，1989）

金通達，《中國當代國畫家辭典》（上海：人民社，1990）

王靖憲、令狐彪，《現代國畫家百人傳》（香港：商務，1986）

II 美術史及畫冊

阮榮春、胡光華，《中華民國美術史》（成都：四川美術，1992）

石允文，《中國近代繪畫：民初篇》（台北：漢光文化事業，1992）

國立歷史博物館編委會，《晚清民初水墨畫集》（台北：國立歷史博物館，1997）

國立歷史博物館編委會，《水殿暗香：荷花專輯》（台北：國立歷史博物館，1997）

國立歷史博物館編委會，《民初十二家：上海畫壇》（台北：國立歷史博物館，1998）

國立歷史博物館編委會，《民初十二家：北方畫壇》（台北：國立歷史博物館，1998）

香港市政局，《傳統與創新：二十世紀中國繪畫》（香港：香港藝術館，1995）

《二十世紀中國繪畫》（香港：香港市政局，1984）

《當代中國繪畫》（香港：中文大學，1986）

陶詠白，《中國油畫》（南京：江蘇美術，1988）

朱伯雄、陳瑞林，《中國西畫五十年：1898-1949》（北京：人民美術，1989）

黃麗絹，《中國--巴黎：早期旅法畫家回顧展》（台北：台北市立美術館，1988）

中華民國木刻協會，《抗戰八年木刻選集》（上海：開明，1946）

李樺、李樹聲、馬克，《中國新興版畫運動五十年，1931-1981》（瀋陽：遼寧美術，1981）

宋忠元編，《藝術搖籃：浙江美術學院六十年》（杭州：浙江美術學院，1988）

謝里法，《日據時代台灣美術運動史》（台北：藝術家，1992）

《台灣地區現代美術的發展》（台北：台北市立美術館，1990）

林惺嶽，《台灣美術風雲的十年》（台北：自立晚報，1987）

《台灣美術作品選》（北京：人民美術，1987）

汪宗衍，《廣東書畫徵獻錄》（澳門，1988）

鄭春霆，《嶺南近代畫人傳略》（香港：廣雅社，1987）

謝文勇，《廣東畫人錄》（廣州：嶺南美術，1985）

黃小庚、吳瑾，《廣東現代畫壇實錄》（澳門，1990）

周錫𩏪，《嶺南畫派》（廣州：文化，1987）

陶英惠，《蔡元培年譜》（台北：中央研究院近代史研究所，1976）

唐振常，《蔡元培傳》（上海：上海人民，1985）

華欣文化事業中心，《蔡元培》（台北：華欣文化事

業中心，1979）

文藝美學叢書編委會，《蔡元培美學文選》（北京：
　　北京大學，1983）

聞笛、水如，《蔡元培美學文選》（台北：叔馨，
　　1989）

周天度，《蔡元培傳》（北京：人民，1984）

III 畫家專集

上海地區

吳昌碩：

林樹中，《吳昌碩年譜》（上海：人民美術，1994）

劉海粟、王個簃等編著，《回憶吳昌碩》（上海：人
　　民美術，1986）

陳肆明，《吳昌碩花卉畫的創作背景及其風格研究》
　　（台北：台北市立美術館，1989）

王一亭：

《王一亭畫集》（上海：上海書畫，1988）

吳湖帆：

《吳湖帆畫集》（上海：人民美術，1987）

潘天壽：

潘天壽紀念館，《潘天壽研究》（杭州：浙江美術學
　　院，1989）

鄧白，《潘天壽評傳》（杭州：浙江美術學院，1988）

潘公凱編，《潘天壽談藝錄》（杭州：浙江人民美
　　術，1985）

王靖憲、李蒂編，《潘天壽書畫集》（北京：人民美
　　術，1982）

葉尚青編，《潘天壽論畫筆錄》（上海：人民美術，
　　1984）

潘公凱，《潘天壽評傳》（香港：商務，1986）

潘天壽，《中國繪畫史》（上海：人民美術，1983）

潘天壽，《潘天壽美術文集》（北京：人民美術，
　　1983）

賀天健：

《賀天健畫集》（上海：人民美術，1982）

鄭昶：

鄭昶，《中國畫學全史》（上海：上海書畫，1985）

俞劍華：

《俞劍華畫集》（濟南：山東人民，1981）

周積寅編，《俞劍華美術論文選》（濟南：山東美
　　術，1986）

陳之佛：

《陳之佛畫集》（上海：人民美術，1981）

《陳之佛畫選》（上海：人民美術，1983）

《陳之佛花鳥畫集》（南京：江蘇美術，1986）

錢瘦鐵：

《錢瘦鐵畫集》（上海：人民美術，1984）

豐子愷：

豐一吟，《豐子愷---現代美術家：畫論、作品、生平》
　　（上海：學林，1987）

豐華瞻等，《豐子愷論藝術》（上海：上海復旦大
　　學，1985）

《豐子愷漫畫》（上海：人民美術，1983）

《子愷風景畫集》（北京：人民美術，1988）

張大千：

楊繼仁，《張大千傳》（北京：文化藝術，1985）

李永翹，《張大千年譜》（四川社會科學院，1987）

《張大千生平和藝術》（中國文史，1988）

謝家孝，《張大千的世界》（台北：徵信新聞，1968）

戚宜君，《張大千外傳》（台北：聖文書店，1986）

國立故宮博物院編委會，《張大千先生紀念畫冊》
　　（台北：國立故宮博物院，1983）

國立歷史博物館編委會，《張大千紀念文集》（台
　　北：國立歷史博物館，1988）

國立歷史博物館編委會，《張大千學術論文集：九十
　　紀念學術研討會》（台北：國立歷史博物館，1988）

包立民，《張大千藝術圈》（潘陽：遼寧美術，1990）

國立歷史博物館編委會，《張大千書畫集》（台北：
　　國立歷史博物館，1990）

《張大千畫選》（北京：人民美術，1984）

《張大千畫說》（上海：上海書畫，1986）

《張大千談畫》（台北：中國藝廊，1975）

傅抱石：

葉宗鎬選編，《傅抱石美術文集》（南京：江蘇文
　　藝，1986）

《傅抱石畫選》（北京：人民美術，1962）

《傅抱石畫集》（台北：中華書局，1980）

《傅抱石畫集》（南京：江蘇美術，1985）

北京地區

溥心畬：

蔡辰男，《溥心畬書畫選集》（台北：蔡辰男，1977-
　　1979）

國立故宮博物院編委會，《溥心畬先生書畫特展目錄》
　　（台北：國立故宮博物院，1982)

國立故宮博物院編委會，《張大千溥心畬詩書畫學術
　　討論會論文集》(台北：國立故宮博物院，1994)

劉國松，《溥心畬先生書畫稿》（香港：中文大學，
　　1976）

齊白石：

劉焯、楊廣泰編，《齊白石雙語》（香港：集古齋有
　　限公司，1999）

張次溪筆錄，《白石老人自述》（香港：上海書局，
　　1965）

張次溪，《齊白石的一生》（北京：人民美術，1989）

蔣勳，《齊白石---文人畫的奇葩》（台北：雄獅美
　　術，1980）

何恭上編，《齊白石全集》（台北：藝術圖書，1973）

陳凡，《齊白石詩文篆刻集》（香港：上海，1965）

王振德、李天麻輯注，《齊白石談藝錄》（鄭州：河
　　南人民，1984）

人民美術出版社編輯室，《齊白石書畫集》（北京：人
　　民美術，1986)

湖南省博物館編，《齊白石繪畫選集》（長沙：湖南
　　美術，1980）

胡佩衡，《齊白石畫法與欣賞》（北京：人民美術，
　　1963）

李應強，《從齊白石題跋研究白石老人》（北京：文
　　史哲，1977）

黃賓虹：

裘柱常，《黃賓傳記年譜合編》（北京：人民美術，
　　1985）

汪改，《黃賓虹書簡》（上海：人民美術，1988）

孫旗，《黃賓虹的繪畫思想》（台北：天華，1979）

《墨海青山：黃賓虹研究論文集》（濟南：山東教育，
　　1988）

《黃賓虹先生畫集》（香港：藝林軒，1961）

吳平，范志民，《黃賓虹畫集》（杭州：浙江人民美
　　術、上海：上海人民美術，1985）

香港市政局，《澄懷古道---黃賓虹1865-1955》（香
　　港：香港藝術館，1995）

姚華：

《姚茫父書畫集》（貴陽：貴州美術，1986）

陳少梅：

《陳少梅畫集》（長沙：湖南美術，1983）

《陳少梅畫集》（天津：人民美術，1986)

廣東地區

高劍父：

黃非漢，《高劍父論述評》（香港：香港大學，1972）

高奇峰：

《高奇峰的藝術》（香港：香港藝術館，1981）

陳樹人：

陳其魂主編，《陳樹人先生年譜》（廣州：嶺南美
　　術，1993）

《陳樹人的藝術》（香港：香港藝術館，1980）

林仰崢編，《陳樹人中國畫選集》（廣州：嶺南美
　　術，1982）

黃君璧：

黃光男，《黃君璧繪畫風格及其影響》（台北：台北
　　市立美術館，1987）

《黃君璧百葉畫集》(台北：1987)

《黃君璧繪述（白雲堂畫論畫法）》(台北，1987)

台灣地區

陳澄波：

《台灣美術全集1‧陳澄波》（台北：藝術家，1992）

李梅樹：

《台灣美術全集5‧李梅樹》（台北：藝術家，1992）

廖繼春：

《台灣美術全集4‧廖繼春》（台北：藝術家，1992）

林玉山：

《台灣美術全集3‧林玉山》（台北：藝術家，1992）

陳進：

《台灣美術全集2‧陳進》（台北：藝術家，1992）

西方影響

林風眠：

朱朴，《林風眠：畫論、作品、生平》（上海：學
　　林，1988）

席德進，《改革中畫的先驅者---林風眠》（台北：雄
　　獅美術，1979）

國立歷史博物館編委會，《林風眠畫集》（台北：國
　　立歷史博物館，1989）

徐悲鴻：

李松，《徐悲鴻年譜》（北京：人民美術，1985）

廖靜文，《徐悲鴻一生》（北京：中國青年，1982）

中國人民政治協商會議全國委員會文史資料研究委員
　　會，《徐悲鴻》（北京：文史資料，1983）

艾中信，《徐悲鴻研究》（上海：上海人民美術，
　　1984）

王震，《徐悲鴻評集》（桂林：漓江，1986）

《徐悲鴻畫集：素描、油畫、水墨畫》（台北：藝術
　　家，1987）

徐伯陽、金山，《徐悲鴻藝術文集》（台北：藝術
　　家，1988）

金山，《藝術大師徐悲鴻》（台北：藝術家，1990）

人民美術出版社，《徐悲鴻油畫》（北京：人民美
　　術，1983）

丁新豹、司徒元傑，《徐悲鴻的藝術》（香港：香港
　　市政局，1988）

《傳奇的一生---徐悲鴻紀念特輯》（台北：新光三越，
　　1992）

卓聖格，《徐悲鴻研究》（台北：台北市立美術館，
　　1989）

劉海粟：

柯文輝，《藝術大師劉海粟傳》（濟南：山東美術，
　1986）

張欣、許金華、王輝，《劉海粟傳》（太原：北岳文
　藝，1991）

丁濤、周積寅，《海粟畫語》（南京：江蘇美術，
　1986）

劉海粟，《歐遊隨筆》（長沙：湖南人民，1983）

朱金樓、袁忠煌，《劉海粟藝術文選》（上海：人民
　美術，1987）

《劉海粟畫選》（北京：人民美術，1986）

《海粟藝術集評》（福州：福建人民，1984）

《海粟黃山談藝錄》（福州：福建人民，1984）

劉海粟，《中國繪畫上的方法論》（台北：齊雲出
　版，1976）

顏文樑：

《顏文樑---現代美術家畫論、作品、生平》（上海：學
　林，1982）

《顏文樑》（上海：人民美術，1985）

龐薰琹：

《龐薰琹畫輯》（北京：1981）

木刻運動

古元：

《古元水彩畫選輯》（上海：人民美術，1987）

彥涵：

《彥涵版畫》（北京：人民美術，1982）

石魯：

《石魯繪畫書法》（北京：人民美術，1986）

李樺：

李樺，《美苑漫談》（潘陽：遼寧美術，1983）

圖　序

索 引

國家圖書館出版品預行編目資料

中國現代繪畫史：民初之部（一九一二至一九四九）／
　李鑄晉、萬青力作，――初版．－臺北市：
　石頭，2001〔民90〕
　　面：　公分
　參考書目：面
　含索引
　ISBN 957-9089-28-0（精裝）

1. 繪畫－中國－民國（1912-　）

940.9208　　　　　　　　　　　90017590